高等学校美育通识课程系列教材　｜　丛书主编 ◎ 刘寅　罗小涛

世界美术馆博物馆文化之旅

Shijie Meishuguan
Bowuguan Wenhua zhi Lü

编著　刘寅　李晨

华中科技大学出版社
http://press.hust.edu.cn
中国·武汉

内容简介

本教材内容分为四大部分,第一部分阐述美术馆、博物馆的基本定义、区别与联系,为什么去美术馆、博物馆,以及美术馆、博物馆在中国的发展阶段。第二部分主要讲述美术馆、博物馆的起源及在西方文化中的角色演进。第三部分主要谈美术馆、博物馆的核心价值与社会功能及意义。第四部分为本书的核心内容,盘点世界享负盛名的美术馆、博物馆,逐一介绍各国著名美术馆、博物馆的历史沿革和馆藏分布的平面图示,如中国美术馆、意大利乌菲齐美术馆、德国慕尼黑老绘画美术馆、英国国家美术馆、法国奥赛博物馆、俄罗斯特列恰科夫画廊、荷兰阿姆斯特丹国立博物馆等,并归纳赏析具有代表性的馆藏佳作,这些作品承载着不同民族精神、审美情感和观念。本教材本着传播世界文明的原则,立足世界艺术文化视域,以抽象与具象、物质与精神的多元碰撞的创意视角,拓展并提升学生放眼世界的审美格局。

图书在版编目(CIP)数据

世界美术馆博物馆文化之旅 / 刘寅,李晨编著 . —武汉:华中科技大学出版社,2023.4
ISBN 978-7-5680-9264-7

Ⅰ.①世… Ⅱ.①刘… ②李… Ⅲ.①美术-鉴赏-世界-高等学校-教材 Ⅳ.①J051

中国国家版本馆 CIP 数据核字(2023)第 046551 号

世界美术馆博物馆文化之旅
Shijie Meishuguan Bowuguan Wenhua zhi Lü

刘寅 李晨 编著

策划编辑:彭中军	
责任编辑:段亚萍	
封面设计:孢 子	
责任监印:朱 玢	
出版发行:华中科技大学出版社(中国·武汉)	电话:(027)81321913
武汉市东湖新技术开发区华工科技园	邮编:430223
录　　排:武汉创易图文工作室	
印　　刷:湖北恒泰印务有限公司	
开　　本:787 mm×1092 mm　1/16	
印　　张:12	
字　　数:290 千字	
版　　次:2023 年 4 月第 1 版第 1 次印刷	
定　　价:79.00 元	

本书若有印装质量问题,请向出版社营销中心调换
全国免费服务热线:400-6679-118　竭诚为您服务
版权所有　侵权必究

本教材为国家社会科学基金教育学一般项目"新时代美育视野下的大学美术通识慕课课程群建构研究"（项目编号：BLA190221）和湖北省教育科学规划课题项目"新时代美育背景下的高校美术人文素质课程群建构与实践"（项目编号：2021GB123）阶段性成果。

高等学校美育通识课程系列教材

编委会

主　编　刘　寅　罗小涛
副主编　李　晨　张明靓
参　编　干文倩　孙凌子　曾雨欣　周一凡　汤玉欣

总　　序

"以一种清晰明确的方式将学生的学校学习和校园之外的生活建立联系，并帮助他们理解和欣赏世界的复杂性以及他们在其中扮演的角色的复杂性，明白我们所教的文理科内容为什么重要、如何与他们所面对的世界关联在一起。"

——哈佛大学通识教育报告小组确定了通识教育的新理念和课程方案

自由教育"Liberal Education"也称作"Liberal Arts Education"，译为"自由技艺教育"与"博雅教育"，目的在于培养具有广博知识的"自由教养的人"。古希腊罗马时期提出的"自由教育"概念可以说是"通识教育"最早的雏形和发端。18世纪末的工业革命加速了高校学科的专业化，课程设置更趋向于实用性。而通识教育理念是20世纪初美国高等教育对世界的贡献，为了弥补专业教育与职业主义的偏窄，通识教育作为自由教育的替代物被提出来。通识教育的核心内容是永恒学习，这种学习能抽绎出人性中的共同要素，能实现人与人之间的联系，能将学生与人类文明的精华联系在一起。由于通识教育旨在克服大学学术上的分裂和专业化，扩大学生视野，因此，在大学中设置综合核心课程就成为加强通识教育的现实可行的良方。我国的通识教育是在《哈佛通识教育红皮书》的影响下发展起来的。20世纪90年代以来，国家教委启动了大学生文化素质教育试点工作，发展到21世纪的今天，中共中央、国务院曾多次发文对高等院校通识教育进行改革，且取得了显著成效。

而大学美术通识核心课程作为高等学校通识教育美育推行的艺术教育形式，是一种作为人文教育之中坚的艺术教育，它处在教育神经中枢的敏感部位，意在贯通理智和情感，辐射各门学科，自然举足轻重。很明显，这种作为人文教育之中坚的艺术教育，注定是一种面向全体学生的艺术教育。美育是审美的教育。美术教育是人类最早的文化教育活动之一，是美育的源头。新时代国家美育提出最突出的四个要求：学校美育、中华精神、创新教育、面向全体。就全面的素质教育而言，艺术教育和审美教育广泛、整合、融通，富有韵致，是全面素质教育不可或缺的一种教育方式，即全人艺术教育。

美育作为新时代全社会和教育的核心关键词,与社会的当代性和教育的时代性紧密相连。美育也成为塑造现代人格和改善人们生活的主要因素。为了深入贯彻落实习近平总书记关于美育工作的重要指示精神,以及中共中央办公厅、国务院办公厅《关于全面加强和改进新时代学校美育工作的意见》要求,以高校美育教育为出发点,大力弘扬社会主义核心价值观和传播中华民族传统美德,有效促进新时期美育事业发展,在新时代美育背景下进行大学美术通识核心课程群的建设与实践,是当前给我们当代美育工作者肩负起新时期美育普及工作提出的一项新的且迫切需要解决的重要课题和任务。

本套系列教材作为高等学校美育通识课程的范式教材具有典型性和试点性,充分贯彻教育部《关于切实加强新时代高等学校美育工作的意见》(教体艺〔2019〕2号)的指示:"推动中华优秀传统文化的创造性转化和创新性发展。把中华优秀传统文化教育作为学校美育培根铸魂的基础,弘扬中华美育精神,要在传统文化艺术的提炼、转化、融合上下功夫,让收藏在馆所里的文物、陈列在大地上的文化艺术遗产成为学校美育的丰厚资源,让广大青年学生在艺术学习的过程中了解中华文化变迁,触摸中华文化脉络,汲取中华文化艺术的精髓。"丛书的编撰工作也正是本着上述文件精神进行。丛书全套共分为三本:第一本是《绘画经典作品中的红色文化之旅》;第二本是《地域性非遗及民俗文化之旅》;第三本是《世界美术馆博物馆文化之旅》,如图1所示。

图 1

本套系列教材作为高校通识课程系列教材,与其他美育教材相比具有以下五大特色:一是国际视野与本土意识共存;二是传承精神与创新能力并举;三是文化理解与艺术表现协同;四是传统文化与现代生活交互;五是审美鉴赏与批判反思同有。同时该丛书的最大亮点在于充分挖掘美术学科这块"富矿",发挥图像学优势。正如中国古代画论中所言:"宣物莫大于言,存形莫善于画。"丛书以作品为载体,将思政文化、民族文化、世界文化加以编织重构,突显美育文化的力量。

本套美育通识系列教材的知识架构主要内容分为三块,分别是美育+

思政(《绘画经典作品中的红色文化之旅》)、美育+民族文化(《地域性非遗及民俗文化之旅》)、美育+世界文化(《世界美术馆博物馆文化之旅》),以此作为高校美术人文素质课程群的重要授课内容。丛书充分发挥美术图像视觉直观的优势,使其内容通过审美、鉴赏、实践三条主线的串编得以展开,让学生通过对美术史册上经典作品的品赏,了解美术所承载的人类文化,引领审美价值判断。

第一本,《绘画经典作品中的红色文化之旅》:以中国共产党百年发展历程中的重要精神节点为依托,以画为体,以史为魂,采摘其百年间的重要片段,如红船精神、遵义精神、长征精神、抗日精神、红岩精神、抗美援朝精神、"两弹一星"精神、特区精神、抗洪精神、抗疫精神、脱贫攻坚精神。绘画经典美术作品,讲好党的故事,通过美育与思政结合的方式来达到真正意义上的红色文化之旅的学习。

第二本,《地域性非遗及民俗文化之旅》:以湖北地域特色非遗及民间艺术为依托,充分挖掘湖北作为楚文化的发祥地所孕育出的湖北民间美术作品,如楚国艺术(青铜器、漆器、编钟乐器等)、汉川马口窑、老河口木版年画、随州皮影、红安绣花鞋垫、恩施西兰卡普织锦、黄梅挑花、咸宁通山木雕、天门蓝印花布等,通过美育课程向同学们展示荆楚劳动人民的高超技艺和审美情操。

第三本,《世界美术馆博物馆文化之旅》:以极具文化代表性的艺术文化为依托,精心挑选具有科学性、历史性、文化性、艺术性的精美珍品,以独特、厚重、丰富的内涵讲述异域文化的艺术魅力。通过介绍中国美术馆、意大利乌菲齐美术馆、英国国家美术馆、法国奥赛博物馆、俄罗斯特列恰科夫画廊、荷兰阿姆斯特丹国立博物馆等,以传播世界文明为原则,立足世界艺术文化视域,拓展学生放眼世界的审美格局。

基于以上三本通识美育教材,本着坚定自信、立足本土、放眼世界三个理念来组合突显美育的力量——建构新时期美育背景下的高等学校美育通识课程群,旨在让学生通过美育教育和艺术教育与主体抉择共同构筑"全人教育"的艺术理念。

此外,本套高等学校美育通识课程系列教材对师生而言具有很强的实操性,三本书的编写十分注重思想意识和知识结构的架构搭建,采取认知渐进的方式逐层循环来进行课程内容的设计,从以下三方面进行构思:其一,美育方法和课程措施如何通过适度的内容去搭建一个美育课程群的平台;其二,三大人文美育内容如何采取审美、鉴赏、实践三条主线展开,最大化呈现教学效果;其三,三大板块的经典专题以"逐级嵌入式"与课程有机结合,如何实现"线下+线上"互补式混合教学选修教学机制,

构建数字资源专题库共享平台模式,逐渐形成永续循环的大学美术通识核心课程群的美育教学体系(见图2)。

图 2

蔡元培先生曾提出"以美育代宗教"的思想,美育的价值、意义和重要性显而易见。美育是一种文化传播形式,正如日本学者池田大作所说:"文化像一棵树一样,过去的历史作土壤,从那里吸收养分输送给未来伸展的枝条,使其叶茂、开花、结果。"大学美术通识课程系列教材的价值和意义在于综合培养一种人文素养、思辨能力和科学精神。通过大学美术通识课程群的拓展,在课程教学中实现个性化教育,从而打破高校教学集体人格平面化的模式。大学美术通识核心课程群采取逐级递进和永续循环式的美育教学方式,实现以"培育全人"为目的的艺术教育的观念和效应。同时,这套丛书也为新时代美育背景下的大学美术通识核心课程教学碎片化及点缀形式化提供重要的范式和思考。

最后,我希望通过我们编写的这套高等学校美育通识课程系列教材的引领和实践,在我们的学生心灵中埋下一颗颗审美的种子,让它们慢慢生根发芽,最终枝繁叶茂。

刘　寅

2022 年 8 月 20 日

序

> "艺术的伟大,是一种无言的伟大,抵挡住百般亵渎诅咒,保护着随之而伟大的艺术家。博物馆、音乐厅、画廊、教堂,都安静如死。死,保存着生命。纸、布、木头、石头、乐器,都是死的,是这些死的物质、物体、物件保存着人的哀恸的心,乃至智慧、情操、喜怒哀乐、诗和箴言、天大的隐私、地大的欲望——是死的东西保存了活的意志和封疆。"
>
> ——木心

今天我们所看到的美术馆、博物馆是公共设施,富有公共机能的美术馆、博物馆的成立,与18世纪的启蒙思想有密切关系。就用语来说,museum语源希腊词museion,意即献给缪斯女神的殿堂。试想希腊神话里司掌音乐、诗歌、戏剧、历史、天文、修辞等九位艺术女神全都集聚一堂,美术馆、博物馆当然是一个代表学习、美和沉思的场所。今天我们会因为追求一种与艺术的关联性而进入美术馆或博物馆,无非就是希望通过艺术品或建筑空间寻找一种心灵的秩序与和谐。正如弗兰德斯画家鲁本斯所说:"我以全世界为我的故国……"在世界任何国家,美术馆、博物馆都是无须翻译的国际艺术语言,直接诉诸人们的视觉、精神及心灵。

世界著名美术馆、博物馆从某种角度可看作世界文化艺术史的"大容器",如德国艺术史家卡尔·施纳塞所言:"艺术的历史,即建筑、雕塑和绘画的历史,涵盖了人类精神的各种现象,在这些现象之中,历史上的各民族用各种优雅的造型形式作为手段表达出自己的信念和观点……艺术的历史应当与许多科学产生联系;实际上它是世界史、文学史和哲学史等中最为重要的部分之一。"因此,编撰一本能够通识呈现世界艺术史整体面貌的世界美术馆博物馆文化之旅的大学美育教材,无疑是迫切之举。

本教材作为高等学校美育课程的重要载体之一,以美育+世界文化(世界著名美术馆、博物馆文化之旅)作为高校美术人文素质课程群的重要授课内容。编者通过查阅研读大量的相关文献资料、画册,筛查精选图片及亲临世界各地美术馆、博物馆游学考察,最后凝练汇编了世界著名的各大美术馆、博物馆中的文化精髓,让学生能够在大学美育课程中放眼世界,"廊下巡礼",以多元的审美视角和包容的心态来认知世界文化中的多

元造物美学语言的博大与精深,这也是开设该课程的重要原因。

本教材内容分为四大部分,第一部分阐述美术馆、博物馆的基本定义、区别与联系,为什么去美术馆、博物馆,以及美术馆、博物馆在中国的发展阶段。第二部分主要讲述美术馆、博物馆的起源及在西方文化中的角色演进。第三部分主要谈美术馆、博物馆的核心价值与社会功能及意义。第四部分为本书的核心内容,盘点世界享负盛名的美术馆、博物馆,逐一介绍各国著名美术馆、博物馆的历史沿革和馆藏分布的平面图示,如中国美术馆、意大利乌菲齐美术馆、英国国家美术馆、法国奥赛博物馆、俄罗斯特列恰科夫画廊、西班牙普拉多美术馆、荷兰阿姆斯特丹国立博物馆等,并归纳赏析具有代表性的馆藏佳作,这些作品承载着不同民族精神、审美情感和观念。本教材本着传播世界文明的原则,立足世界艺术文化视域,以抽象与具象、物质与精神的多元碰撞的创意视角,拓展并提升学生放眼世界的审美格局。

此外,该书的编写还具有另外一个鲜明的特色,即所谓的"顶天立地"。所谓"顶天",即让高校学子直接触及世界顶级的经典艺术文化。在一般人的眼中,美术馆、博物馆乃是一个秘密的世界——是一个可望而不可即的神秘艺术殿堂,是割裂了普通大众与艺术这座高雅之堂的禁地,本书在回眸美术馆、博物馆在中外的发展历史的同时,如窥一斑而知全豹般放眼认知世界著名美术馆、博物馆,揭开了著名美术馆、博物馆的神秘面纱,让普通人得以走进其中。所谓"立地",即非常"接地气",没有高高在上,而是以武汉地域视野范围所涵盖的美术馆、博物馆为实例,以2022年为时间限定向前梳理圈点,立足武汉本地近20年来新建的一些大小美术馆、博物馆进行介绍,片刻之间让人感觉美术馆、博物馆就在你我身处的这座城市之中。这样一来,高与低、远与近、虚与实,美术馆、博物馆在书本和脑海中的幻化世界与现代大众之间,在空间上、时间上、心理上的距离变得愈来愈近,顿时让触不可及、远在天边的世界各地的著名的美术馆、博物馆变得不再神秘。写到此时,我不禁想起2008年武汉美术馆在汉口保华街的老金城银行(由留美建筑大师庄俊设计)建筑旧址上重新复馆时的情景,每到周末江汉路上人潮如织,但美术馆中参观的人却寥寥无几,此情此景让我颇有些失落与伤感,我曾自叹:热闹的江汉路距离武汉美术馆的路程如此之近,仅仅一墙之隔,但这道精神之墙却难以逾越,又显得如此之远,人们想要越过需要好长的时间。我想,今天我们在书中特意强调美术馆、博物馆的武汉地域性,其初衷也有此因。

当下,在大学中教授美育通识课程之所以看似徒劳无功,是因为急功近利的教育让某些科目成为时代发展显性的物化诱饵,同时也因为艺术

的教育在大学中的地位取决于它在传统思维中得到的认可,人们往往认为艺术只是生活的点缀和装饰,而不像承认文学史、政治史与科技史一样认可艺术的重要性。笔者始终相信时间会告诉我们最好的答案,艺术审美教育是一种隐性的教育和无形力量,定会成为社会文明进步的推手。

2022年是特别的一年,疫情的反反复复影响着每个人的工作与生活。我们在编写此书中度过了武汉的酷暑和严冬。夏天持续40多摄氏度高温的日子,我们在滚烫的电脑前撰写。因为大学美育是一项有意义的事业,我们依然本着爱和奉献的精神,希望通过教授世界美术馆博物馆文化之旅,让当下的高校学子去感悟"美术馆博物馆是永远的大学"这句话的真谛;通过引领高校学子探寻世界著名美术馆博物馆文化之旅,使他们咀嚼其"文化"的味道,去放眼世界,提高审美认知,并结合自己的专业所学,在今后的工作和生活中去编织大地的经纬,创造美好的未来。

最后,感谢参与本书部分章节撰写以及资料搜集、整理的工作人员,他们分别是在读本科生湖北美术学院艺术人文学院曾雨欣、华中师范大学美术学院周一凡及南京师范大学美术学院研究生汤玉欣。由于时间仓促和其他原因,书中不足之处在所难免,恳请读者和专家同行们批评指正。

刘 寅

2022年8月12日

目 录

第一章　美术馆博物馆概述 …………………………………………………… 001
　　一、什么是美术馆和博物馆 …………………………………………………… 001
　　二、为什么去美术馆和博物馆 ………………………………………………… 004
　　三、美术馆、博物馆与中国 …………………………………………………… 007

第二章　美术馆博物馆的历史由来及角色演进 ……………………………… 027
　　一、西方美术馆博物馆的起源 ………………………………………………… 027
　　二、近代美术馆博物馆在西方的产生与发展 ………………………………… 027
　　三、19世纪美术馆博物馆事业在世界各地的发展 …………………………… 032
　　四、20世纪美术馆博物馆事业在西方的蓬勃发展 …………………………… 034

第三章　美术馆博物馆的核心价值与社会功能及本我需求 ………………… 036
　　一、美术馆博物馆的核心价值 ………………………………………………… 036
　　二、美术馆博物馆与历史、文化的发展及社会功能担当的关系 …………… 038
　　三、美术馆博物馆现代功能的转化与国家文明及自我需求实现的关系 …… 042

第四章　盘点世界享负盛名的美术馆博物馆 ………………………………… 047
　　一、美术馆、博物馆成为世界各地著名城市的新地标和文化符码 ………… 047
　　二、世界美术馆博物馆热潮在时代的发展中升温共生成长 ………………… 050
　　三、世界著名的美术馆博物馆概览 …………………………………………… 052

第五章　中国篇——中国美术馆 ……………………………………………… 055
　　一、中国美术馆概况 …………………………………………………………… 055
　　二、中国美术馆的馆藏分布及代表作品赏析 ………………………………… 057
　　三、结语 ………………………………………………………………………… 076

第六章　俄罗斯篇——特列恰科夫画廊 ……………………………………… 077
　　一、特列恰科夫画廊的历史沿革及艺术简况 ………………………………… 077
　　二、特列恰科夫画廊的馆藏分布及代表作品赏析 …………………………… 080
　　三、结语 ………………………………………………………………………… 088

第七章　法国篇——奥赛博物馆 ……………………………………………… 090
　　一、法国奥赛博物馆的历史由来与概况 ……………………………………… 090
　　二、法国奥赛博物馆的馆藏分布及代表作品赏析 …………………………… 091
　　三、结语 ………………………………………………………………………… 101

第八章 意大利篇——乌菲齐美术馆 ·········· 103
 一、意大利乌菲齐美术馆的历史沿革和艺术概况 ·········· 103
 二、乌菲齐美术馆的馆藏分布及代表作品赏析 ·········· 104
 三、结语 ·········· 113

第九章 德国篇——慕尼黑老绘画美术馆 ·········· 114
 一、慕尼黑老绘画美术馆的历史沿革和艺术概况 ·········· 114
 二、慕尼黑老绘画美术馆的馆藏分布及代表作品赏析 ·········· 115
 三、结语 ·········· 122

第十章 英国篇——英国国家美术馆 ·········· 123
 一、英国国家美术馆的历史沿革和艺术概况 ·········· 123
 二、英国国家美术馆的馆藏分布及代表作品赏析 ·········· 126
 三、结语 ·········· 135

第十一章 荷兰篇——阿姆斯特丹国立博物馆 ·········· 136
 一、阿姆斯特丹国立博物馆的历史沿革和艺术概况 ·········· 136
 二、阿姆斯特丹国立博物馆的馆藏分布及代表作品赏析 ·········· 140
 三、结语 ·········· 152

第十二章 西班牙篇——普拉多美术馆 ·········· 153
 一、普拉多美术馆的历史沿革和艺术概况 ·········· 153
 二、普拉多美术馆的馆藏分布及代表作品赏析 ·········· 154
 三、结语 ·········· 162

第十三章 美国篇——纽约古根海姆博物馆 ·········· 163
 一、纽约古根海姆博物馆的历史概况 ·········· 163
 二、纽约古根海姆博物馆的馆藏分布及代表作品赏析 ·········· 166
 三、结语 ·········· 173

参考文献 ·········· 175

第一章　美术馆博物馆概述

"缪斯女神带着她们舞蹈诗歌的天赋,自神庙降到人间,在熙熙攘攘的街道中穿梭,鼓舞激励人们的精神生活。而过去我们却反将缪斯女神捉起来,放回神庙殿堂中,那庇藏女神的房子就称为博物馆……"

(Commission on Museums for a New Century, 1984)

一、什么是美术馆和博物馆

(一) 美术馆博物馆的定义

当人们提起美术馆博物馆,很多人第一时间想到的是一个建筑空间,在这座建筑中展示陈列美术作品和文物。那么,什么是美术馆?博物馆是什么?是高高在上的知识殿堂?还是众人集思广益、创造无限可能、鼓舞激励人们精神生活的域场?是谁把美术馆博物馆变成高高在上的殿堂,在人们与美术馆博物馆这座精神殿堂之间制造一条不可逾越的鸿沟?"将缪斯女神捉起来,放回神庙殿堂中"的人不是别人,就是我们自己。"美术馆博物馆就是剧场"观念的释出即是一种"将缪斯女神放回生活中"的尝试,因为能够再让"缪斯女神带着她们舞蹈诗歌的天赋,自神庙降到人间,在熙熙攘攘的街道中穿梭,鼓舞激励人们的精神生活"的,不是别人,也正是我们自己。

面对这样的追问,我们从美术馆本体的角度来看,2007年通过的《国际博物馆协会章程》对博物馆的定义也适用于美术馆:"一个为社会及其发展服务的、非营利的常设机构,向公众开放,为研究、教育、欣赏之目的征集、保护、研究、传播、展示人类及人类环境的有形遗产和无形遗产。"

"美术"一词是现代文化产物,美术馆一词来源于希腊文"museion",准确地说是"美术博物馆",属于博物馆的一种。英文的"art museum"一词,翻译成中文就是"艺术博物馆"或者"美术馆"。在人类遗产的保护作用方面,美术馆不可或缺地需要一座属于它的具有专业职能的建筑;在美术图像的研究与传播上,美术馆则转换为一个现实与虚拟共存的平台。这既解释了很多人将美术馆称为美术博物馆的原因,也揭示了建造美术馆的必要性。

"博物"作为一个词,始见于《山海经》,意思是能够辨别多种事物。《汉书·楚元王传》也有"博

物洽闻,通达古今"之句。现在,博物馆的"博"则是"广泛收集"的意思,"物"可以理解为"博物馆的藏品","馆"指的是某个具有集中保存、展示、研究等功能的特定空间。从某种意义上讲,"博物馆"实际上是"一个广泛收集某种类型的资源,并将其在与之相适应的特定空间内传达给公众的场所"。博物馆的出现最初是从对珍宝的收藏保存开始的,随着生产力的发展,人们对财富的占有不再只限于物质方面,而已经扩大到对精神财富的占有。作为文化现象之一的珍品收藏活动也具有了不同的内容和性质,逐渐演变出一种博物馆文化现象。西方博物馆的源头可以追溯到公元前3世纪托勒密王朝在亚里山大多德学院建设的存放艺术品的缪斯神庙,但真正现代意义上的博物馆是牛津大学阿什莫林艺术与考古博物馆(Ashmolean Museum),博物馆是连接过去的艺术品与当下文化的桥梁。自18世纪以来在公共收藏馆陈列历史上的艺术作品已经从一种传统的储藏室展览风格变成了一种更具有艺术史意义的陈列风格,也逐渐开始从18世纪的商业博物馆散发着铜臭味的风格到现在人文博物馆散发着多元格调的巨大转型。

综上所述,美术馆博物馆可以是个人与集体故事、艺术品、文物相互交融流动的梦想空间。博物馆英文museum,出自希腊语museion,原意为"a seat of the Muses",即礼拜缪斯女神的地方。缪斯女神为宙斯神与记忆女神生下的九个女儿,分别掌管史诗、音乐、情诗、修辞、历史、悲剧、喜剧、舞蹈与天文。有趣的是,除了天文之外,其余皆与剧场有关,这似乎在告诉我们,美术馆博物馆的戏剧性与潜能实为天成。

上述开篇提出的美术馆博物馆是什么,我想似乎回答了这个问题,当今的美术馆博物馆就是剧场,是让人可以游、可以艺、可以兴、可以学、可以居,让人们找回人的尊严与认同的人间剧场(见图1-1至图1-4)。

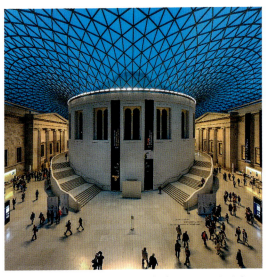

图1-1 大英博物馆内原来青铜圆顶的图书馆,覆盖上玻璃顶盖,焕然一新,利用光线之美,巧妙地借用自然光,建立起一个开放、舒适的公共空间

图1-2 美国大都会艺术博物馆入口大厅仍然保留了当年历史性的建筑风格。其文艺复兴风格的建筑外观,气势不凡

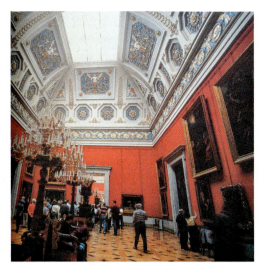
图1-3 俄罗斯艾尔米塔什博物馆内的天光走廊

图1-4 美国费城美术馆内的大台阶厅内竖立着奥古斯都·圣·高敦斯的《黛安娜》雕像

(二) 美术馆与博物馆的区别与共性特征

美术馆与博物馆又是有区别的——尤其是在汉语的语境中,博物馆更多的是以文物为主体开展工作的。博物馆是收藏绘画、文物、工艺美术等艺术作品实物的重要机构(见图1-5)。借助博物馆藏品开展艺术史研究,可以帮助展现艺术史的丰富内容,使史实更立体。博物馆是连接过去的艺术品与当下文化的桥梁。收藏是博物馆的首要功能,博物馆既是一座区域性的历史陈列馆,也是一座传统艺术的展览馆,同时它还是一座时代文明的交流馆。博物馆的文物主体是对过往人类物质文化遗产和非物质文化遗产的概述,这其中包含历史上的美术作品。而美术馆更多的是以美术作品为主体开展工作的(见图1-6)。美术馆的美术作品泛指20世纪以来产生的当代人创作的艺术作品,美术馆的很大一部分工作内容是对当下美术创作成果的反映,当然,美术馆也不乏从13至20世纪间的美术藏品。美术馆是艺术家佳作的最好归宿,对于艺术家而言,作品一旦进入美术馆收藏,往往是一种荣誉的象征,这种荣誉高于艺术本身。但美术馆不应该是艺术作品的终点和坟墓,相反,应是艺术作品和艺术家创作新作思考的新起点和新的开始。美术馆的收藏品是美术馆的历史文化遗产,藏品的方向应该是美术馆长期的学术与研究方向,同样是将艺术品进行比较的场所。通过人们对艺术品的比较、推敲、借鉴,从而推动美术作品、艺术历史的前进。从时间角度上进行观察发现,在不同时期的艺术作品中人们会找到新的角度、价值和追问。由此可见,美术馆对艺术作品的收藏和展示体现着一种对文化的远见。

与博物馆相比,美术馆与时代的关系更为密切,可以说是与时代同行,呈现并助推同时代的美术事业发展。当不同时代的美术作品成为经典作品,才转而进入博物馆或美术馆的收藏体系。

美术馆的概念又是流变的:一方面与不同时期、不同艺术作品类型相关;另一方面与不同阶段社会对美术馆的认知程度相关。

图1-5 美国大都会艺术博物馆内的埃及法老雕像,旧建筑与新建筑融合,既尊重历史又符合现代潮流,被业界公认为最佳博物馆建筑典范

图1-6 荷兰阿姆斯特丹凡·高美术馆内的珍藏

美术馆与博物馆的共性特点有三个:其一,非营利性机构;其二,强调"人与物之间的结合";其三,强调"社会参与性",为社会服务。除此之外,现代美术馆和博物馆还有一个最大特征——"展示"。自古以来,"展"字就表示着出示、陈列的含义,如《左传·襄公三十一年》中有"百官之属,各展其物",在《后汉书·边让传》中也有"贡之机密,展之力用"。《现代汉语词典》中对"展"的解释还有显示、施展、展览等含义。在英文中,"展示"一词按照类型和规模的不同可以分为exhibition(大型的展示会或博览会)、display(小型的展示空间)、show(各种表演性的展示活动)。作为美术馆博物馆的结构体系,展览策划者(生产者)、展览(产品)、观众或社会(消费者)构成了一种相对稳定不变的关系模式,因此,展览是美术馆博物馆共同的主要特征。展览是将藏品向他人展示的行为,这一方式与西方社会的民主化进程以及世界博览会有着密切关系,因此美术馆、博物馆都是通过室内展示这一共同手段,以高效传递文化信息为宗旨,在限定的空间和地域内,以展品、道具、建筑、照片、文字、图像、装饰、音像为载体,并利用一切科学技术调动人的生理、心理反应,从而创造舒适的活动环境。展品在美术馆、博物馆的室内空间环境中,不仅能够传播信息、启迪心灵、陶冶性情,而且还能培养人们对文化、观念及生活方式的审美认知。

二、为什么去美术馆和博物馆

陈丹青先生曾说:"人到了美术馆会好看起来——'有闲阶级',闲出视觉上的种种效果;文人雅士,则个个精于打扮,欧洲人气质尤佳。"当人们问及为什么要去美术馆博物馆这个问题时,

或许我们可从陈丹青先生的这段话中得到某种答案。美术馆、博物馆这个概念则是从欧洲人那里最先开始的,然后到的美国、到的俄罗斯、到的德国、到的亚洲,这样全世界才有了美术馆这个事物,它的辐射原点是在欧洲。

为什么这样说呢?我们不妨从贝侯(Jean Beraud,1849—1936年)于1874年创作的油画作品《沙龙一景》(见图1-7)中寻找答案。该画妥帖且生动地诠释出上流社会人士社交场合的景致。这种在公开场合欣赏艺术作品的风气,源自1683年英国牛津大学成立第一个非私人性质的美术馆——亚希莫里安美术馆,自此艺术品的观赏权利即由王公贵族普及至大众。而18世纪中叶的工业革命,为欧洲带来大量的财富和对古老美好事物的怀念,各种公立、私立的美术馆如雨后春笋般地四处林立,成为瞩目的艺术品出处,美术馆也由欧洲地区扩及亚、非、美洲等地,而欧洲地区各美术馆对艺术品的收藏,无论质、量,均属全球之冠。现如今,国人的物质生活条件好了,我们

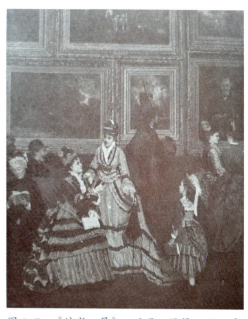

图1-7 《沙龙一景》 油画 贝侯 1874年

可以出国旅游,可以亲临欧洲这些著名的美术馆博物馆了,去欣赏这些曾经是贵族才能去的高雅殿堂。

陈丹青先生曾说自己目击了一个美术馆由象牙塔走向神坛的过程,此话是什么意思呢?无论是大都会艺术博物馆也好,还是卢浮宫也好,或是大英博物馆也罢,这些场所在过去是所谓"高端人士"常去的地方,是高雅艺术的储存地,只对一个阶层的人开放。到了20世纪70至80年代在民权运动以后,消费文化兴起并越来越成熟,美术馆博物馆都动足脑筋,放下自己的身段,为使越来越多的人进入参观,特地增加了很多项目。如大都会艺术博物馆的馆长亲自出马,为美国曼哈顿北部的哈林区的小学生、中学生讲解,领着他们参观博物馆。那么,现代美术馆就更不用说了,都在使用各种各样的方式吸引各阶层、各种人群。

到了20世纪90年代末、新世纪初,当代美术馆花招愈来愈多。不能设想的是中国能在这么短的时间内,特别快地跟上了这个潮流,注意是现代美术馆潮流,不是现代艺术,更不是当代艺术,它专指20世纪80至90年代以来美术馆自身文化的变迁。人们做过很多调查,是什么人群喜欢去美术馆?答案是女性居多;也有很多人不去美术馆,差不多有40%的人一辈子都不愿意去美术馆,也不想去美术馆,而且以男性居多,他们更愿意去酒吧,去足球场,去海滩。

大家已经注意到了,近年在北京、上海、广州和其他文化生活较为活跃的城市,进入美术馆的年轻人越来越多,女孩子的比例越来越高,而且很多女孩子很愿意到美术馆工作,包括到画廊、拍卖行工作。过去10年,国内许多在欧美留学学习美术馆学的年轻人回到国内都能找到类似

的岗位。木心美术馆策展部有位留学英国的女孩子,木心美术馆近年有很多国外展都是她在策划联系。陈丹青先生作为名誉馆长有一次问她为什么喜欢美术馆工作,她说在英国留学期间去过很多国外的美术馆博物馆,说到美术馆的厕所很特别。这个答案让人深思。由此可见,很多人进入美术馆参观带着自己的理由,这些理由不一定和美术馆有关系、跟文化有关系,而跟美术馆这个空间、现场和这个空间当中出入的人群有关。我非常好奇为什么越来越多的人愿意到美术馆来,愿意在美术馆消磨几个钟头。这可能印证了艺术家陈丹青先生曾说的那句话:"其实静下来了,目光格外纯良就是一种好看。而美术馆,绝对是一个能静下来的好去处!"(见图1-8至图1-11)

图1-8 美术馆内一位端坐在欣赏作品的小女孩

图1-9 乌镇木心美术馆入口处

图1-10 乌镇木心美术馆内

图1-11 乌镇木心美术馆内小音乐厅

三、美术馆、博物馆与中国

(一) 中国的美术馆历经了五个阶段

1. 第一阶段——美术馆理念的预备期

20世纪初期,在中西交流的背景下,中国出现了"美术馆"的建筑与形态。之所以将"美术馆"加引号,是因为这一时期的美术馆虽然已经实现词源学上的确立,但因当时"美术"一词的语义沉浮,"美术馆"的功能并非今天以博物学、展陈为主的形态,此类"美术馆"可以视为20世纪初美术馆的第一阶段,该阶段可以用博览会"美术馆"作为功能的概述。博览会"美术馆"在当时有两个基本的语境:一是工业革命时期,以维多利亚时代"水晶宫"博览会(1851年,见图1-12至图1-14)为起始,开启了世界性的工业博览会,亦被称为万国博览会;二是"劝工商、兴实业"的国内语境,美术类的工业产品被融汇其中,与其他产业并列,美术馆也与工农业等不同产业的陈列馆并列。

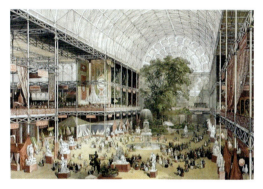

图1-12 1851年"水晶宫"举办的万国博览会

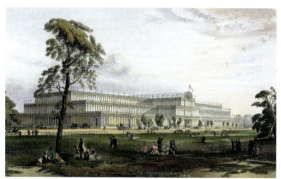

图1-13 万国博览会会场外景

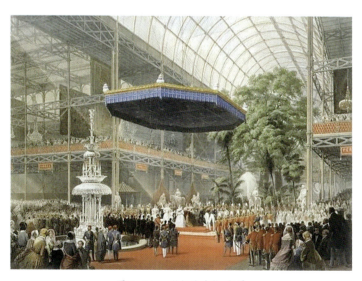

图1-14 "水晶宫"内景

"美术"一词的翻译出现可追溯到日本参加1873年维也纳世界博览会的筹备工作中;1876年中国人李圭在参观了1876年美国费城博览会后著有《美会纪略》,详述了该博览会中的美术馆;1914年东京大正博览会亦有美术馆;在1915年美国旧金山举办的巴拿马太平洋万国博览会中,与会的中国人对博览会中的美术馆的描述是,既有专门的建筑,亦有专门的展陈设计。我们不妨可从清末民国外国人画的北京宣传画(见图1-15)中得到相关印证,该画为1900年巴黎万国博览会宣传海报,画的是铁路贯穿巴黎—莫斯科—北京以及三地景色。

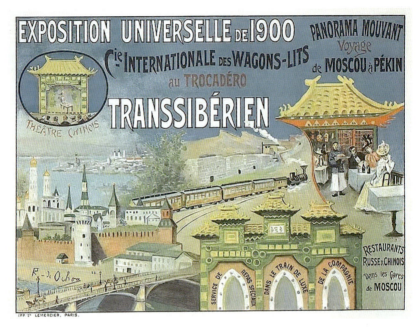

图1-15　1900年巴黎万国博览会宣传海报

中国最早的"美术馆"出现在1910年的南洋劝业会中,与教育馆、工艺馆、农业馆、卫生馆、武备馆、机械馆、通运馆并列为八大展馆,其中的"美术"相关展品有绘画、雕刻、镶嵌、铸塑、美术工业品、美术手工品。博览会中的"美术馆"建筑方面多沿袭西方古典建筑的形制,在展览内容方面则更加偏向于"美术产品",这与当时"劝工商、兴实业"的救国理念有着巨大的相关性。

2. 第二阶段——美术馆建设的雏形期

20世纪初期中国的美术馆的第二阶段以苏州美术馆(1927年于颜文樑、朱士杰、胡粹中共同创办的苏州美专校内建立,2013年修整后改为颜文樑纪念馆,见图1-16)、天津美术馆(1930年建立)、国立美术陈列馆(1936年建立,1960年更名为江苏省美术馆)等为代表。颜文樑纪念馆即前苏州美术馆,位于苏州沧浪亭后4号,苏州名园沧浪亭西侧。这里也是由颜文樑、朱士杰、胡粹中共同创办的苏州美专旧址。其主体建筑为一栋民国时期建造的西洋小楼,廊前十二根罗马柱颇具特色。颜文樑油画作品展、朱士杰油画作品展分别在主体建筑一楼第一展厅、第二展厅举办,作品数量分别为48件和20件;颜文樑生平史料陈列展在主体建筑二楼同时展开。该馆从历史时间上看堪称真正的中国第一座私立美术馆。

图 1-16　1927 年新建的苏州美术专科学校教学大楼和展览厅

图 1-17　1936 年正在建设中的南京国立美术陈列馆

南京国立美术陈列馆位于南京市玄武区长江路 266 号(见图 1-17),今江苏省美术馆的前身。在民国伊始,诸多文化名流如鲁迅、蔡元培倡议设立国家美术馆,著名画家徐悲鸿、刘海粟、林风眠等也为之四处奔走,呼吁呐喊。1935 年 3 月,在强大的社会舆论下,国民政府终于正式通过筹建国立美术陈列馆的议案,于 1936 年建成。国立美术陈列馆主楼建筑四层,立面呈"山"字形,外形简洁、庄重、典雅、大方,为西式风格,但其中融入了一些本民族的元素,是中国民国建筑中新民族形式建筑的代表之一。美术馆主楼与西侧的"国民大会堂"一并设计,一同施工,这一相辅相成的建筑组群,代表着民国时期建筑的艺术水平。1937 年 4 月,举办了"第二次全国美术展览"。1937 年 12 月由于日本侵略者侵占南京,便停止了一切美术活动,其后抗战胜利到新中国成立前,这座建筑一直备受冷落,曾一度挪作他用,直到 1949 年新中国成立后江苏省人民政府于 1954 年在原址基础上筹建"江苏民间工艺美术陈列室",1956 年筹建"江苏省美术陈列馆",逐渐恢复该建筑应有的社会功能。1960 年正式更名为江苏省美术馆。

以上列举的是民国时期的两座具有典型性的美术馆。此时的美术馆随着"美术"一词语义的确立,主要呈现博物馆学的形态,并沿袭 19 世纪中期以来"博物"的概念,承接晚清官员欧洲笔记、域外游记中博物馆的形制,并承担着美术馆博物馆的功能,可视为中国早期博物馆的实际案例。苏州美术馆因与苏州美术专科学校的关系而将其主要功能体现于"美术画赛会"等与教学有连带作用的展览会上;南京国立美术陈列馆以举办全国性的美术展览会为主。这一阶段的美术馆建筑,有典型的欧洲建筑风格,在美术馆理念上受到蔡元培先生"以美育代宗教"和"开民智"观点的影响,构建了现代美术馆建设的起步阶段。

3. 第三阶段——美术馆建设的发展期

1949 年新中国成立以来,中国的美术馆事业得到了长足的发展,在展览陈列的内容方面以美术类作品为主,形成了与博物馆文物作品相呼应的有机组成部分,既有收藏、研究的博物馆功能,又有着反映当下美术发展的展览展示功能。

1963 年起对外开放的中国美术馆是这一时期的代表。中国美术馆位于北京市东城区五四大街,是新中国成立十周年十大建筑之一,占地面积 3 万余平方米,建筑面积 17051 平方米,展厅面

积6000平方米,其主体大楼为仿古敦煌阁楼式,黄色琉璃瓦大屋顶,四周廊榭围绕,具有鲜明的民族建筑风格,是以收藏、研究、展示中国近现代艺术家作品为重点的国家造型艺术博物馆(见图1-18)。1963年6月,由毛泽东主席题写"中国美术馆"馆额,明确了中国美术馆的国家美术馆地位及办馆性质。中国美术馆收藏有近现代美术作品和民间美术作品10万余件,以新中国成立前后期的作品为主,兼有民国初期、清代和明末的艺术家的杰作。除收藏、保管、陈列、研究中国近现代优秀美术作品和民间美术作品外,该馆还担负着主办各类型的中外美术作品展览,进行国内外美术学术交流,建立中国近现代美术史料、艺术档案,编辑出版藏品画集、理论文集等任务。

图1-18　1963年在北京建成开放的中国美术馆

这一阶段的美术馆还有辽宁美术馆(始建于20世纪50年代)、广州美术馆(建于1957年)、陕西美术馆(建于1984年)、老武汉美术馆(建于1986年)、四川美术馆(建于1992年)等。但在1992年之前,中国的美术馆建设处于缓慢期,且绝大多数美术馆都具有官方背景。

4. 第四阶段——美术馆建设的繁荣期

自从1992年中国的市场经济得到全面发展,人们的物质生活逐渐丰富,各阶层在这个阶段完成了财富的基本积累,都市化、大众化、消费化的浪潮扑面而来。"艺术走向市场"也在1992年拉开了序幕,一种集艺术家、画廊、拍卖行、艺博会、美术馆、基金会制度等多个环节为链条的艺术生态得以建立,民营(非国有)美术馆也陆续出现,形成了国有美术馆和民营(非国有)美术馆多元发展的局面。

1998年成都上河美术馆成立,这家经成都市文化局批准的民营(非国有)美术馆成为中国民营(非国有)美术馆的先行者。这个阶段民营(非国有)美术馆创办者的个人情怀占据着主要因素,在没有稳定的资金来源、专业的管理机制和良性的运营机制的情况下,上河美术馆与诸多早期民营(非国有)美术馆一样,最终走向关闭的结局。虽然这一时期的民营(非国有)美术馆不具备现代美术馆体制,但它们在推动当代艺术和民营(非国有)美术馆的发展方面做出了积极的贡献。

1998年成立的上海的龙人画廊(见图1-19、图1-20)坐落于古北新区罗马花园,与刘海粟美术馆、上海油画雕塑院相比邻。周围大小画廊、咖啡馆、餐饮店等休闲设施众多,外部环境非常优雅静谧。画廊展厅位于罗马花园E座二楼一个独立的空间内,正厅面积500平方米。展厅聘请国内著名博物馆陈列设计专家设计,布局和灯光照明均符合国际标准,堪与国内一流美术馆媲

美。画廊专营油画作品，除重点推出本画廊的画家石虎、周春芽、常青等的作品外，还曾短期展出全国几十位著名画家的近百件得力之作，让热爱艺术的观众畅游在艺术的海洋中。

图1-19　上海龙人画廊入口

图1-20　上海龙人画廊室内展厅

2002年，北京今日美术馆成立，标志着民营（非国有）美术馆的建设掀起第二次浪潮。民营私立美术馆的出现，是国内艺术市场发展的一种良性循环，在这个阶段最为典型的特征是美术馆的非营利性。虽然早在1998年，国务院便颁布了《民办非企业单位登记管理暂行条例》，但直到2006年，今日美术馆才完成民办非企业单位的登记，并对外宣称是中国第一家民营非企业公益性机构。

无独有偶，2005年1月，何香凝美术馆成立OCT当代艺术中心（简称OCAT），这家由中央企业华侨城集团赞助的艺术机构在2012年4月登记为非营利性美术馆，并以OCAT深圳馆为起点展开建设，逐步建成包括西安馆、上海馆、华·美术馆（深圳）、OCAT研究中心（北京）等的OCAT艺术馆群。

这一时期较有代表性的民营美术馆还有上海当代艺术馆等。

北京798艺术区位于北京市朝阳区酒仙桥街道大山子地区（见图1-21、图1-22），故又称大山子艺术区，原为国营798厂等电子工业的德国援建的包豪斯建筑的老厂区。从2001年开始，来自北京和北京以外的艺术家开始聚集在798厂，他们以艺术家独有的眼光发现了此处对从事艺术工作的独特优势。其巨大的现浇架构和明亮的天窗为其他建筑所少见，它们是20世纪50年代初由苏联援建、东德负责设计建造的重点工业项目，几十年来历尽了无数的风雨沧桑。伴随着改革开放以及北京都市文化定位和人们生活方式的转型、全球化浪潮的到来，798厂等这样的企业也面临着再定义、再发展的责任。798艺术区总面积60多万平方米，大致分为6个片区。该区设计具有典型生产性规划布局的特点：路网清晰，厂院空间清晰；一部分厂区建筑作为工业遗产完整地保留下来；根据其内部车间的大尺度空间，改造成现当代艺术展示空间。此外，天然的采光，为艺术家的绘画、雕塑等创作工作提供了良好的物理条件。根据不同大小的车间，798被设计成不同类型的艺术展示空间，有的适合做艺术创作工作室。人们充分利用原有厂房的风格（德国包豪斯建筑风格），稍做装修和修饰，使之一变而成为富有特色的艺术展示和创作空间。2003年，798艺术区被美国《时代》周刊评为全球最有文化标志性的22个城市艺术中心之一。798艺术区的艺术画廊有山艺术、尤伦斯艺术中心、北京季节画廊、白玛梅朵艺术中心等。798艺

术区内工业厂房错落有致,砖墙斑驳、管道纵横,那些过去工厂的管道、阀门、钢铁支架、车间铁门已被涂鸦成现代艺术品。这里另类的当代艺术作品与过去的机械等历史痕迹相映成趣,仿佛展开了一场跨越时空的对话。

图 1-21　北京 798 艺术区之一

图 1-22　北京 798 艺术区之二

由此可见,从概念上或者国外完整的美术馆体制上去理解,中国的私立美术馆实际上还是残缺不全的,但我们应该抱以积极的态度,毕竟我们才刚刚起步,这种体制之外的空间是无限的。当然了,我们从另外一个角度看,民营私立美术馆及画廊的存在,实际上发挥着建立一种新文化和新艺术的创新机制的作用,这些场馆相对于国家级和国营美术馆而言场所地方相对较小,但大都强调个性化的展示。小型场馆逐渐在形成自己的规模,并有可能在今后成为展览市场上不可或缺的重要角色,并对整个艺术市场的繁荣起着积极的作用。

近年来,"文化集群"则是美术馆与城市的关系的物理显现的大潮流。

上海的龙腾大道是上海工业记忆的一部分,如今却成了一条名副其实的"美术馆大道",是上海文化旅游的新目的地,在这里汇集了龙美术馆、余德耀美术馆、西岸艺术中心、油罐艺术中心等知名美术馆(见图 1-23 至图 1-25)。这就好似美国曼哈顿著名的第五大道,南北纵向,贯穿将近两百条东西向横街。第五大道所处的上东城是纽约富豪聚集的地带,也是文化艺术的地带。Museum Mile 美国纽约博物馆大道(第五大道)分布着众多博物馆,包括大都会艺术博物馆、纽约歌德大厦、伊沃犹太研究所、纽约古根海姆博物馆、国家学院博物馆、古柏惠特博物馆、犹太博物馆、国际摄影中心、纽约市立博物馆、巴里奥博物馆、现代艺术博物馆等(见图 1-26 至图 1-35)。这既是对文化价值的尊重,也是城市中心发展的新路径。

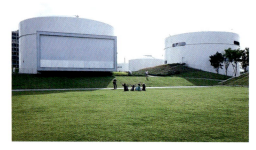

图 1-23　上海油罐艺术中心之一

图 1-24　上海油罐艺术中心之二

图1-25 上海油罐艺术中心之三

图1-26 美国大都会艺术博物馆

图1-27 纽约歌德大厦

图1-28 伊沃犹太研究所

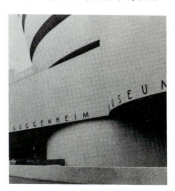

图1-29 纽约古根海姆博物馆

图1-30 国家学院博物馆

图1-31 古柏惠特博物馆

图1-32 犹太博物馆

图1-33 国际摄影中心

图1-34 纽约市立博物馆

图1-35 巴里奥博物馆

5. 第五阶段——美术馆建设的多元化时期

2008年,随着北京奥运会的成功举办,关于"文化软实力"的讨论成为热点话题。在此之后,地方性官方美术馆不断建设、扩建或更名,如浙江美术馆(2009年)、山东美术馆新馆(2013年)、四川美术馆新馆(2013年)、湖北省艺术馆(2008年,2010年更名为湖北美术馆)。与此同时,一些地方、大专院校建立校园美术馆、私人美术馆和艺术书店也蓬勃发展,甚至许多艺术书店也有定期的特展空间和不同形式的艺术讲座。以武汉为例,如,武汉大学的万林艺术博物馆(2015年)、东湖杉美术馆(2018年)、合美术馆(2014年,见图1-36)、汤湖美术馆(2016年,见图1-37)、武汉的视觉书屋、卓尔书店、武汉鲁迅书店等。除此之外,还有2022年在汉口长江边将一座百年火车站旧址(江岸车站)改造而成的美术馆。这些都为当地的文化艺术注入了多元的视觉力量。

图 1-36　私营的武汉野芷湖合美术馆　　图 1-37　武汉汤湖美术馆

近年来,一种不同于原有美术馆形态的"收藏家美术馆"不断出现,这一类美术馆最为鲜明的特点是,美术馆的投资人同时也是美术作品的收藏家。这种特殊的身份有别于其他的美术馆投资人,他们的美术馆建设是从对艺术的爱好、收藏开始的,往往对艺术也有着自己独特的见解,同时对于艺术作品来讲,能在美术馆展出是其最好的归宿。这一类美术馆包括龙美术馆(2012年)、余德耀美术馆(2014年)、上海宝龙美术馆(2017年)、上海油罐艺术中心(2019年)、合美术馆(2014年)等。而这些收藏家的美术馆通过对老建筑的利用改造成为新的艺术地标,如在上海西岸,有一座由五个油罐组成的艺术中心——上海油罐艺术中心(见图1-23至图1-25),它是全球为数不多的油罐空间改造的案例之一。说到上海油罐艺术中心,就不得不提到中国最早建成的机场——上海龙华机场。1966年,龙华机场停用后,5个油罐被保留了下来,这里的油罐被空置了几十年,成了一片荒草丛生的颓废旧址。经过改造,废旧油罐成了五个创意十足的艺术建筑,也成了上海新晋文化地标和热门打卡点。

美术馆建筑是必不可少的物理存在。在美术馆建设的热潮中呈现出各种美术馆建筑的形态,我们不妨管中窥豹,以武汉地区为例,将其分为两类。

一是邀请国内外著名建筑设计师设计的建筑,此类建筑普遍有相对独特、亮眼的特点,如武汉的琴台美术馆(2022年)。武汉琴台美术馆(又称武汉美术馆琴台馆)位于武汉市汉阳区琴台

音乐厅9号门,距地铁6号线琴台C出口810米。琴台美术馆的参数化设计和流线型路网极具风格,梯田造型的景观设计风格,富有折折叠叠的美感,山丘弯弯曲曲,当越过那山丘,却发现无人等候;越过那山丘,却发现逃不过命运的左右。我们不知疲倦地翻越每一座山丘,却发现不知不觉已把自己搞丢。建筑线条全曲线,本来就富科幻感,再配上远处的高楼林立,好似落在地球上的星河战舰(见图1-38、图1-39)。

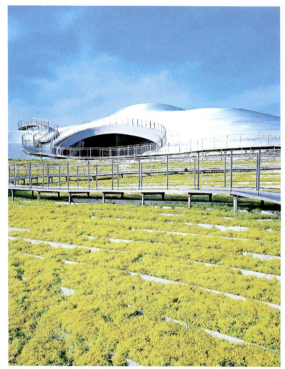

图1-38 武汉琴台美术馆外景设计之一　　图1-39 武汉琴台美术馆外景设计之二

武汉大学万林艺术博物馆(2015年)由泰康人寿董事长陈东升先生在母校武汉大学2013年120周年校庆之际出资捐建,由当代著名建筑师朱锫担纲设计,整座建筑造型似一块飞石,周围绿树环绕,毗邻武大中心湖,傲立珞珈山旁,山、水、林、石互见互注(见图1-40)。该艺术博物馆总体面积8410.3平方米,地下一层,地上三层,高达28米。2014年12月竣工落成,成就了一个"国内第一"的建筑难度,建筑总长度为78米,前端悬挑跨度48米,放眼望去,整个建筑的大半楼体都处于悬空状态。建筑的外立面用铝合金人工浇筑、敲打而成,通过光线的漫反射与周围的自然环境融合;而凹凸的手工感,像一块从天飞来的巨大陨石,因此有人把这座建筑称为"飞来石"。2015年开馆以来,举办了"聚变:1930年代以来的中国现当代艺术"展览,陈东升先生在开馆之际,捐赠了40余件、总价值3000万元人民币的中国现当代艺术精品,以启动该艺术博物馆的馆藏建设。该馆发展至今已经成为武汉大学新的地标建筑,为以山水、园林、近代建筑闻名的"全国最美丽的校园之一"的武汉大学增添了新景观,也必将成为武汉大学历史文化教育、艺术教育的重要基地。

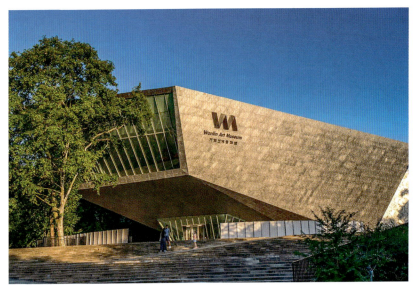

图 1-40　武汉大学万林艺术博物馆外景

另外,还有于 2022 年 9 月 16 日新建开放的武汉经开区鲁迅书店 & 美术馆(见图 1-41),在武汉经开区军山新城开始营业,这是全国第二家、湖北第一家鲁迅书店,这标志着北京鲁迅博物馆在北京之外设立的首个分支机构正式落户武汉。该书店 & 美术馆位于武汉经济开发区军山新城春笋科技园边的设法山历史文化公园内,与通顺河毗邻并被大片草海包围。书店 & 美术馆共有五个功能区,涵盖中外图书书店、文化创意馆、文化讲堂、美术馆与展览及特色餐饮等多元功能,是学习和休闲的绝佳场所。鲁迅书店 & 美术馆将书店和美术馆二合一,将鲁迅元素大集合,这里拥有版本众多、书册齐全的《鲁迅全集》,鲁迅研究专著、画册、回忆录等,许多图书都是北京鲁迅博物馆专为书店挑选的珍稀绝版旧书。除此之外,书店还有许多与鲁迅相关的主题文创售卖。书店是独栋的红砖小楼,复古范儿十足。门前的红砖配上拱门,内部分两层,一层主要用于图书陈列,下沉的负一层主要做阅览、艺术展区。负一层还设置了艺展画廊、水吧,读书读累了,可以安排下午茶。书店推开门的那一刻,你就会看到鲁迅肖像画,该画像选择了著名画家汤小铭绘制的鲁迅最经典的油画形象(见图 1-42),画纸层层叠叠,就像书页,似乎每页都珍藏着故事。书店外的小广场,也刻着鲁迅最为人所熟知的作品名,将成为书迷合影的经典机位。文化是精神的血脉,是经济发展的深层动力,武汉经开区全力把鲁迅书店 & 美术馆打造成为经开区"双智之城、未来之城"的文化地标,让鲁迅精神之花在武汉绽放。

二是旧建筑改造(即旧物美学的一种形式),此类建筑大都具有特殊的历史文化意义或特定场馆功能,因此在外观上大多保留原有建筑的形式,只是在内部空间上进行更符合现代美术馆功能的改造。在建筑体量上,近年来美术馆的面积不断增加,30000~70000 平方米的面积成为美术馆建筑体量的常态。在功能分布上,美术馆建筑的功能分区越来越专业、齐全,展厅作为美术馆功能的一部分,常规占比在建筑面积的 30% 左右。以武汉为例:许多民国时期的经典老建筑被改造,使历史与现代在这里重构,让这些百年老建筑成为经典的美术馆。

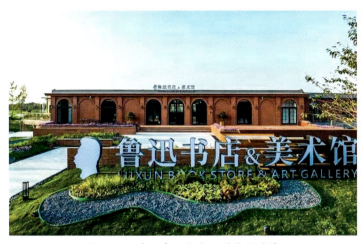

图 1-41　武汉鲁迅书店 & 美术馆外景　　　图 1-42　武汉鲁迅书店 & 美术馆内景入口的纸质肖像画作

譬如,在湖北省武汉市积玉桥街道金都蓝湾俊园小区,有一栋新巴洛克建筑风格的三层楼,建筑中心高高耸起钟表盘,这就是 1915 年建成的武昌第一纱厂的办公楼。2015 年,武汉第六棉纺织厂办公楼被改造成为 Big House 当代艺术中心(见图 1-43);老纱厂办公楼也相应地进行一番改造,旧时的木质楼梯和琉璃窗台与现代感十足的艺术展厅交相呼应,古今碰撞,营造出独特韵味。改造后的办公楼有美术馆、艺术空间、艺术放映厅、会议室、红酒博物馆等活动空间。作为近代重要史迹及代表性建筑,钟楼每日午时、酉时报时,诉说着它厚重且辉煌的过往。

图 1-43　武昌第一纱厂改造后的 Big House 当代艺术中心外景

翟雅阁博物馆位于武昌区昙华林湖北中医药大学北门入口附近。1921 年,翟雅阁健身所由美国基督教建筑师柏嘉敏(J.Van Wie Bergamini)设计,为纪念文华大学首任校长英籍美国人詹姆斯·杰克逊(James Jackson)而建,其中文名为翟雅阁。翟雅阁健身所是中国近代最早一批体现东西交融特征的新型建筑,也是武汉现存建筑年代最早的体育馆之一,也是国内最早的室内健身馆,内有高大空间的室内运动场、健身器材和多层看台。1921 年 4 月 20 日,翟雅阁健身所正式奠基,10 月 2 日文华大学 50 周年校庆时,翟雅阁健身所作为学校的体育教学与室内运动场地正

式投入使用。1993年,该建筑被列为武汉市第一批二级优秀历史保护建筑。该建筑坐东朝西,二层砖木结构,"重檐"视觉效果的屋顶与清水红砖相映成趣,檐间有高侧窗,一楼正面中门两侧各有四窗,左右两边门突出如耳房,一侧墙中两个烟囱冲檐而出并排高高耸立,整栋建筑从外观来看既有东方建筑的神韵,又有西方建筑的灵动。建筑外墙由清水红砖(德国工艺)砌筑,一层无柱,二层外廊为中国传统九开间空间柱廊形式,下有麻石柱基,上有额枋、梁头、雀替,柱间单勾栏,望柱上阳刻龙纹,雀替上阳刻凤纹。建筑门窗均采用南方民居形式,窗棂形制多样。一层东面八个窗户,对应分成四组。二层为落地木门连接室内与走廊,门上方带有庑殿顶的建筑造型与西式钢木、砖石结构体系相结合,可谓"中学为体,西学为用",对中西文化融合的大胆探索与尝试是该建筑最具价值与特色之处。

该建筑选材优良,设计豪华,虽然历经战乱与长期的风雨剥蚀,时至今日,风度仍不减当年。奇怪的是,不知什么原因,打从它诞生之日起,使用它的人们好像就没有给它维修过。楼下还是办公用房,楼上是篮球运动场和小型看台。其窗棂隔扇,纹饰美观,望柱飞檐,古朴大方。该建筑是我国为数不多的基督教本土化运动的产物实证。2014年,在武昌区委区政府的支持下,中国武汉工程设计产业联盟按照《武汉市历史文化风貌街区和优秀历史建筑保护条例》的指引,组织各界专家策划翟雅阁健身所修复与再利用方案,2015年6月启动修复再利用工程,2016年11月竣工。如今翟雅阁博物馆已经成为"武汉设计之都客厅",承担设计之都品牌发布、传播与交流的功能,也是武汉城市文化品牌的发布中心(见图1-44)。它能同时容纳200人举办各类会议和活动,同时兼具时装展演、艺术展览、话剧现代剧表演的功能。

图1-44 翟雅阁博物馆外景

位于汉口保华街的武汉美术馆新馆于2008年建成(见图1-45、图1-46)。该建筑的前身金城银行大楼始建于1930年,由我国旅美留学学习建筑学的大师庄俊先生设计,大楼为四层钢筋水泥结构,属欧式古典复兴主义风格。它采用希腊式的爱奥尼亚柱式,端庄典雅,气势宏伟,是武汉市保护性的优秀历史建筑。在重构中,坚持"建新融旧"的原则,外立面保存了原有的质感和老建筑的历史符号,还运用了太湖泥烧制的色彩柔和、协调的仿古砖,让人们沉浸在温故知新的

情感交融之中。尤其是新设计的 16 米的中庭,连接着新老建筑,形成环廊式结构;能自动伸缩的遮阳棚,不仅能满足辅助灯光照明的展览需求,开合之间还透露出一种节奏、韵律之美。新扩建的背面入口,在设计上应用了多种元素的切割与拼接,极具现代主义风格。中央美术学院院长、中国美术馆前馆长范迪安先生说武汉美术馆的建设"既保留历史建筑,又符合现代美术馆的功能,是充分利用优秀历史建筑的典范"。

图 1-45　武汉美术馆(原金城银行)

图 1-46　汉口保华街武汉美术馆外景

私立的东湖杉美术馆于 2018 年建成开放(见图 1-47、图 1-48)。东湖杉美术馆是受邀在磨山茶场里选址而建的非营利性艺术机构,于 2018 年年底正式成立。美术馆位于武汉东湖绿道二期磨山揽翠内,原址为一处废弃猪圈。设计师秉持着尊重材料的真实性和天然性的建筑师态度,不过度进行人工装饰,通过反复考察原生态环境,为美术馆量身设计方案,最大限度地结合东湖的自然景色。东湖杉美术馆保留了原猪圈的结构,进行了清除建筑垃圾、清淤治理、循环利用材料、铺设道路、植树植草等一系列工程。美术馆全红砖结构,整体建筑风格大气、平淡,不过于追求个性,而以包容、展示、凸显艺术作品为主要目的,人、艺术与大自然在此相遇。

图 1-47　武汉东湖杉美术馆外景入口

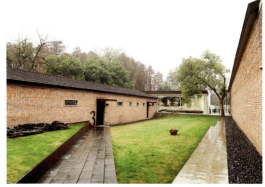
图 1-48　武汉东湖杉美术馆外景

除以上所述美术馆博物馆之外,2022 年 4 月,在百年武汉·江岸车站旧址上"蝶变"的月台公园,在原京汉铁路江岸站旧址上修建。公园内的百年江岸火车站的老站房被完好地保留下来,改造成为一个小型的美术馆。外景的台阶、花池、水景都是整石纯手工打磨,石板上依次清晰地

排列着火车机车变迁的历史。这是中国最古老的火车站之一,而那间布置成小型美术馆展厅的青砖小屋,曾是月台,是旧京汉铁路的一环,曾推动武汉走进庞大硬朗的工业时代,成就"大武汉",如今,通过旧物美学的建筑改造利用,成为武汉市民的艺术殿堂和新的网红打卡之地(见图1-49、图1-50)。

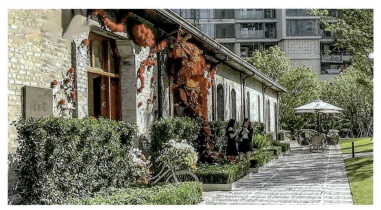
图1-49 武汉江岸火车站月台美术馆外景

图1-50 武汉江岸火车站月台美术馆内景

(二) 中国的博物馆历经了四个阶段

中国的博物馆的历史同中国社会的发展和文化教育的进步有密切的关系。

先秦时期,王室、宗庙、府库就已开始收藏文物珍品。秦汉以后文物的收藏仍以皇室为主,宋至明清,除皇室收藏外,以官僚、士大夫为主的私人收藏也逐渐形成风气。19世纪中叶以后,中国产生了近代意义上的博物馆,取代了封建皇室和官僚、士大夫对文物的独家占有。在中国近代半殖民地半封建的社会条件下,博物馆事业没能取得充分的发展。直到1949年中华人民共和国成立以后,博物馆事业才进入了一个空前的发展到繁荣时期。

1. 第一阶段——中国博物馆的文博收藏的前期和发展

中国古代物质文化和精神文化的遗存,表现了古人的智慧和创造力量。文物的收藏、保护,为后来博物馆的产生准备了物质基础。长期以来,历代收藏,专重文物把玩,却对自然科学物品重视程度不够,并且长期以来仅为封建统治阶级所专有,其储藏结构始终处于封闭的内向环境之中,不向社会开放,阻碍了公共博物馆的产生。1840年鸦片战争以后,新兴资产阶级受到西方文化影响,主张"讲求西学",发展资本主义文化教育。近代博物馆的产生,就是这一文化现象的反映。近代中国早期博物馆有两种不同性质,一种是外国人在中国建立的;另一种是中国人自己创办的。

(1) 外国人在中国建立的博物馆

鸦片战争之后,帝国主义打开了中国的门户,殖民者为了达到文化侵略的目的,收集我国历史文物、自然标本,并建立博物馆。外国人在中国开办博物馆其实就是文化侵略的一种具体表现。早期外国人在中国建立的博物馆大部分由教会主办,主要分布在中国沿海城市,类型上基本

是自然历史类的博物馆。第一个到中国创办博物馆的是法国神父韩伯禄。他在上海创办徐家汇博物院(见图1-51),藏品主要是中国长江中下游的动植物标本,1930年以后划归同属耶稣会的震旦大学,改名为震旦博物院。1874年,英国人在上海建亚洲文会博物院(亦称上海自然历史博物馆),藏品大部分为中国物品,也有东南亚地区的物品,主要藏品有鸟类、兽类、爬虫类等自然标本,另有部分古文物与美术品。

1904年,英国伦敦教会在天津建华北博物院,同年,英国浸礼会教士又建立济南广智院,藏品包括动植物、矿物、生理、农产及古物等13类,展出实物标本近万件,并通过展览进行传教活动。20世纪初期,外国人陆续在中国设立了一些博物馆,主要有成都华西协和大学博物馆(美国建,1919年)、天津的北疆博物院(法国建,1914年)、中国台北的"台湾总督府民政部殖产局附属纪念博物馆"(日本建,1915年)。

(2)中国人自己创办的博物馆

中国人创办博物馆开始于19世纪70年代,主要是为配合学习西方自然科学技术知识而设立的。1876年,京师同文馆首先设博物馆。1877年后,上海格致书院建"铁嵌玻璃房"博物馆,陈列英国科学博物馆及比利时等国捐赠的各种科学仪器、工业机械、生物标本等,以供学生观摩,并对外开放。20世纪初,清政府推行"新政",为博物馆的建设提供了开放的社会环境。江苏、山东、广东、湖南等省的地方官员也奏请建立博物馆。1905年,清末甲午恩科状元张謇在通州师范学校营建公共植物园。同年,张謇在植物园的基础上创建南通博物苑(见图1-52),自为苑总理。南通博物苑是中国人创办的最早、最有特色的近代意义的博物馆。

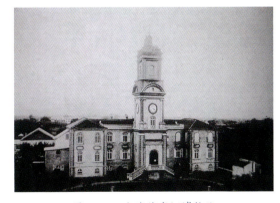
图1-51 上海徐家汇博物院

图1-52 南通博物苑

(3)中国近代博物馆事业的发展

1911年辛亥革命后,中国社会产生了新的文化,资产阶级文化教育事业有了进一步发展,中国博物馆事业也开始呈现新的特点。其一,博物馆被纳入国家的社会教育体系,初步确立了国家对博物馆的管理体系;其二,建立国家博物馆,封建皇宫及皇室珍品公开向社会开放;其三,制定文物博物馆法令、规章,博物馆收藏与陈列水平明显提高;其四,职业及专业意识增强,建立了全国性博物馆团体,加强了博物馆学术研究;其五,博物馆数量显著增加,类型趋向多样化,并开始筹建综合性的大型国家博物馆。

1912年1月,南京临时政府成立,中央教育部首先决定在北京建立国立历史博物馆。国立历史博物馆是中国近代建立的第一个国立博物馆。该馆的藏品最初为太学器皿和一些内阁档案奏折等6万件文物。1914年,内政部接收奉天(辽宁沈阳)、热河(河北承德)两地清廷行宫的文物运到北京故宫,成立古物陈列所。

最值得一提的是,1924年冯玉祥部队驱逐末代皇帝溥仪出故宫,1925年10月10日,故宫辟为国家博物馆(见图1-53),对外开放,北京城内,"万人空巷,咸欲乘此国庆佳节,以一窥此数千年神秘之蕴藏"。这个场景与苏维埃俄国在1917年俄国十月革命后,艾尔米塔什冬宫1922年辟为国家博物馆相类似。

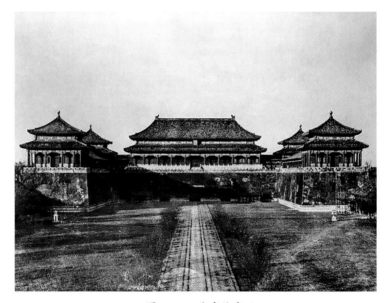

图1-53 北京故宫

在1927—1930年,各地陆续建立了一批省、市博物馆,如河南博物院(1927年)、兰州市立博物馆(1928年)、广州市立博物馆(1929年)、浙江省西湖博物馆(1929年);另外,还建立了一些别具特色的博物馆。由于此时博物馆经费的增加,博物馆事业有了较快发展。这一时期主办的相关展览增多,加强了与外国博物馆的国际联系,编印出版的馆刊也增多,如《国立历史博物馆丛刊》(1926年)、《故宫周刊》(1929年)等。

2. 第二阶段——抗日战争与解放战争时期的博物馆处于停滞和短暂恢复状态

1931年,日本帝国主义对华发动侵略战争,中国博物馆事业遭到重大破坏和损失。在抗战期间,国民党政府为了保护文物,将部分博物馆迁往内地,如将故宫博物院的文物西迁。在此期间,国民党统治区、日伪统治区及伪满洲国,出于各自需要建立为数不多的博物馆,如国民党统治区建立的中国西部博物馆(1943年,见图1-54)、伪满洲国在沈阳开办的"国立博物馆"(1935年)。1945年8月抗战胜利,国民党政府教育部开展"全国教育善后复员会议",决定内迁的"国立社教机构"大部分迁回原址。中国的博物馆事业得到短暂的恢复。其后不久,国民党政府发动全面内

战,文化教育及博物馆事业再次陷入困境。直到1948年冬,国民党统治区博物馆只剩下10余家,1948年冬天,国民党政府决定将故宫博物院、河南博物院及南京博物院的重要文物一起运往台湾。中国共产党在土地革命时期、抗日战争时期和解放战争时期的解放区领导开展文物收藏、陈列工作,是新民主主义革命文化教育的一部分,为中华人民共和国成立后发展博物馆事业提供了重要的序曲和经验。

图1-54 中国西部博物馆

3. 第三阶段——中华人民共和国成立后的博物馆事业的发展及复兴

新中国成立以后,中国共产党和人民政府重视发展为人民服务、为社会主义服务的博物馆事业,使博物馆成为社会主义科学文化事业的组成部分。

(1) 对旧型博物馆进行接管改造

中华人民共和国成立初期,改变了旧中国博物馆隶属教育部的管理体制,在文化部内设立了文物事业管理局,作为专门管理全国文物与博物馆事业的行政机构,并立即开始对旧中国留下的博物馆进行接管和改革。在接管这些博物馆的过程中同时进行社会主义改造。主要是这三个步骤:其一,确定办馆性质和方向;其二,改造陈列内容,清除缺乏历史、科学与艺术价值的封建性、殖民地糟粕,坚持推倒反映封建、买办及帝国主义思想的陈列展览,以思想性、科学性、艺术性为衡量展陈水平的标准;其三,对原有藏品进行清理,建立科学保管制度。到1952年基本完成了对旧有博物馆的整顿改造,从此博物馆发生了质的变化,走上了社会主义轨道。

(2) 博物馆事业的曲折发展

20世纪50年代是中国博物馆的发展时期。这一时期建立了一批省级地志博物馆与一批纪念性博物馆,初步奠定了社会主义博物馆事业的基础。地志博物馆是学习苏联博物馆经验在20世纪50年代初开始创建的。它又称综合性博物馆,以当地的"自然资源"(包括地理、民族、生物、

资源等）、"历史发展"（包括革命史）、"民主建设"（包括政治、经济、文化等方面的建设成绩）等三部分为博物馆的主要内容。1956年5月，在济南召开全国地志博物馆经验交流会，推广山东地志博物馆经验，各省陆续筹建这种类型的博物馆共计31所。

这期间，纪念性博物馆也有很大发展。上海鲁迅纪念馆(1951年)、徐悲鸿纪念馆(1954年)等一大批纪念性博物馆都陆续筹备或成立，到1957年纪念性博物馆达到23所。

随着各种类型博物馆的增多，1956年4月、1957年4月分别召开了全国博物馆工作会议和全国纪念性博物馆工作座谈会。这两次会议对博物馆建设有很大的指导作用，推动了博物馆事业的进步。到1957年，仅文化部门领导的博物馆即达到72个，博物馆藏品总数已达350多万件，年观众达到1200万人次。

值得一提的是，1959年9月19日，20世纪50年代北京十大建筑之一的中国革命博物馆和中国历史博物馆建成(2003年根据中央决定，中国历史博物馆和中国革命博物馆合并组建成为中国国家博物馆，见图1-55)。中国国家博物馆的前身可追溯至1912年成立的国立历史博物馆筹备处，是代表国家收藏、研究、展示、阐释能够充分反映中华优秀传统文化、革命文化和社会主义先进文化代表性物证的最高机构，是国家最高历史文化艺术殿堂和文化客厅。

图1-55　中国国家博物馆

20世纪50年代后期，全国还建立起一批地区、县、市级的中小型博物馆和各具特色的专门性博物馆，如西安半坡博物馆、泉州海外交通史馆、南阳汉画馆等，这使旧中国博物馆结构不合理的状况有了很大的改变。但是，博物馆事业也出现了一些失误，出现急于求成、盲目冒进的现象，轻率地发动群众运动突击办馆。为了纠正1958年以来的错误，从1961年起在全国范围开始对

博物馆工作进行调整,关闭和合并了一批博物馆,最后由1959年底的480所调整到200所左右,并且加强文物保护工作和干部培训工作,对藏品进行清理、分类与定级。从此,中国博物馆事业又走向了健康发展的道路。

1966年开始"文化大革命",博物馆受到严重的挫折和损失,许多博物馆被迫关闭,展陈撤销,直到1969年博物馆已经减少到171所。

(3)1979年以来的博物馆事业的成绩

"文化大革命"结束后,中国进入了新的历史时期。1977年,国家文物局召开全国文博图工作学大庆座谈会,强调恢复工作,并健全各种规章制度,消除"文化大革命"在博物馆工作中造成的混乱(如陕西历史博物馆建成,见图1-56),其后着重讨论了新时期的工作特点及任务。其后的20年间取得了很大成绩,主要体现在以下五个方面。其一,博物馆数量、类型和布局上均有了较大变化。到1987年全国博物馆已经近千所。在博物馆类型上,除了社会历史博物馆仍占主导外,民俗、民族、科技、遗址等博物馆都有所发展,县级博物馆,中、小城市博物馆发展较快。其二,陈列水平有了新的提高。1979年以后,博物馆的陈列内容和表现形式都有较大改进。其三,藏品的保管工作有了较大改进。其四,加强人才培养,促进学术研究。其五,加强了对外友好交流活动,先后在美国、英国、法国、日本等国家举办中国文物展览。

图1-56 陕西历史博物馆外景

4. 第四阶段——21世纪至今中国博物馆事业的全面发展

21世纪以来,中国博物馆以高速发展的良好状态前进,呈现出以往任何时代都无法替代的好景象。不仅国家花巨资建立规模宏大的国家博物馆,而且各地方政府也扩建或改建了省、市级的博物馆、美术馆、科技馆等,如武汉博物馆、首都博物馆、湖北省博物馆(见图1-57),各地方的企事业单位也在建立专业性较强的行业博物馆,甚至一些大专院校都在积极建设校园博物馆、美术馆。

图1-57 湖北省博物馆外景

 从20世纪末开始,以计算机和网络技术为代表的信息技术与数字化媒体的结合,给博物馆的发展带来了新的机遇。通过数字技术手段进行数字化博物馆的建设,对于我国博物馆事业的发展起到重要促进作用。进入21世纪,我国的博物馆事业又有了长足的发展。据统计,到2014年我国已有各类博物馆3866座,每年推出的展览大约2.2万个,接待观众5.6亿人次,全国实行免费开放的博物馆有2500个左右。中国的博物馆已经走过百年历程,中华人民共和国成立以后,特别是改革开放四十多年来,博物馆事业得到迅猛的发展。这些博物馆发挥着保护和展示自然与文化遗产、开展社会教育、提供休闲娱乐的社会功能,成为我国人民精神文化生活中不可缺少的一部分。

第二章 美术馆博物馆的历史由来及角色演进

"迈向现代,即创造自己的时代,也就是说要同这个时代所代表的百分之九十的内涵作抗争。"

——马列娜·慈维塔瓦(Marina Tsvetaeva)

一、西方美术馆博物馆的起源

美术馆、博物馆、画廊以及在这些地方举行的展览会,作为将美术介绍给社会的一种制度,一边与美术概念及其形态本身的展开发生关联,一边构成自身的历史。专门收藏展示绘画、雕刻、工艺等美术品这种公共设施的美术馆(art museum),是较广泛地收藏一般文化遗产的博物馆之一。

今天我们所看到的美术馆制度是一种公共设施,这种负有公共机能的美术馆的成立背景,与18世纪的启蒙思想有密切联系。博物馆一词"museum",就是从希腊文"缪斯"演变而来的。与现在见到的博物馆不同,museum语源是指希腊神话中专司诗歌、音乐等九种艺术的女神缪斯(Muses)的神殿。缪斯神庙其实是一个专门的研究机构,设有大厅研究室,陈列天文、医学和文化艺术藏品。学者聚集在这里,从事研究工作。此外,缪斯神庙还具有相当规模的收藏且设有保管文物的专门场所及专职保管人员,其经费由国库开支。因此,这个包含教育、研究与收藏内容的神庙,已具有后来博物馆的诸多要素,成为一种博物馆文化现象。

狄德罗、达兰贝尔在所编撰的《百科全书》的项目之开篇,言及纪元前三世纪,普多列麦欧斯一世在埃及亚历山大城营造缪西欧,其实,这应该说是学问研究的资料陈列馆,至于说与以一定收藏品为主这种日后的美术馆之间的关系,则相当小。原本缪斯所掌管的九种艺术当中,并不包括美术。无疑,像贺罗多斯奉献品收藏室,以及阿库洛城所设的图绘供品收藏库,才是名副其实可以称之为宝库的美术馆之雏形。这一用语,现在还残存在米兰的普列拉绘画馆以及慕尼黑的古绘画陈列馆、新绘画陈列馆的名字中(见图2-1)。

二、近代美术馆博物馆在西方的产生与发展

museum一语,在17世纪以后,含有"收藏品"与"保存收藏品的场所"这两层意义。在此之前,王侯贵族收藏品的收藏场所是称之为卡必聂(cabinet,小室,转为陈列室)、昆斯特卡曼

(kunstkammer,美术工艺室)、温特可曼(wundertkammer,珍品室)的宫殿、宅官等特别房间。再者,称之为葛瑞利(gallery,称为画廊)的迂回与细长房间里,也陈列收藏品。这一用语以后变成画廊(art gallery)之特定意味(见图 2-2、图 2-3)。

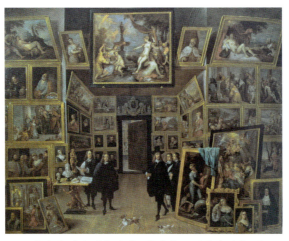

图 2-1 《奥地利的利奥波德·威廉大公的美术馆》 大卫·特尼尔 1647 年 现藏于西班牙普拉多美术馆

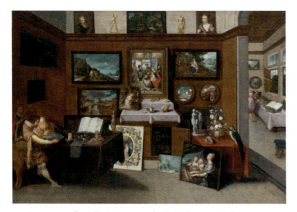

图 2-2 《鉴赏家们于画廊内部赏析画作》 油画 小弗朗斯·弗兰肯

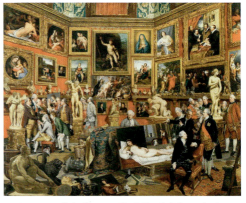

图 2-3 《乌菲兹画廊的特别室》 左法尼 1772 年 英国温莎城堡皇室收藏

如果我们站在收藏品的角度看美术馆成立以前的历史,则可以追溯到古代。从古代罗马共和政府末期开始,在将军和富豪之间,已经盛行着收藏包括战利品在内的昂贵珍品,像二世纪哈利亚努斯皇帝别墅的希腊品位的收藏品是个人收藏的萌芽。

古代收藏传统发展到中世纪时,教会、教堂、修道院以及教会学校变成了收藏宗教文物的重要场所,中世纪时期的教堂、教会、修道院以及教会学校可以说担负了一种美术馆的功能,这些都变成了收藏宗教文物的重要场所,因为当中典藏着聚会其中的信徒们所奉献之物、圣遗物等财宝以及华丽写经、祭服、祭坛画等;而宫廷、贵族府邸、地主庄园则是世俗文物聚集之地。如意大利的圣·马可教堂和蒙扎修道院、德国的哈雷修道院、瑞士的圣·莫里斯修道院都是以收藏宗教文物闻名的。同时,利用教会的收藏来宣传宗教的教义,扩大教会的影响,这实际上也是博物馆教育行为的萌芽。

在 14 至 16 世纪，欧洲从封建社会向资本主义社会过渡，现代博物馆产生的各种条件也逐渐趋向成熟。文艺复兴、启蒙运动等思想解放运动为现代博物馆的产生提供了思想前提。到了文艺复兴时期，在古典复兴人文主义的高扬、连续不断的史迹发掘的影响下，掌握巨大财富与权力的王侯贵族、教皇等艺术赞助者，一方面从事保存学问艺术，同时另一方面在宫殿、宅邸内则拥有庞大的历代藏品。特别是 15 世纪末，新航线、新大陆的发现，使从远方带回的大量珍贵奇物更加扩大了收藏范围。因此在欧洲文艺复兴运动期间，收藏珍品的文化现象开始从皇室、教会慢慢普及到市民阶级，从而导致了大批私人收藏家的出现。这些私人藏品后来多为博物馆收买，这也为欧洲各大博物馆的藏品收藏奠定了基础。

这些历代积蓄下来的收藏品，也就成为日后美术馆的直接胚胎。促使文艺复兴开花结果的佛罗伦萨的美第奇家族、君临神圣罗马帝国的维也纳哈布斯堡家的历代收藏品，从教皇尤里乌斯开始展示在梵蒂冈贝尔威德列庭院的雕刻收藏品，以及以后历代教皇的收藏品，往后分别成为今天的乌菲齐美术馆、维也纳的艺术史博物馆、梵蒂冈博物馆的基磐。

一般来说，在 18 世纪以前，审美艺术的关心所在是，足以夸示一己威信之物、博物学（生物学、矿物学、地质学之总称）、珍奇事物等尚未详细区分的收藏品；而收集的对象除了绘画、雕刻以外，同时还包括货币、奖牌、宝器、书籍等古董类、舶来品、博物标本等。这些收藏品，不只是粉饰王侯公爵的装饰品，也是夸示收藏家的权威、财力的身份象征，有时候也象征地反映出他们的世界观、自然观。在意大利、德国和法国，收藏古书、手稿、古钱币、盔甲、化石、标本和古代艺术珍品的活动风靡一时。到了 17 世纪，由于思想文化上的大革命，收藏内容已开始逐步摆脱搜珍猎奇的狭小范围，扩展到各种历史文物、艺术品以及动植物等自然科学标本。所有这些都为近代博物馆的出现奠定了物质基础。

世界上第一所具有现代意义的博物馆，就是著名的牛津大学阿什莫林艺术与考古博物馆（Ashmolean Museum）。1682 年，牛津大学建立了面向公众和学者公开的阿什莫林艺术与考古博物馆，它开创了将私人收藏公之于世、建立近代博物馆的先河。该博物馆是世界最早的公共博物馆，同时还是世界上规模最大、藏品最丰富的一座大学博物馆，它的建立也使得 museum 成为博物馆的通用名称。

在他们之中也有热心于艺术振兴的以法国路易十四为首的大收藏家，精心倾注于美术品的收藏，但是他们的收藏品，一直只是部分特权阶级才可以接近的私有财产。这些收藏品只有在特定的日子里，才能为特定的人所观赏。王侯公爵之转换，也就是说，要等到新兴中产阶级的抬头，考古学、历史学等人文科学的发达，艺术观念的确立，以及人们认识到艺术对文化的重要性以后。而其中最重要的启蒙主义发现公开典藏品对教育、道德的意义，即，它认为将收藏品公开给社会大众，能够对社会的进步有所帮助。最清楚地显示这一点的是，因为大革命而在 1793 年实现卢浮宫开馆的法国。国民公会决议将王室收藏品当作国民的公有物，聚集在卢浮宫公开展示。这固然可说是因为启蒙思想与革命胜利的民主（demonstration），其实，美术馆成立的机运，早在旧体制下即已成熟了（见图 2-4 至图 2-6）。

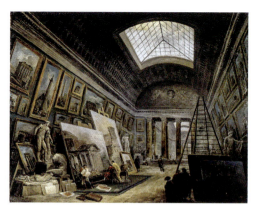

图 2-4 《卢浮宫的大画廊的遐想图》 左法尼 1772 年

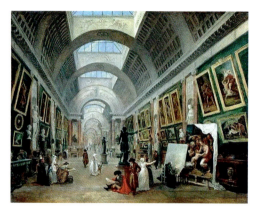

图 2-5 《卢浮宫的大画廊》 左法尼 1796 年

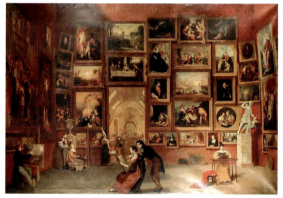

图 2-6 《卢浮宫的展览室》 莫尔斯 1831 年
现藏于卢浮宫美术馆

沙龙展由法国皇家绘画与雕刻学院举办。1648年,法国皇家绘画与雕刻学院由画家勒·布伦在皇室批准下成立。学院成立之后,采取的一项重要举措是定期举办艺术展览。1699年,在举办讲演会之后一个月,学院在卢浮宫内一个巨大的方形房间举办了远超先前规模的展览,沙龙展由此得名(见图2-7、图2-8)。此后沙龙展变成每逢奇数年举办的常规展,观众越来越多,沙龙展对巴黎艺术生活的影响越来越大。沙龙是欧洲第一个在完全世俗的场所定期、公开、免费展示当代艺术,并在一大群民众中激发以审美为主反应的展览,也就是说沙龙里的艺术品具有了真正的公共性,沙龙展的观众在一定意义上成为哈贝马斯所说的"公众"。在《公共领域的结构转型》一书中,哈贝马斯认为18世纪的法国是资产阶级公共领域的主要起源地,沙龙展就是其中重要的艺术公共领域。

17世纪后半叶,皇家绘画与雕刻学院独占美术的教育、行政权。一直到18世纪,因为一己权威的维持与教育的需要,他们要求开放作为模范的王室收藏品。拉丰·多·珊迪耶努在1747年提出公文,建议在卢浮宫公开展示王室收藏品。其实,他本人所依据的是,相对于反映新兴中产阶级品位的风俗画、肖像画,也就是说,他站在皇家学院的阵营上,依旧认为公开展示巨匠所创作的伟大历史画,作为绘画之范本,试图复兴往昔的历史画传统。另一方面,随着新兴中产阶级的抬头,对社会全体知识、教育需求的升高,于是乎要求自由接近这些王室收藏品的呼声也就出

现了。18世纪中叶以后，为了回应这种要求，屡屡有成立美术馆的策划。在建筑学院中，甚至连画廊、美术馆的设计方案，也成为罗马奖的竞争主题。再则，学问的发达，也促进收藏品的国民、流派等之分类与整理，典藏品目录之制作。美术馆开馆的时代背景，共同存在于皇家学院的保守派阵营与中产阶级的启蒙阵营——两者一致的地方是教育乃至于教化——之中。这样的时代背景，即使在法国以外的各国，多少都有相通之处，而且，在卢浮宫开馆以前，各地也尝试了公开收藏品，设立美术馆。此一行动，最早的是1722年德勒斯登，弗烈多利西阿乌固斯特一世开设绘画收藏品陈列室；1759年伦敦以史隆爵士的遗赠品为基磐，而有大英博物馆的开馆。

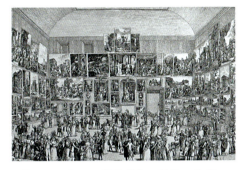

图2-7 《1787年沙龙》 版画 彼得罗·安东尼奥·马丁尼 1787年

图2-8 《1765年沙龙》 油墨水彩纸本画 加布里埃尔—雅克·德·圣—奥班

18世纪是博物馆事业发展的重要时期。英国的工业革命和以法国百科全书派为代表的资产阶级民主化运动对博物馆事业的发展产生了巨大的推动作用。这一时期也诞生了美术史学。美术馆成立的时代背景是新艺术史意义的形成。经过启蒙与革命的世纪，过去的历史成为国家与文明的财产目录对象；因为美术馆中所展示的过去之文化遗产，一边赋予艺术史的轨迹，提供品位的规范，同时也让我们以可视的方式，将一国的记录展示出来，担负宣扬国家文化的政治性机能。这一新美学的、新政治的展示空间，在当时新古典主义的纪念性样式中被具体化。如库廉兹所设计的慕尼黑古代雕刻博物馆、辛格尔设计的柏林艺术博物馆等都是源于希腊古典样式——都是初期代表性美术馆的建筑。如此一来，从18世纪末到19世纪前半期，确立了作为"美的殿堂"的美术馆形态。19世纪，西洋各地王侯公爵之收藏品国有化、公有化。收藏各式各样历史样式的美术馆，一个接一个地设立起来；它们当中很多都是继承同样的古典、纪念性形象。另一方面，在固定的时间与场所，积极且有组织地展示美术品的美术展览会（exhibition），与美术史的展开更为密切地结合。欧洲一些国家相继建立了一些具有重要影响的博物馆（见图2-9），如爱尔兰国家博物馆（1731年）、英国国家博物馆（1759年）、丹麦国家美术馆（1760年）、俄国艾尔米塔什艺术博物馆（1754年）等。在欧洲的影响下，博物馆事业在北美也开始起步。1773年在美国南卡罗来纳州查尔斯顿建成了第一座公共博物馆，虽然是以介绍本州自然历史为主，但却极大地带动了美国博物馆事业的发展。继文艺复兴之后，18世纪资产阶级在领导革命斗争中又发起了一场思想启蒙运动。一批资产阶级启蒙思想家通过编撰、出版图书，传播唯物论、民主思想和科学知识，推进了现代美术馆博物馆产生的进程。到18世纪末期，随着博物馆逐步向社会开放，形成了国家、地方和私人几种不同规模博物馆并存的格局。这是美术馆博物馆社会化的重要步骤，美术馆博物

馆逐渐成为一项重要的社会文化事业。但是这个时期博物馆的开放还是有限度的，参观博物馆是上流社会的一种特权，普通平民仍会受到种种限制。

图 2-9　《英国国家美术馆 1886 年的内部样子》　朱塞佩·加布里埃利　1886 年　现藏于英国国家美术馆

三、19 世纪美术馆博物馆事业在世界各地的发展

美术馆博物馆是伴随着西方现代艺术展览机制变革而产生的，与法国"沙龙"展、"世博会"展览方式有着千丝万缕的联系。展览是将藏品向他人展示的行为，与消费社会的民主化进程以及世界博览会有着密切关系。到了 19 世纪中叶以后，产生了所谓个展这种新的展览会形式，这种形式，产生于反抗日趋保守化的沙龙之评审制度、皇家学会之权威。美术爱好者的阶层，扩大到都市的中产阶层、知识分子的层面上，不论在精神或者经济上支持画家的近代画商，也成长了起来。反官展方向所形成的近代美术史上最早例子是，库尔贝希望出品巴黎万国博览会，却为沙龙评审员所拒绝（见图 2-10 至图 2-13）。再则是 1874 年马奈、莫奈、毕沙罗等人，在摄影家纳达尔的工作室，举办最初的印象派展。此后，因对抗官展与皇家学会权威而组织的多数团体展，大都与近代美术的各种运动发展关联。此外，从 19 世纪末到 20 世纪初，出现画商、美术批评家主办的展览会。展览会的发达与其多样化，与王侯公爵、教会所支配的旧体制之崩溃，以及形成、发展为近代市民社会之过程有密切的关系。展览会，甚至美术馆，作为一种将美术介绍给近代社会的模式发挥它的机能，它同狄德罗、波德莱尔的沙龙评论一样，也促进美术批判的发展。因此，展览会不单是作品发表的场所，作为代替当场订购契约制作的前提乃至于目标，进而深入从制作尺寸到主题、形式、作品理念等美的生产之组织中，构成其中一环。19 世纪中叶以后，审美价值之体系不断的动摇、分裂以及反反复复的样式化、艺术理念的转变，与展览会制度的影响绝非毫无关联。如今天所看到的大规模的国际展、各种年展（包括两年一次的双年展）、三年展等这些影响美术动向的大展览会，也都是展览会的延长。

图2-10 《查尔斯十世向卢浮宫1824年沙龙参展艺术家颁奖》 弗朗索瓦·约瑟夫·海姆 1827年 现藏于法国卢浮宫美术馆

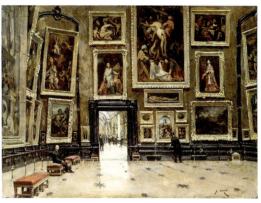

图2-11 《卢浮宫方形大厅》 巴蒂斯特·布伦·海姆 1886—1888年 现藏于法国卢浮宫美术馆

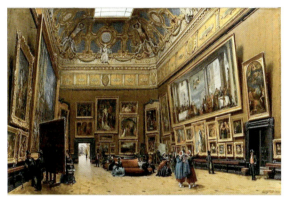

图2-12 《卢浮宫方形沙龙厅》 朱塞佩 1861年 现藏于法国卢浮宫美术馆

图2-13 《沙龙的绘画作品审查》 裘尔维克斯 1885年 现藏于法国奥赛美术馆

这一时期,是自由资本主义向垄断资本主义过渡的时期,自然科学技术的飞跃发展、大工业大生产的形成以及近代考古学的出现,都对博物馆事业的发展造成了巨大影响。19世纪的工业革命激发了人们研究和学习科学技术的热情,也为博物馆的大发展开辟了新道路,一大批科技类型的新式博物馆开始不断涌现。在1851年伦敦万国博览会结束后,英国就以这些展品为基础创建了维多利亚和阿尔伯特博物馆。同时以博览会的大量展品为基础而筹建新博物馆的做法,在欧美大国中盛行,这大大推动了技术性和艺术性博物馆的发展。在美国由于缺少宫廷和教会长期的文化积累,美国早期的博物馆更偏重于收藏有关人类史、自然史、艺术史的藏品,而且大多是以学术团体的收藏为基础建立起来的。19世纪,美国博物馆进入发展时期,不同种类的博物馆开始出现。1830年建立了波士顿自然博物馆,1846年建立了第一座国家博物馆,1870年建立了美国大都会艺术博物馆。欧洲近代博物馆传播到日本的时间大约是19世纪70代,也正值日本明治维新时期,在1867年巴黎举行的第5届万国博览会上,日本代表广泛接触了欧美博物馆,回国后对此进行大量宣传。1877年日本建成专门的国立博物馆,1882年建成日本国立中央博物馆,仅在明治年间就建立了85个博物馆。随着资本主义在全球的扩张,亚洲、非洲、拉丁美洲的殖民地、半殖民地国家和地区出现了一批由殖民者建立的博物馆,如澳大利亚博物馆(1827年)、巴西

国家博物馆(1818年)、埃及国家博物馆(1858年)等。至19世纪末,欧洲近代博物馆文化通过输出和引进的不同道路,走向全世界。

四、20世纪美术馆博物馆事业在西方的蓬勃发展

进入20世纪,美术馆博物馆也进入新纪元。第二次世界大战后,随着科学技术和物质生产的迅速发展,以及社会财富的不断增长和国际社会的进一步开放,美术馆博物馆数量激增,职能范围也不断拓展,新的类型层出不穷。

从世界范围来看,美国由于远离战乱,本土未被炮火破坏,凭借其雄厚的经济实力购买了大批文物和绘画作品,大大充实了美国在古文物和艺术珍品方面的收藏;同时,由于第三次技术革命在美国的深入开展,博物馆从1939年的2500座,到1985年增至7982座。而许多西欧美术馆博物馆在战争中遭到严重破坏,法国境内的博物馆损失尤为严重。第二次世界大战后的法国博物馆经历了一个恢复阶段之后,走上振兴、繁荣的道路。法国20世纪80年代对卢浮宫进行了大规模的扩建,在其庭院的地面由华裔设计师贝聿铭设计建造了一座高20米的玻璃金字塔和周围三座高5米的小金字塔,地下建造7万多平方米的展厅和现代化的博物馆。在1982年法国已经拥有博物馆1434座。在苏联,博物馆在第二次世界大战后有了很大发展。苏联在历经卫国战争后,本国的文物、博物馆损失巨大,仅列宁格勒市郊的彼得大帝行宫在战火中被抢被毁的文物就达34000多件。第二次世界大战后苏联付出巨大人力、物力、财力对战争中被破坏的博物馆进行了抢修和复原,并新建了一批规模巨大、气势磅礴、设备现代化的新博物馆。进入20世纪80年代,苏联博物馆数量达1800座。1991年苏联解体后,俄罗斯成立,改造和兴建了一批颇具特色的博物馆,如俄罗斯国家美术博物馆、圣像画及现代写生画艺术博物馆等。在英国方面,第二次世界大战后英国对各类博物馆也进行了巨大的改组和改造。到2005年为止,英国已经建成近2500座博物馆。英国在第二次世界大战后新建的博物馆有伦敦博物馆(1976年)、泰特现代美术馆(2000年)等。在日本方面,随着第二次世界大战后的经济重建和随之而来的经济高速发展,日本博物馆的数量逐年显著增加,到2010年,日本已有5775座博物馆。

从美术馆方面来看,自19世纪开始,自古以来的个人典藏品,即使能反映出收藏者的品位,也还不具备学问体系。但是,这样的收藏,渐渐开始转变为系统性地考虑到时代性、地域性、作者的一种体系性收藏。而到了1920年以后,在作品的展示上也有所转变。也就是说,开始是以数段张挂的展线的方式,固定地陈列多数作品,而后,渐渐地发展为依据时代与流派的区分,考虑到每件作品的鉴赏条件,采取了线性的排列形式,对作品加以分类与选择。还要考虑采光,展览室的壁面也改为清爽的配色。此时,专门展示19世纪中叶以后的近代美术的美术馆,也在这一时期出现。其中,以纽约近代美术馆(1929年)、巴黎近代美术馆(1947年)等为代表性例子。这些新形式的公立乃至于私立美术馆,像1959年法兰克·罗多·莱特所设计完成的纽约古根海姆博物馆的建筑一样,已经不具备19世纪审美殿堂的外观,而是在建筑构成的空间中,依据各样的历史乃至于美学的脉络,陈列作品。

从第二次世界大战到今天,美术馆因为收集内容、地域性,呈现出更为多样化与专门化的特点;另一方面,像将美术馆作为本身之一部分的巴黎蓬皮杜现代艺术中心(1977年开馆),以及综合性的美术到建筑、设计、摄影都加以展示的欧鲁谢美术馆(1986年开馆)一般,也出现了从事横跨多领域的收集、展示活动的机构。今天,在美术馆的工作当中,不只从事收集、保存、研究、推广这种基本活动,也被要求作为为专家、大众提供各种咨询或服务的教育机构,以及作为地方的艺术中心,对文化创造发挥价值。如同18世纪美术馆的成立与当时以学院为中心的美术动向、学问的发达,以及与中产阶级社会成立背景有不可分割的关系,现在的美术馆正密切地反映着现代艺术、学问研究之动向及消费型资讯化社会的成熟等时代状况。

第三章　美术馆博物馆的核心价值与社会功能及本我需求

"博物馆第一重要的是教育,事实上教育已经成为博物馆服务的基石。"
——小爱德华·埃博(Edward H.Able,Jr,美国博物馆协会总经理和首席执行官)

一、美术馆博物馆的核心价值

教育功能始终是美术馆博物馆的核心价值。美术馆博物馆现如今已是一个以全民为对象,以终身为范畴,以精致美术及文化为内涵的社会教育机构。如何更有效地发挥博物馆的教育功能,做到以人为本,与时俱进,是现今博物馆的一个重要研究课题。从教育功能来看,美术馆博物馆既是一个人类学、历史学、考古学、社会学、艺术学、音乐学、文学等相关学科的集合体,也是一个推广公共艺术教育的场所。美术馆博物馆的重要职能之一就是为全社会提供科学和文化再教育的场所(见图3-1)。虽然当前中国的博物馆教育并没有正式纳入现有的国民教育体系当中,但是我们也不能全然忽视当今美术馆博物馆在社会公共文化活动及审美教育中产生的重要影响。

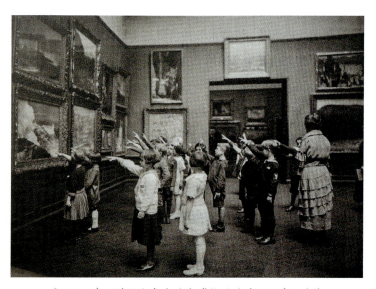

图3-1　参观美国大都会艺术博物馆的美国儿童和少年

从美术馆博物馆的本体角度来看,美术馆博物馆可看作艺术史的"大容器",是艺术史学习的

第二课堂,是现代艺术教育体系中的特殊化教育场所。美术馆博物馆教育体系与信息教育体系相互补充,忽略美术馆博物馆的现代教育体系是不完善的,也是带有极大隐患的。美术馆博物馆开展的公共艺术教育讲座从表面来看是系列大众服务性的讲座,实为系列研究性的课题,里面蕴含着高校教师、学者们对展品或展览相关信息及其学术背景的研究,这是游离于书本之外的一种全新的教育模式。公共艺术教育不仅为学生拓展了教学内容之外的专业学习视野,同时增进和带动学生的求知探索欲望,在扩大学生的知识面、开发学生的创造性思维、开启学生的科研学术之门等方面都起到了积极良好的作用。

美术馆博物馆是向公众开放的非营利性社会服务机构。彰显其公共性,就必须回归公众,一定要提高群众的审美意识,达成社会和谐为主的收益平衡,注重参观者受到美术作品、文物及文化不同程度的熏陶,调动起自身保护好反映民族文化特征存在物的历史使命,从而进一步提高民族的审美能力和鉴赏能力,甚至是生存能力和创造能力(见图3-2)。美术馆博物馆的服务对象是全体公民,既有研究学者、各级学校师生、普通市民,也有各地的游客(包括外国友人),年龄上从垂髫之年到花甲之年,所以美术馆博物馆的理念要顺应需求不断转变,美术馆博物馆的功能和职责也需不断地拓展和深化,积极努力去发展公益性文化,以自觉的态度肩负起文明传承和全民教育的重任,并且不断创新为公众服务的方法和途径。

图3-2 美国中学生的历史和美育课堂,仍然是参观美国大都会艺术博物馆

美术馆博物馆公共教育有助于拉动衡量博物馆公益程度"硬指标"的浮动,从美术馆博物馆推出的公共艺术教育环节中可以看出,美术馆博物馆临时展馆注重与各大高校的学生、市民之间的互动及文化传播。美术馆博物馆中的公共艺术教育区别于学校教育,但又与高校相互联姻。首先,美术馆博物馆提供服务的人群是全体社会成员,是一个全社会性活动场所;其次,目的性强、实践性强,在明确的主题和相对固定的时间、空间中向观众展示展品的自身价值及其相关价值。教育系统是培养美术馆博物馆新的支持力量的重要组成部分,虽然目前大部分美术馆博物馆的教育仅仅限于讲座、参观等形式,但却在努力以这样或更多元的形式缩短普通人与美术馆博物馆的距离。

二、美术馆博物馆与历史、文化的发展及社会功能担当的关系

(一) 美术馆博物馆与历史、文化的发展相牵

历史的演化、政治的结构体系、社会的变迁与艺术生态环境的发展息息相关。所以艺术创作观念及审美意识与历史的经验、公众的生活经验、复杂的社会现象、社会价值等整体时代的环境气氛密不可分。

美术馆博物馆事业兴旺的重要标志是上有政府的大力扶植,下有艺术家们和群众的热情支持。目前从全世界范围看,除了著名的美术馆博物馆外,中国国内公私立美术馆博物馆也纷纷成立,画家和画会的活跃、画廊的剧增、文博收藏群体的年轻化、企业家赞助艺术等文化现象与特质正说明中国经济富庶、政治开明、文化多元,是由开发中国家迈向开发国家的重要过程表征。特别是在北京、上海、武汉、广州、成都,美术馆像雨后春笋般破土而生,5—10月恨不得每个周末都有新展览开幕。美术馆也门庭若市。正如陈丹青先生所说,中国美术馆近十年来的发展超越了西方近百年的发展。

文化是一种生活方式,在长期累积过程中,逐步蕴含了自身的思想体系,并确立了自身的价值系统。美术作为文化的一环,具体地呈现出生活的内涵,反映时代的脉动。所以正如十九世纪法国美学家丹纳(Hippolyte Taine, 1828—1893 年)认为:"艺术品来自种族、环境与时代。"美术作品及博物馆的藏品乃是人类精神文明的物态化的结晶,它是时代的反观镜,现代美术的意义即建筑于其与时代脉动之紧密契合。广义而论,每个时代均为该时期之现代,蕴含着正在成长、充满希望之精神内涵。当我们来到中国国家博物馆,看到中国美术和历史的发展,远溯自新石器时代的彩陶文化,或是商周时期的青铜文化,都可从这些传世文物中发觉其现代创新的精神;再如在中国美术馆看到的五四时期一批救亡图存的早期中国艺术家向西方学习西洋油画,到了抗日战争时期材料工具匮乏,用木刻版画进行创作成为宣传的武器,这些无不镌刻了时代的审美内涵。由此可见,美术馆博物馆如剧场,随着时、空、人、物的转移,上演着不同戏码。整个美术馆博物馆就是一座穿梭时空的记忆剧场,人们在此场域中与自己和他人的记忆通感,与过去、现在或未来的世界接轨。回应了19世纪法国后印象派画家高更的一幅名作《我们是谁?我们从哪里来?我们到哪里去?》这一人类永恒的哲学命题,而美术馆博物馆其实是个动词,所进行的正是说故事与听故事的互动交流。

(二) 美术馆博物馆的建设转型要与社会功能形成良性的互动关系

关于美术馆博物馆的社会现代功能转型的理念,日本博物馆学学者吉村典夫教授针对传统美术馆之功能曾提出新的理论。美术馆博物馆的古典传统功能为 RICE——研究 research、收藏 inclosure、维护 conservation 及展示 exhibition,后来日本吉村典夫教授大声疾呼,提出 RICE

新论——R 为 recreation，I 为 information，C 为 communication，E 为 education、encouragement。recreation 具有双重意义，一则为休养、娱乐，意指美术馆博物馆是为大众提供休息服务的场所，而另一则具再创造的意义。众所周知，艺术的神奇取之于人类创造不朽的伟大力量，而美术馆的重要功能即是架构艺术品与众人沟通的桥梁。无论是展览陈列或是资料中心的研究成果都可能作为万事创造灵感的动力，而这一过程，亦即为再创造。美术馆博物馆也是提供资讯 information 的绝佳处所。由于美术馆博物馆与社会大众的接触日益频繁，而民众对美术、文化、历史的憧憬及理想也促成了美术馆博物馆逐渐取代教堂的神圣教化使命，而演变为现代人与古今中外超越时空沟通接触的终极站，此即 communication 在美术馆功能上的定位。最后，education 并非局限于狭隘的教育定义，转而强调物我相遇后的启发提升。美术馆博物馆成为今日大众精神寄予的神殿，悠游浸淫于文明长河之中，自然有利于自我省思探讨生活周遭之关联，进一步肯定学术建树的重要性，潜移默化间推动精神文明的扩展及学术研究的勉励，是谓 encouragement。日本学者吉村典夫教授的 RICE 新论，以及欧美提倡的生态博物馆学说，在本质及策略上乃是吻合一致的，其最终目的均求提升人类的文化精神生活，丰富生命传承的开放天空，美术馆终以"全民为对象，以终身为范畴，以精致美术为内涵"为理想目标。

基于以上日本博物馆学学者吉村典夫教授提出的美术馆博物馆现代社会功能的理念（见图 3-3），如何有效地将美术馆博物馆的建设和社会形成良性的互动关系成为当前的一个重要课题。美术馆博物馆的建设要和社会形成良性的互动关系，在笔者看来主要体现在以下几个方面。其一，美术馆博物馆要加强自身学术建设。美术馆博物馆作为专业的收藏和展览机构，要实现它的价值延伸，首先要加强自身的专业性学术建设，特别是可利用新时代的各种媒介加强自身学术平台建设，多关注国内外的文博馆的办馆优势，从而为自身的价值延伸不断开拓新思路。其二，美术馆博物馆的发展要关注协调和观众的关系。美术馆博物馆不应被束之高阁，不能让观众觉得其殿堂高深，难以理解其艺术及文物展品，而应该在其不断发展中寻求一种新的表现方式，不断拉近其与观众之间的距离，为群众营造和谐、轻松的欣赏氛围。美术馆博物馆可以通过包括展品、资讯、图册等展陈方式，利用这些基础设施来让观众熏陶在其艺术殿堂的氛围中，从而潜移默化地实现对公众的宣教目的。其三，美术馆博物馆要加强和艺术院校之间的联系。艺术院校和文博历史考古专业的大专院校的学生作为美术馆博物馆观众的重要组成部分，他们在学校学习的美术知识及文博知识不够系统和真实。因此，要通过加强美术馆博物馆与艺术院校和文博历史考古专业的大专院校的联系来丰富和发展学生的美术鉴赏能力和文博知识，通过让学生们走进美术馆博物馆来使其真切地感受到艺术的魅力，拓展学生成熟的学习认识。其四，加强美术馆博物馆和中小学生、社区居民之间的联系。可利用假期邀请大中小学教师和学生定期参观美术馆博物馆（见图 3-4、图 3-5），并担任常设展览的小讲解员，以此机会加强师生对美术及历史文化的学习了解，同时利用一切资源来扶植师生们的艺术修养。这样能够在潜移默化中培养下一代对美术馆博物馆的契合，打破美术馆博物馆与观众不可逾越的鸿沟，这对美术馆博物馆的长远发展具有重要意义。

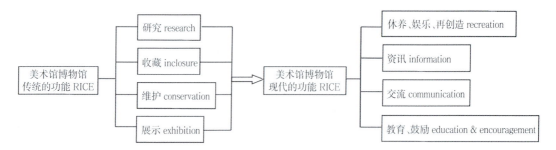

图3-3　美术馆博物馆传统功能向现代功能转变图

图3-4　苏联小学生参观普希金造型艺术博物馆的雕塑

图3-5　苏联小学生参观普希金造型艺术博物馆的艺术作品

(三) 美术馆博物馆的建设要夯实现代社会文化的根基

美术馆博物馆代表着一个国家的文化形象,应该是有亲和力的。美术馆也应该是更开放的、更包容的。随着时代的发展,美术作为艺术的组成部分,不再停留在传统的书画作品中,而是呈现出多种表现形态。而美术馆作为美术的载体,它的发展也发生了改变。美术馆博物馆逐渐开始从绘画、雕塑、工艺美术、建筑艺术等方面,不断融合包括音乐、诗歌等在内的一切情感艺术,形成了和传统不同的现代空间视觉艺术。今天,世界上重要的美术馆博物馆都在通过改扩建或新建,成为城市重要的地标和新生活中心。新的建筑容纳更大型的展览,吸引更多观众参观,是"都市美术馆博物馆运动"的时代主线。

艺术与社会环境交互刺激成长,并与社会结构维系某种必要的关系。现如今,美术馆博物馆作为文化产业的重要组成部分,受到众多国家与地区的广泛关注,美术馆博物馆作为收藏人类美术及文化遗产、推动现代美术及文博产业进程的重要殿堂,也成为很多国家与城市的文化名片,特别是在发达国家,美术馆博物馆凭借自身丰厚的资源以及产生的产品逐渐被列为国家战略结构内容之一。如2003年,莫斯科、波士顿等城市美术馆博物馆发起成立了都市博物馆委员会,重新理解、定义都市的意义,促成了都市美术馆博物馆运动。都市生活主题成为美术馆博物馆的目标。与之运动同步的,增加展出面积,增加公共活动空间——礼仪空间、停车场、购物中心、酒吧、餐饮服务部、纪念品商店等服务设施,增建教室和学习中心,是当代重要美术馆博物馆扩建的主要内容。"建筑即博物馆"的理念愈来愈引起国际美术馆博物馆的关注,日益深刻地影响着美术馆博物馆在环境与经济上的可持续发展,支撑着收藏、教育、休闲观光并重的发展模式。美术馆博物馆不再仅仅是藏品的"避难所",而且还是整个社会的公共空间与场所。

随着现代社会物质生活水平提高与科技迅猛发展,许多公私立美术馆博物馆如雨后春笋应运而生,美术馆博物馆数量日益增多,成为城市建设文化形象的名片,这种现象是社会进步的产物。由此看来,美术馆博物馆不只是孤零零的建筑,也不是冷冰冰的展馆,美术馆博物馆是城市风景中的一个重要的焦点。对大多数人来说,无论是国内外的游客,为了了解这个国家和城市,也都是在第一时间去近距离地接触艺术品,而且大多是在国立或市立的大型美术馆博物馆。因此,美术馆博物馆使得这些观者对这个国家和城市平添了一份文化尊重。

美术馆博物馆除了其基本功能,还具有社会文化建设、城市文化促进、公众智性提高等作用。艺术发展的水平是衡量现代文化以及现代社会人的发展的重要方面。现代社会人的发展包括提升自身的艺术审美素养,可见,文化发展的快慢以及文化发展的水平,是衡量现代社会发展的根基。同时,美术馆博物馆建设的意义,也是在现代化的城市发展中,不断夯实现代社会的文化根基。从现阶段世界各地美术馆博物馆的命名可以发现,一个地区的美术馆博物馆往往被赋予了城市文化地标的意义,从而使得城市逐渐成为一个综合美术馆博物馆。现代城市的经济发展使得城市建筑高耸入云,而遍布其中的美术馆博物馆的建立,能够为这座城市增添一些跃动的活力,从而丰富、优化、诗意了现代人的生活,实现了人们对美好生活的构想。美术馆博物馆在城市发展的同时带动了城市相关文化及建设的发展。如美国纽约博物馆大道的命名就是从该街遍

布的十家博物馆而来的——大都会艺术博物馆、纽约歌德大厦、伊沃犹太研究所、纽约古根海姆博物馆、国家学院博物馆、古柏惠特博物馆、犹太博物馆、国际摄影中心、纽约市立博物馆、巴里奥博物馆。再譬如,从美国纽约MoMA到东京六本木森美术馆、美国包尔美术馆(见图3-6)等的建立,其周边逐渐衍生出了各种咖啡馆、商店、超市以及一些教育机构。这使得美术馆博物馆逐渐融入人们的日常生活。现代化的城市发展使得人们对生活的要求越来越高,人们逐渐开始以艺术的标准来要求现实生活,希望在艺术的感化中获得更多关于生活的情感满足。因此,美术馆博物馆的建设要逐渐夯实现代社会文化的根基,从而激发更多富有诗意和激情的人出现,不断丰富各个国家的文化发展。

图3-6　美国包尔美术馆

三、美术馆博物馆现代功能的转化与国家文明及自我需求实现的关系

(一) 美术馆博物馆现代功能转化与国家进步程度的需求

20世纪匈牙利学者、欧洲著名的文化社会学家和艺术史家阿诺德·豪泽尔在《艺术社会学》中指出:"在艺术创作家和艺术消费之间的中介体制是艺术传播的必经之路,它们可以说是艺术社会学的流动网。这些中介体制包括宫廷、沙龙、俱乐部……博物馆、展览会……"豪泽尔的这段话几乎将艺术教育的施教场所囊括无遗。其一是美术展览馆。对广大受教者来说,参观画展是他们了解、感受当代绘画作品的最初环节。美术展览馆这一施教场所的突出特点是时代性、新颖性,体现时代精神,反映最新潮流。在美、英、日等发达国家,都设有专门研究"美术馆教育"的学术团体和刊物。现代美术馆教育的发展方向有三:一是以鉴赏为主体的美术馆教育;二是鉴赏与表现结合的美术馆教育,使观赏行为和动手习作的表现行为有机结合,超越知识型鉴赏,达到

体验型鉴赏；三是与学校绘画艺术教育密切结合，举办专题展览，激发学生对绘画艺术的兴趣，深化学生对艺术的理解和认识，沟通了学生与广大的艺术世界的关系。其二是美术博物馆。美术博物馆的特点则是历史性和经典性，能够成为博物馆馆藏的绘画作品，都是经受了时间考验，有着永恒艺术魅力的艺术珍品，它们的陈列展现了人类绘画艺术发展史的辉煌足迹。

美术馆博物馆的特殊意义至少有三点。一是培养神圣意识。在人们的心理定向上，美术馆博物馆是艺术的神圣殿堂，愿意进入这一殿堂的人就是想接受一种神圣的艺术洗礼，美术馆博物馆不仅强化了人们对艺术的憧憬，而且也培养了人们自身的神圣意识。二是树立历史意识。美术展览馆一般都是当代绘画成就的展示，美术博物馆则给人们以强烈的历史感。本书介绍的世界著名的美术馆博物馆正是如此，不仅有助于理解人类绘画发展的来龙去脉，而且可以深化人们对艺术与人类生活、艺术与人类精神、艺术与人类文化等深层关系的认识，增强人们的历史意识。三是增强精品意识。展览馆展出的作品，可能是经得起时间考验的精品，也可能是昙花一现的东西，世界著名美术馆博物馆中陈列的则都是有定论的精品，徜徉于世界著名美术馆博物馆，人们急功近利的心智、浮躁的心态会沉静下来，会感到粗制滥造的东西毫无意义，这就启示人们，艺术的高境界同生命的高境界一样，在于质量，在于精美。

现如今美术馆博物馆的受众俨然已经从原来的专业人士拓展到全民，使得当下美术馆博物馆成为一个各种文明的交流平台和透过艺术来看世界的窗口，故此，今日的美术馆博物馆已成为集传播世界文明、促进文化交流、推广公共艺术教育、服务大众需求于一体的社会大学，成为真正意义上的向公众开放的非营利性社会服务机构。作为文化教育、文化传播研究之重要机构，美术馆博物馆之功能依现今认知，约计有如下几项：研究、展示、教育、典藏、休闲、资讯与沟通。而其中尤以教育功能为其灵魂中枢，主导并发挥其他各项功能之于极致。从其根本上说，美术馆博物馆应该是普及和提高国民艺术素养和文化素养的教育场所，担负着社会教育任务，并可提供调节身心、享受生活的机会。

近年来，国内美术馆博物馆的纷纷设立，是国家赋予文化与教育界的一项被瞩目的工作，也是社会发展与开发的重要慰藉。与过去相比，各省在各项建设上已经取得了相当可观的成就，诸如一般教育水准的提高、经济活动能力的旺盛，都令人刮目相看。但是在文化层面的承受意义上，却显得有些缓不济急。因为物质的追求与人生的价值肯定必须相辅相成，才能显现出一个健康的社会，因此加强美术馆博物馆功能的发挥是极为迫切的工作。

教育学者杜威(John Dewey)曾提倡"艺术即经验"(Art as experience)，强调环境与行为之间的关系。美术馆博物馆是立体的教科书、艺术的殿堂、知识的长城、终身教育课堂、激发思维与创造才能的场所，这也是美术馆博物馆设置之终极理想。发展美术馆博物馆为全民终身教育的精神堡垒，有利于提升国家及社会精神文明，塑造健康人格、发展情操，使生命充满理想与活力，达到增进人类知识与服务社会、发展社会的目标。

随着美术馆数量的日益增多，美术馆公共教育服务的日益丰富，观众面对的选择多了，观众构成和需求也更加复杂。如何引导大家更好地参观美术馆，更为充分地享受美术馆的教育资源，就成了值得思考和研究的新课题。正如美术史学者、美国西北大学校园美术馆馆长大卫·麦肯

伯(David Mickenburg)所说:"美术馆参观已成为现代生活中最普遍、最大众化的活动。一如中古世纪人们以教堂为其精神信仰的寄托,现代人亦以参观美术馆作为性灵的皈依及精神的解放。"娱乐之 recreation 又具有再创造的意涵,美术馆博物馆之重要功能即架构艺术品及历史物化形态品与大众之沟通桥梁,此一沟通过程与艺术之创造意义等同,是为再创造之新解。

另外,观光学上的"自我毁灭"理论(self-destruct theory)提出值得我们警示的建议和观点,指出一个环境优美的地区发展成为观光景点,当地居民为了吸引人潮无限开发,环境因过度使用而丧失原有的"优美",逐渐被游客抛弃。现如今美术馆博物馆为了吸引观众人潮、创造"业绩",是否也会应验"自我毁灭"理论的语言? 美术馆博物馆的经营理念与社会互动的关系密切。馆方应与社会大众有良好的呼应与沟通,以符合多元化的社会需求,达到"服务社会、发展社会"的目标(见图 3-7、图 3-8)。

图 3-7　法国卢浮宫内景之一

图 3-8　法国卢浮宫内景之二

(二) 美术馆博物馆的功能转化有利于满足人们自我精神层面的需求

当我们步入美术馆和博物馆时,我们期待的是什么样的艺术呢? 我想,我们中的大多数人去美术馆博物馆既是为了寻求艺术,也是为了寻求历史。正如在序言中笔者所说,美术馆博物馆从某种角度可看作世界文化艺术史的"大容器",以其艺术的历史即建筑、雕塑和绘画的历史,涵盖了人类精神的各种现象,这些现象之中历史上的各民族用各种优雅的造型形式表达出自己的信念和观点,因此艺术的历史实际上是世界史、文学史和哲学史等中最不可分割的一部分。现如今人们在满足了物质生活需求的同时,开始向寻求更高的精神世界进发。诚如中国现代著名漫画家丰子恺先生曾说:"人生有三层楼,一是物质生活,二是精神生活,三是灵魂生活。"我想当下人们物质生活满足,精神生活富裕,就开始寻求灵魂生活,那么,美术馆博物馆则是人们灵魂最好的慰藉。当美术馆博物馆拥抱大众,去除"神圣"性、增加"凡俗"性,并不表示一味地"媚俗",而是走向乐园式的寓教于乐的方式。或许这种乐园式的教育功能打破了象牙塔的高不可及的传统功能,通过主题让更多观众能够参与其间(见图3-9),使人们充分接受感官刺激。或许美术馆博物馆能够提供给人们的是感官之外的心灵契合、知性与感性、认同与自我提升的满足感,让人们进

出美术馆博物馆后,不至于"感觉空空的"。换言之,美术馆博物馆之所以能够主题化、乐园化的关键,则是源于人们内心底层的需求,源于一种求知、求美以及自我实现的动力。

图 3-9 儿童在美术馆博物馆内

美术馆博物馆中的一些艺术创作作品能陶冶性情、启迪心灵,并可作为社会发展的先驱;而艺术教育亦可带动社会艺术活动与发展,为民主素养的表征。此外,美术馆博物馆所规划出来的展览,必须使观众在欣赏完后将艺术理念带出展场,并深入每个人的家庭与生活,达到美育人生的目的。美术馆博物馆的导览工作具有高度的教育功能,并为一般社会人士最能直接参与的部分,使美术品文博品与大众结合,穿越时空限制与民众对话。在这些乐园式的活动中,美术馆博物馆的演讲厅不时举办专题演讲,提供给民众使用,这也是美术馆博物馆社会教育的一项功能。一些美术馆博物馆内还附设儿童教室,好让家长欣赏展览时,小朋友也同时能接受老师指导,启迪他们对艺术的欣赏能力(见图 3-10)。少年儿童为国家未来之栋梁,设计实施乐园式的美感教育,美术馆博物馆责无旁贷,且不止于美感之人格教育,即为文化有关之适应,亦具有多重积极意义。正如北京故宫博物院前院长单霁翔曾说:"博物馆的教育,不仅是向孩子们分享艺术文化知识、使他们理解民族文化艺术传统、培养

图 3-10 一位儿童正站在美国著名抽象派画家马克·罗斯科的作品前

审美艺术,我们还应当指引他们思考未来,完善道德与人格。"

美国人本心理学家马斯洛(Abraham Harold Maslow)指出,人们的生存成长需求分为七种,依次包括生理需求、安全需求、爱与隶属性需求、尊重需求、认知的需求、美的需求以及自我实现需求。它们由低到高、由下而上形成一个金字塔形状的结构(见图3-11)。只有当低级需求得到满足之后,人才会出现高级需要,物质需要得到满足之后,才会出现精神需要。按照马斯洛的生命需要层次论,自我实现是最高层次的需要,也是符合人类本质特征的需要。自我实现是马斯洛需要层次论的最高追求目标,究竟什么是"自我实现"呢? 马斯洛认为:"它强调'完满人性',强调以生物学为依据的人的本性的发展。"这里所说的"完满人性"主要指人的友爱、合作、求知、审美、创造等特性或潜能。这些潜能的充分发挥就被称为"自我实现"。所谓自我实现,就是一个人的潜在能力得以实现,从而使他成为他所期望的人。那么,我们所开设的"世界美术馆博物馆文化之旅"作为高等学校美育系列课程之一,希望让广大高校学生接受这种美育文化教育的塑造,以实现本来的他。

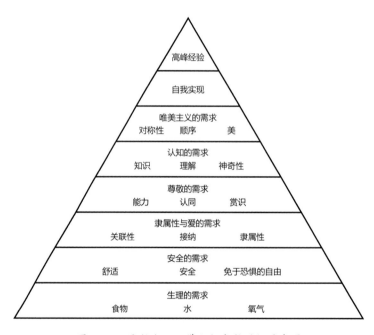

图3-11 马斯洛心理学人们成长层级需求图

美术馆博物馆之于人们的吸引力在于"人性",获得一种"为人"的尊严与认同。然而,当美术馆博物馆场域只获得"专业人士"以及少数有"品位"人士的青睐,多数民众的"尊重需求"未能获得满足时,这些民众内心那股为人特有的"求知、求美以及自我实现的动力"便不会产生。

第四章　盘点世界享负盛名的美术馆博物馆

"美术馆参观已成为现代生活中最普遍、最大众化的活动。一如中古世纪人们以教堂为其精神信仰的寄托，现代人亦以参观美术馆作为性灵的皈依及精神的解放。"

——美术史学者、美国西北大学校园美术馆馆长大卫·麦肯伯(David Mickenburg)

一、美术馆、博物馆成为世界各地著名城市的新地标和文化符码

美术馆、博物馆，清楚地标示着一个国家、城市文化的独特性与优越性。古老的欧洲及美洲各自竞奇的美术馆、博物馆，绽放于各大大小城市之中，除了对各个城市的文化、经济发展带来重要的提升力量，也为城市塑造了文明舞台上举足轻重的地位。事实上本章所介绍的世界级美术馆和博物馆，有些展示了当地独特的历史与文化资源，有些重建或增建后成为当地的地标，有些是老旧空间再利用的美术馆，其建筑之美足以使其成为城市名片。而且各式各样的美术馆博物馆中的名作及文物之美均可以成为"城市的最佳历史代言人"。

贝聿铭的金字塔是巴黎的地标（见图4-1）；

艾尔米塔什博物馆是圣彼得堡令人惊艳的一瞥（见图4-2）；

图4-1　法国卢浮宫前贝聿铭设计的玻璃金字塔展厅入口

图4-2　俄罗斯艾尔米塔什博物馆

来到阿姆斯特丹，必然联想到凡·高美术馆（见图4-3）；

马蒂斯美术馆和夏加尔美术馆，让尼斯成为蔚蓝海岸的艺术花园；

图 4-3　荷兰阿姆斯特丹的凡·高美术馆的图书室

江户博物馆以一座真实比例的江户桥,开启历史散步的起点;

大都会艺术博物馆重建埃及神庙,让人身临其境,重回历史现场;

……

人们在博物馆中,重新经历古老的真理,并探索新的可能。

美术馆博物馆清楚地标示着一个国家、城市文化的独特性。

如果说我们都会把自己喜欢的东西收藏在箱子里、记忆中的话,那么一个城市的美术馆博物馆就是人类的伟大心灵和梦想。一个美术馆博物馆在一个国家可以被视为文化成就的象征,成为精神价值的象征系统。人类对于喜欢或具有纪念意义的物品,都有收藏与保护的意识。1694年,法国圣文生修道院的勃瓦梭院长,把个人收藏捐赠给修道院,附带的条件是:"必须允许一般民众入内参观"。这样一个心愿和超前的理念,成就了美术馆博物馆史上的伟大理念:面向公众,免费分享。1833年,英国建筑师约翰·索恩爵士将自己的住宅捐赠给国家,前提是"从内到外的陈设,不能有一丝一毫改动"。于是,约翰·索恩爵士博物馆成为英国最小的国立博物馆。还有本书后面的世界博物馆章节中所介绍的19世纪莫斯科商人帕·特列恰科夫私人收藏基础上的民族艺术博物馆,也正如帕·特列恰科夫自己所言:"我希望留给后人一座民族的画廊……我要致力于建造一座为社会共有的美术馆,收藏大众易懂的美术佳作,使大多数人受益,并从中得到乐趣。"其后成为一座专门收藏俄罗斯本土艺术作品的国家艺术博物馆。如今的特列恰科夫画廊是俄罗斯最大的美术馆之一,同样也是世界著名的美术馆之一。

真正的美术馆博物馆时代,是从19世纪末20世纪初开始的。1899年,美国诞生了第一个儿童博物馆,博物馆的功能也从收藏、陈列扩展到公共教育。我国博物馆也是在这个时候开始起步的,前面第一章介绍了其历史发展的分期。1907年,马来西亚国家博物馆前身"雪兰莪博物馆"建成,当时由马来西亚联邦博物馆处负责管理。马来西亚第一家博物馆位于霹雳太平,自1883年至独立前,都由英国人营造。

现代美术馆博物馆发展至今已有两个世纪,随着社会逐渐趋向民主,美术馆博物馆在经营理念上开始注重社会大众,使得参观美术馆博物馆的人数日益增加。美术馆博物馆不是"保险箱",而是与社会文化变革息息相关的一项事物,社会思潮、运动和变革都对美术馆博物馆产生重要影响,无法置身事外。总而言之,美术馆博物馆是这个变迁世界的一部分。"变迁世界中的美术馆博物馆",既是对"美术馆博物馆处于一个变迁的世界之中"这一现象的客观描述,也是"美术馆博物馆要主动面对世界的风云变化"的一个主观要求(或提示)。在19世纪五六十年代席卷欧美的人权运动和反工业文明运动的时代背景下,世界博物馆运动也经历了以"对博物馆社会教育作用的再认识"为核心内容的第二次博物馆革命。20世纪80年代以来,美术馆博物馆不仅关心物,更关心人。"人的因素"是衡量一个美术馆博物馆能否实现其终极目标的最基本标注。这样在制度上,加强公众参与以削弱传统美术馆博物馆专业、专家的某些特权并使之民主化,是当前国际美术馆博物馆的一个基本面向。无论是美术馆、博物馆,都强调本地人或外地人的广泛参与、融入。对于社会弱势群体的主动服务,在知识体系上的多元主义,使得"美术馆博物馆文化"的内涵更为丰富,这些都大大突破了文化遗产构成学科的限制。因此,当今的美术馆博物馆正以更为广泛的开放、更加民主的姿态以及自我批评与反思的精神,建立起与公众的良性关系(见图4-4)。2014年4月,英国的文化艺术及博物馆领域国际权威期刊 The Art Newspaper,公布了2012年参观人次最多的博物馆排名,显示了参观博物馆的人数出现上升趋势。扩建、增容,成为"后博物馆时代"(一般认为20世纪70年代和80年代是西方的博物馆时代,这个时代是欧洲、美国博物馆的快速增长期)的特征。

图4-4 费城艺术博物馆陈列的杜布菲雕塑和美国普普艺术家罗森奎斯特绘画

今天,世界上重要的美术馆博物馆都在通过改扩建或新建,努力使其成为城市重要的地标和新生活中心。"建筑即博物馆"的理念愈来愈引起国际美术馆博物馆的关注,日益深刻地影响着美术馆博物馆在环境和经济上的可持续发展,支撑着收藏、教育、休闲观光并重的发展模式。

可见，美术馆博物馆不再仅仅是藏品的"避难所"，而且还是整个社会的公共空间与场所。当前世界各国发展美术馆博物馆事业，蔚成一股风气，已为不争的事实。美术馆博物馆的发展，至今成为一国文化之象征，也是全民教育之基础。从观察到学习，借由科技整合之体验，美术馆博物馆在提供全人类既往丰富智慧之总和上，达成多元性教育目标，对于发展人格、充实知识、美化心灵等，已呈现有目共睹之成果。就美术馆博物馆兴建之目的而言，在于辅助全国民众学习，提升其精神层面，以及整体文化水准之加强。在国际博物馆协会（ICOM, International Council of Museums）组织宗旨中，曾以开发社会、服务社会以及发展社会为博物馆根本目的。而美国博物馆协会（AAM, The American Association of Museums）也特地标举出增进人类知识以为其思想。无论开发教育或增进人类知识，无疑此二者仍以教育推广为其基础与磐石，形成为发展博物馆功能之最重要的步骤。

美术馆博物馆之范畴、目的除简述如上之外，若就其本质考量，则其非营利特色、为社会大众服务、公开收集、研究、保存、传播、展览、维护及资讯提供和娱乐等层面的规划与执行，均为美术馆博物馆做文化专业机构的基本支撑。衡量一个国家文化建设开发之完善与否，美术馆博物馆运作是否顺畅与数量多少，为一重要指标。据最近资料显示，美国目前博物馆总数六千多所，法国二千多所，日本亦近二千所。

二、世界美术馆博物馆热潮在时代的发展中升温共生成长

在世界性兴建博物馆的热潮下，各个国家均争先投注大量精力与财力，为本国全民教育、人民精神品质的精细化铆尽全力。例如以德国地区为考量对象，在1976年至1991年间，依据《艺术新闻报》(The Art Newspaper)1991年12月报道，德国共兴建了九十五所各类型的博物馆，所投资的金额高达三十亿七千五百万马克，可见德国对文化建设的投入丝毫不敢掉以轻心，全力以赴。同样根据该新闻报道介绍，还有如下精确统计数据：德国人每年每位至少参观一次美术馆或博物馆，每二千五百个德国人即拥有一所博物馆。

除德国之外，英国也是一个对美术馆博物馆事业开发不遗余力的国家。每年英国外汇存底中百分之四十来自观光，而观光收入则与美术馆博物馆的运作、收藏，与教育工作效益性全面推广息息相关。来自世界各地的观光客涌进英国各类型美术馆博物馆，并不仅仅因其藏品的古老、历史性，或高昂价位，主要仍在于博物馆是提供人类以往珍贵经验之地。借由临场之观摩与学习，通过经验的吸收，我们将获取到累积性知识、身心之愉悦美感，以及弥足珍贵的人生智慧，此实乃美术馆博物馆的真谛所在。

位于我国台湾省的台北故宫博物院珍藏我国五千多年的文化藏品，其源远流长，博大精深，有口皆碑。每年前往参观人数依统计约在三百万人，而其中来自海外的约占二百万名。近十年来，中国的博物馆、美术馆仅在数量上可谓颇为壮观，据弘博网的统计："全国登记注册的博物馆已经达到5692家，每年举办展览超过3万个，参观人数约11亿人次，一年举办30万次教育活动，每

年文物进出境展览项目近千个……"

美术馆博物馆的普及和流行是当前社会最引人关注的现象之一。统计数据表明,美术馆博物馆的参观人数已经开始超过光顾大众社会娱乐场所(电影院和体育馆)的人数。英国新闻界的数据显示,1994年全年参观美术馆博物馆和画廊的人数就高达1.1亿人次,这一个数字无疑超过了上影院看电影和去体育场看足球赛的人数的总和。现代美术馆博物馆发展至今已有两个世纪,随着社会逐渐趋向民主,美术馆博物馆在经营理念上开始注重社会大众,使得参观美术馆博物馆的人数与日俱增。在2014年4月,英国的文化艺术及博物馆领域国际权威期刊 *The Art Newspaper*,公布了2012年参观人次最多的美术馆博物馆排名(见图4-5),显示了参观美术馆博物馆的人数呈上升趋势。卢浮宫每年缔造六百万的参观人次(见图4-6、图4-7);阿维尼翁艺术节每年吸引成千上万的游客;阿拉伯联合酋长国与卢浮宫合作,建立分馆,向世界推出城市阿布扎比,让观众通过图文走入美术馆博物馆的场域,走入不同民族的世界。美术馆博物馆所带来的国际知名度和观光收益,后续可期。

美术馆博物馆名称	参观人数
1.法国卢浮宫	8500000人
2.英国大英博物馆	5842138人
3.纽约大都会博物馆	5216988人
4.英国泰特现代美术馆	5061172人
5.伦敦国家美术馆	4954914人
6.美国华盛顿区国家艺术画廊	4775114人
7.纽约现代艺术美术馆	3131238人
8.法国蓬皮杜现代艺术中心	3120000人
9.韩国首尔国立中央博物馆	3067909人
10.法国奥赛美术馆	2985510人

图4-5　2012年世界著名的美术馆博物馆参观人数数据表

图4-6　卢浮宫陈列的新古典主义名家大卫的作品《拿破仑一世加冕大典》

图4-7　游客们在卢浮宫内葛罗德古典名画前欣赏

从古至今，多数美术馆博物馆的诞生始于人类收集物品的欲望、向人展示的企图，期望从文物中获得个人或国家的认同与意义。每个美术馆博物馆在每个时代的社会文化脉络与个人或国家主观诠释中，产生不同的价值。

法国学者布赫迪厄指出，美术馆博物馆在其所营造的"神圣"气氛中产生排挤"凡俗"大众的无形力量与机制，文化霸权形塑的同时，也背离了自己原有普及教育的使命。现今，许多美术馆博物馆开始进行"去除神圣"的反制行动，让"凡俗"大众的声音进入美术馆博物馆，让大众在美术馆博物馆的场域中听到真实世界的声音，听到自己的声音，增加美术馆博物馆的人味与人性。21世纪的今天，美术馆博物馆试图和大众适度去除美术馆博物馆的神圣性格，呈现出凡俗的存在，让观众有机会靠近美术馆博物馆，真正拥有美术馆博物馆。21世纪的今天，国内外突破观念的努力以及解构与再建构美术馆博物馆的意志和勇气，让美术馆博物馆场域展现出美育的无限潜能。

三、世界著名的美术馆博物馆概览

陈丹青先生在《局部》一书中曾说："博物馆是永远的大学。"在他写的《退步集》一书中讲："……大家知道不知道，除了欧美数百座重要的美术馆，全世界评选出十大美术馆，现在，我来念一念：意大利的梵蒂冈美术馆、法国的卢浮宫美术馆、英国的大英博物馆、俄罗斯的冬宫美术馆、西班牙的普拉多美术馆、墨西哥的玛雅美术馆、美国的大都会美术馆、埃及的开罗美术馆、德国的柏林美术馆、土耳其的君士坦丁美术馆。"

中国故宫，公元1407年明成祖下令建造紫禁城，当时西方人才刚从中世纪醒来不久，文艺复兴三杰还没出生，所以要说我们故宫的岁数，远在梵蒂冈、卢浮宫之上。紫禁城长期以来都是皇宫，故宫深院里藏有大量的书画文物，藏有中华上下五千年文明的一些文化宝藏。直至1924年冯玉祥部队驱逐末代皇帝溥仪出宫，1925年10月10日，故宫辟为国家博物馆，对外开放。

正如陈丹青所说，美术馆博物馆不全是开展览的地方，美术馆的"美术品"，博物馆的"物"，都不是顶要紧的。美术馆博物馆重要的是它的文化形象、它的社会角色、它的教育功能，它在一个国家、民族和社会中活生生的作用。美术馆，是一部活的大百科全书，因为美术馆的对象不仅仅是艺术家，而是所有的人。美术馆博物馆应该是提供文化常识、储存历史记忆的场所。

众所周知，作为世界著名博物馆的法国卢浮宫博物馆、意大利乌菲齐博物馆、俄罗斯艾尔米塔什博物馆、法国奥赛美术馆、那不勒斯卡波迪蒙特博物馆、纽约大都会艺术博物馆、英国大英博物馆、英国泰特美术馆等本身就是一座座艺术的殿堂。

如法国的卢浮宫：始建于1190年，当时是巴黎的保卫与防御建筑。14世纪成为王室宫寝，直至1793年成为博物馆。卢浮宫最受到人们瞩目的是"卢浮宫镇馆三宝"：《断臂维纳斯》《蒙娜丽莎》《胜利女神像》。

英国的大英博物馆：1759年对外开放，是世界上第一座对民众开放、历史最悠久的博物馆，藏品有700万件，尤其是木乃伊收藏，堪称本土以外之最。镇馆之宝是"罗塞塔石碑"。

英国的泰特美术馆：泰特美术馆于 1897 年建成，最早的目的是用来收藏亨利·泰特爵士捐赠给国家的 19 世纪英国绘画与雕刻作品。泰特美术馆主要收藏 1900 年以后到现今的英国与国际现代作品。

伦敦国家美术馆：建于 19 世纪初，拥有全球最庞大的欧洲绘画作品。藏品达两万多件，历史从 1250 年到 1900 年不等，囊括波提切利、达·芬奇、伦勃朗等人的作品。

美国的大都会艺术博物馆：建于 1870 年，是美国最大的艺术博物馆（见图 4-8），占地面积为 13 万平方米，收藏有 300 万件展品。大都会艺术博物馆用世界顶级大师的展品回顾了人类自身的文明史的发展，是人类艺术文明的宝库。

图 4-8　美国大都会艺术博物馆

纽约现代艺术美术馆：1929 年建成，展示绘画、建筑、设计、雕塑、摄影、文字及电影作品等。藏品包括 15 万件艺术品、30 万本书、7 万多套电影等；凡·高的《星空》、毕加索的《亚威农少女》也在此。

美国古根海姆博物馆：创办于 1937 年，是世界上著名的私立的现代艺术博物馆（见图 4-9）。古根海姆博物馆是一个博物馆群，总部设在美国纽约，在纽约拥有两处展览场馆。收藏的基本上是印象派以后各名家的作品，尤其是抽象艺术品的收藏，更是居于世界各博物馆之首。

法国蓬皮杜现代艺术中心：1971 年开始新建，1977 年完成。中心里面有欧洲最大的公共图书馆 BPI、专门收藏 20 世纪与艺术相关书籍的"康定斯基图书馆"、两间电影院等。

法国奥赛美术馆：1986 年由火车站改造成为美术馆。主要收藏 19 至 20 世纪初的绘画、雕塑、建筑、摄影作品等。重要馆藏有米勒的《晚钟》与《拾穗者》、凡·高自画像以及莫奈、雷诺阿等印象派大师们的作品。

图 4-9 美国古根海姆博物馆的内景

意大利乌菲齐美术馆：是意大利佛罗伦萨最有历史及最有名的一座艺术博物馆。兴建于 1560 年，最开始是乔尔乔·瓦萨里为第一代托斯卡纳大公科西莫·德·美第奇一世所建的办公室(Uffizi 和意大利语"办公室"谐音)，整个庞大的宫殿式建筑直到 1581 年才完工。美第奇家族就热衷于艺术，如达·芬奇、米开朗基罗、波提切利等文艺复兴大师的作品都收藏于此。

俄罗斯艾尔米塔什博物馆：艾尔米塔什博物馆是世界四大博物馆之一。该馆最早是叶卡捷琳娜二世女皇的私人宫邸。1764 年，叶卡捷琳娜二世从柏林购进伦勃朗、鲁本斯等人的 250 幅绘画作品，存放在冬宫新建的侧翼"艾尔米塔什"（名字源自古法语 hermit，意为"隐宫"。由法国建筑师让·巴蒂斯特·瓦林·德·拉·莫斯设计)，该博物馆由此得名，占地面积约 9 万平方米。

世界各国著名美术馆博物馆中的经典陈列是美的历程。它们是美术的历史发展的载体，美的经典，能够把我们带入审美的境界之中。美的作品有写实性再现的、非写实性抽象的。可能有朋友会说，我又不是搞美术史的，或者我甚至缺乏这种美术史的书籍。我想好吧，没有条件来读一些具体的艺术史书籍的时候，那就走进博物馆，走进美术馆。世界各国的博物馆、美术馆里面都有固定的陈列，那都是经过艺术史研究者梳理出来的艺术史的视觉存在，或者说是看得见的美术史。在那里，你面对作品，去感知，去感悟，可能对很多艺术作品的鉴赏就自然而然有了所谓的经验。与其看一些杂七杂八的图像，不如把自己关于艺术、关于美术史的知识按时间轴线建构起来，以便于我们更好地进入世界著名的各大美术馆博物馆去赏析并找到相应作品流派的那个视觉存在的坐标。我想通过这样的方式可以在自己的心中培育起一棵美的树苗，让它生根发芽、慢慢成长，终会有枝繁叶茂之时。

第五章　中国篇——中国美术馆

一、中国美术馆概况

有人说,城市和美术馆的关系,就像人的躯体和灵魂。纽约的大都会,伦敦的泰特,巴黎的卢浮宫,几乎所有的国际大都市都拥有知名的美术馆。在城市建筑坚硬的钢筋躯体之下,有了美术馆这样高雅的灵魂,城市才能更显灵动。

中国美术馆(National Art Museum of China,见图 5-1),位于北京市东城区五四大街一号。北京的东黄城根、五四大街到阜成门这条弯弯曲曲的路一直被奉为北京这座古城的"文脉",而中国美术馆就坐落于这条"文脉"的东端。它是中国唯一的国家造型艺术博物馆,也是中华人民共和国成立十周年十大建筑之一。

图 5-1　中国美术馆　1965 年

1958 年 11 月 20 日中国美术馆动工兴建,1962 年 5 月在新建的中国美术馆由文化部和中国美术家协会联合主办了"纪念毛泽东《在延安文艺座谈会上的讲话》发表 20 周年全国美术展览会"(即第三届全国美展)。这是中国美术馆举办的第一次展览。1963 年 6 月正式对外开放,成为新中国成立以后的国家文化标志性建筑。

中国美术馆从设计到建筑由首都国庆十大建筑工程办公室统一领导。由设计工程部工业设计院总工程师、中国美术家协会会员戴念慈设计。他十分注重对中国传统建筑文化精华的挖掘,其作品细腻、儒雅、富于古典意韵。为了设计出符合中国美术馆作为"艺术宝库"的内涵的建筑,戴念慈从中国古代艺术宝库莫高窟的九层飞檐(见图5-2)中汲取传统造型语言,在建筑外观主体上采用古典三段式构图,展现出明显的民族风格。站在美术馆面前,这座古典楼宇塔尖高耸,琉璃屋顶金光闪闪,飞檐在近乎竖直的立面上层层叠落,宛如一串逐渐奏响的音符,带来强而有力的韵律感。在建筑表面的处理上,整个建筑物全部采用浅米黄色的陶制面砖作为贴面材料。装饰部分也都是用陶制花饰,有的是素陶面,有的是琉璃面,间杂使用,使整个立面显得比较丰富。

图5-2 莫高窟的九层楼

在20世纪50年代,国际上很多博物馆,例如美国大都会博物馆、法国卢浮宫都是从皇家宫殿转成博物馆,现代美术馆建筑还少有问世。戴念慈在设计时,既考虑了美术馆展览作品需要的宽敞、光线明亮,又照顾到观众欣赏、交流需要公共交往空间。中国美术馆主要采用了顶部采光和高侧窗采光两种形式。四角展厅和三层展厅,用顶部采光,并在天窗下加折光片以防止太阳直射。其他展厅则采用高侧窗并在下面加上一排折光片,这样避免了眩光和直接的一次反射光,厅内的光线分布也比较均匀。这座富有民族气息和传统审美的建筑,同时考虑了现代功能,该设计在当时功能上是比较先进的。

周恩来曾说,美术馆作为城市建筑,应有城市园林的特点,于是他建议加上长廊,并种植竹林。鸟瞰下去,美术馆与北京的故宫、景山、天安门、北海公园等城市景点相融合,烘托出北京城的历史氛围。

1963年6月,毛泽东主席为中国美术馆题写馆名,制成大理石匾额(见图5-3),五个镏金的大字,端挂在正门中央。早在1960年文化部委托中国美术家协会开始筹建中国美术馆。1961年成立了收购小组,为美术馆的收藏工作奠定了基础。

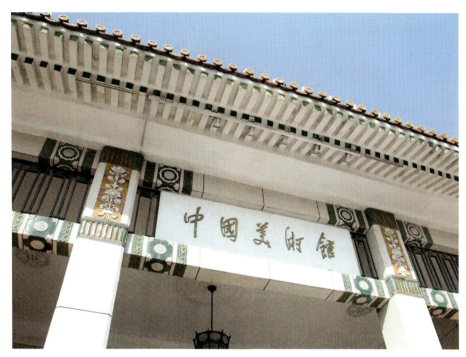

图5-3 中国美术馆匾额

二、中国美术馆的馆藏分布及代表作品赏析

中国美术馆的建造,主要是为了陈列和展览我国近现代(特别是1919年五四运动以来)的各种优秀美术作品,以及为美术家们进行艺术交流等活动之用。据2022年11月中国美术馆的官方网站显示,中国美术馆主楼一至六层楼共有21个展览厅,展览总面积6660平方米;另有3000平方米的展示雕塑园和4100平方米的现代化藏品库。

按照最原始设计,还应有画库、陈列厅和放映室等。由于当时客观原因,在1962年只完成了展厅主体建筑。展览厅是直接供广大观众观赏美术作品的场所,是美术馆最主要的部分,因此都布局在整个平面中最显著的位置(见图5-4),以便于观众参观。设计构想,办公部分和全馆其他各部既有一定联系,又需自成一个"天地",以避免观众的感染,因此将它集中布置在建筑物的西端,有西大门可供出入。

中国美术馆位于五四大街一号,五四大街是横贯北京东西向的主干道之一。从五四大街到文津街,是北京市城市规划中的重点建设区域。沿途有中国美术馆、老北大红楼、景山、故宫、北海、中南海和北京图书馆(旧址),构成一条有民族特色、反映北京文化古都风貌和传统建筑艺术的文化街区。由于这种重要的位置,设计中把南面正门作为建筑物的主要入口,东西两边各设次

要入口。从南边主要入口进门,有一个作为交通中枢的中央大厅,从这里直通中间的综合展览厅、东西侧厅和楼上各层展厅。从东西入口进门,则各有侧门直达侧展厅和四角展厅。各展厅除内部互相联系外,正门入口的两边还有长廊从外面直接沟通正门和四角展厅的联系。东西两边和三层的廊子则作为观众休息之用。

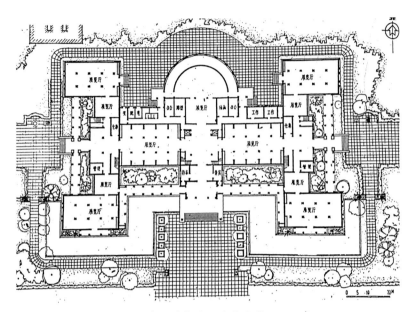

图 5-4　中国美术馆一层平面图　1988 年

三层展厅上东西两边的平台设计,是为了让观众从外边回廊凭栏远眺,向南望去可见金碧辉煌的故宫和雄伟的人民大会堂;西边可以看到青翠葱郁的景山和秀美的北海白塔;北边是古老的钟鼓楼;东面可遥望工人体育馆、工人体育场。

中国美术馆集展览(见图 5-5)、收藏、研究、公共教育、国际交流、艺术品修复、文创产业于一体,是中国美术最高殿堂,也是公共文化服务平台。中国美术馆的事业蓬勃发展得益于政府支持及文化和旅游部的直接领导,政府设立了专项收藏资金,为美术馆收藏艺术珍品奠定了良好基础,而一些艺术家、收藏家出自社会使命感和把艺术奉献大众的信念,向国家无私捐献,为中国美术馆藏品提供了更为丰富的资源。

中国美术馆现收藏各类美术作品 13 万余件,从古代到当代,各时期的中国艺术名家代表作品,构成中国美术发展序列,兼有外国艺术作品,同时也包括丰富的民间美术作品。藏品中有苏轼、唐寅、徐渭、任伯年、吴昌硕、黄宾虹、齐白石、徐悲鸿、林风眠、刘海粟、潘天寿、蒋兆和、吴作人、李可染、董希文、吴冠中、朱德群等中国艺术大家的作品,于右任、高二适、沙孟海、启功等书法家的作品,刘开渠、滑田友、王临乙、曾竹韶、萧传玖、张充仁、王朝闻、潘鹤、刘焕章、文楼、朱铭等雕塑家的作品,也包括毕加索、达利、珂勒惠支、安塞尔·亚当斯等在内的外国艺术家作品。

为适应国家文化建设发展的要求,中国美术馆将在北京奥林匹克公园的"鸟巢"旁兴建新的国家美术馆,面积达 12.86 万平方米。新馆建设受到习近平总书记的亲切关怀和国家的高度重视,为国家重点工程。

图 5-5　中国美术馆展览开幕　2018 年

中国美术馆现任馆长吴为山,历任馆长刘开渠、杨力舟、冯远、范迪安。中国美术馆在文化和旅游部的领导下,在几代馆长的带领下致力于展示中国最新的艺术创作成果及国际艺术家的创作、促进国际艺术对话与交流以及提高中国公众的文化认知与审美水平。一方面,这里为中国艺术家提供展示的空间,许多载入中国美术史册的重要展览均举办于此;另一方面,中国美术馆在引进外来艺术方面不遗余力,与国际许多著名的艺术博物馆都保持良好的合作关系。

整个中国美术馆的藏品以新中国成立以后的作品为主,兼收其他时期艺术家的重要作品。艺术藏品的种类分为中国画、油画、版画、雕塑、素描/速写、摄影、水彩/水粉/色粉、漫画、漆画、书法、综合艺术等。此外还有许多中国美术家的代表作品及重大美术展览的获奖作品。另有大量民间美术作品,如剪纸、年画、皮影、彩塑、玩具等。

中国美术馆的中国画藏品,让观众直观地了解中国古代与近现代绘画演进历程。从北宋的苏轼到"元四家""明四家",再到"清四僧"等人的代表作,文人画的发展轨迹清晰可循。立足于心性之上的笔墨趣味与境界穿越时空,荡涤胸怀。近现代以来,徐悲鸿、林风眠等一批留学归来的艺术家将西方艺术与中国水墨进行融合,形成中国画的融合之路。中华人民共和国成立之后,画家们走上为人民、为社会主义服务的创作之路,长安画派、新金陵画派等地域群体的出现,把社会主义新国画推向新的境界。改革开放之后,艺术家在个人叙事、国家情怀与多样文化之间探索中国水墨的方向与出路。新时代以来,"文化自信"的提出,为中国画未来发展指明了方向。"中国写意"作为中国画的精神标识,历久弥新。

"红霞潋滟碧波平,晴色湖光画不成,此际阑干能独倚,分明身是试登瀛。"此诗是唐寅的代表作《湖山一览图》(见图 5-6)的自题诗,它表现了江南秀丽宁静的湖光山色,画面的清空境界,充分体现了诗意和作者唐寅(1470 年 3 月 6 日—1524 年 1 月 7 日)的审美感情。全图景物处置洗练而严谨,墨色和泽有神,所谓的景色荡漾着一种秀美的生活气氛,内容和形式互相渗透、融为

一体,尤其是作者通过艺术概括,揭示自然美的特征,塑造出景真、情笃、意切的佳作。

该图从构图来看,虽然画面较集中于下面,尤其是侧重右下部,但总体来说,仍为三段式的布局。近景描绘的是突兀怪异的山石和树林古木,树后为崎岖不平的山石,树木遒劲挺拔,树叶稀疏。在树荫下,有数间屋舍,掩映在树木下,其间小桥横架,小道曲折隐现,通往幽深的中景山峦。远景为淡墨青山,浮现在迷蒙水雾之中,远观好似一片片乌云凌空。大块空白为湖面,空旷无际,造成空阔的境界。而画家借地(纸)为水,遂使计白当黑,虚实明豁。中景的"幽人结庐",是此画面的核心,细察临水楼台,主客四五对坐相叙,皆倚栏远眺。右下茅屋中,亦露一文人持卷读书。画中乾隆皇帝题诗:"自是远离尘俗地,画家何乃羡登瀛",也颇能概括画家超脱世俗、追求闲逸的生活影像。

《红梅》(见图5-7)是吴昌硕(1844年8月1日—1927年11月29日)的作品,是老舍、胡絜青的家属舒济、舒乙、舒雨、舒立于2015年一起捐赠给中国美术馆的。吴昌硕的这幅《红梅》,老笔横劈、笔墨之辣,红梅的生机和作者内心的感动形成了这幅画的鲜明特色。

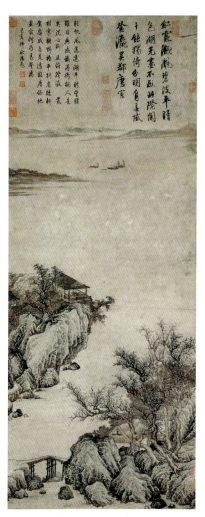

图5-6 《湖山一览图》 淡设色画
135 cm×45.6 cm 唐寅 明代

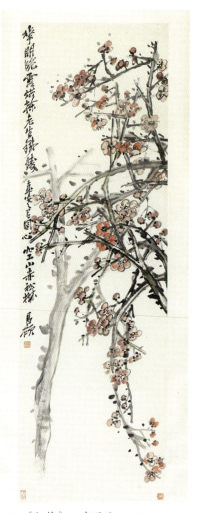

图5-7 《红梅》 中国画 137 cm×43.5 cm
吴昌硕 年代不详

据了解，当年，舒乙先生到中国美术馆来办一个重要的展览，也就是老舍、胡絜青的画展还有他们的收藏展，当时舒乙先生表示，作品最好的归宿是国家美术馆，因为国家美术馆的所有藏品都是历史文化的财富，也是国家的文化财富，它们将留之于后世，世世代代随着中华文化的洪流不断地发出新的声音，掀起文化的浪花。

在中国现代绘画史上，《流民图》（见图5-8）堪称一幅里程碑式的鸿篇巨制，它标志着中国人物画在直面人生、表现现实方面的巨大成功，也是蒋兆和(1904—1986年4月15日)最具代表性的作品。此画的创作极其波折，也极富传奇色彩。1941年，在北平沦陷区日军的眼皮底下，蒋兆和以超凡的胆识开始巨幅《流民图》的创作。为防干扰，他画一部分，藏一部分，使人难察全貌。1943年10月29日，此画易名为《群像图》，在太庙免费展出，但几小时后，就被日本宪兵队勒令禁展。1944年，此画展出于上海，被没收。1953年，半卷霉烂不堪的《流民图》在上海被发现。1998年，蒋兆和夫人萧琼将此残卷捐献国家。全画通过对100多个难民形象的深入描绘，以躲避轰炸的中心情节点出了时代背景和战争根源，直指日本侵略者对中华民族犯下的滔天罪行，具有深沉的悲剧意识、博大的人道主义精神与史诗般的撼人力量。《流民图》的价值不仅在于其精神力度，还因其艺术上的空前突破。《流民图》融合了中国画的线描和西画明暗塑形的表现手法，使中国人物画在写实技巧上达到了前所未有的高度，蒋兆和因此成为继徐悲鸿之后又一位杰出的中国现代人物画家。

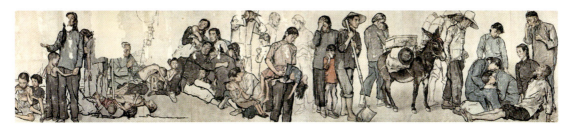

图5-8 《流民图》 中国画 200 cm×1202 cm 蒋兆和 1943年

徐悲鸿(1895年7月19日—1953年9月26日)钟爱画马，在欧洲留学时就到动物园画过大量马的速写，认真研究过马的结构，他画马将坚实的造型结构与中国画的笔墨韵味相融合，在写实主义追求中融入浪漫气质和象征意味，以写实造型构建内在风骨，以恣意灵动的笔墨书写外化写意形态，墨舞神飞而真气远出。其笔下之马，有"一洗万古凡马空"之气概，无论是"哀鸣思战斗，迥立向苍苍"的战马，还是千里驰骋、桀骜不羁的"奔马"，抑或放浪形迹于江湖水草之畔的"天马"，无不下笔爽利，简约传神，笔墨酣畅，豪放大气。这不仅是徐悲鸿人格气质与创作激情的熔铸，也是民族文化和时代精神的写照，更成为中国艺术形象创造中永恒的经典。图5-9所示的《奔马》四足凌空，昂扬驰骋，笔墨与结构相融，既画出马的体量，也表现出其奔腾之势，予人以一往无前的精神力量。

这幅画体现着徐先生对于刚刚成立不久的新中国充满了无比的热爱。从画面的题字上看，"山河百战归民主，铲尽崎岖大道平"，就能体会出大师难于抑制的欣喜之情。大师借马抒情，利用手中的画笔，表达了对祖国、对人民衷心的祝愿和期盼！

《红衣牛背雨丝丝》(见图5-10)是齐白石(1864年1月1日—1957年9月16日)郑重送给老舍和女弟子胡絜青夫妇的一幅牛画,创作于1952年,作此画时,白石老人已九十有二。画中,一光屁股红衣童子坐在水牛背上放风筝,一根长长的线将风筝放飞到了又高又远的天空,整个画面极为素净。白石老人在画面的右侧题诗道:"英雄名士孰先知,各有因缘在少时。今日相逢才晓得,红衣牛背雨丝丝。"实际上,这是齐白石自传中的"一页",画的是他儿时的情景。画面中,牧童身下这头壮硕的水牛,昂首阔步地向前方踏进,神态与它的小主人一样怡然自得。

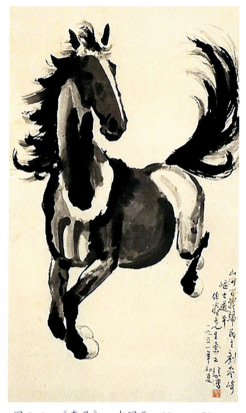

图5-9 《奔马》 中国画 90 cm×50 cm
徐悲鸿 1951年

图5-10 《红衣牛背雨丝丝》 中国画
151.5 cm×56.5 cm 齐白石 1952年

老舍夫妇与齐白石交往密切。老舍曾两次出题,促使齐白石创作出《蛙声十里出山泉》等名作,胡絜青直接拜师于他。这件作品可以说是文人与画家友好交往的最美妙的印证。现在这幅画,老舍、胡絜青夫妇的家属已将它捐赠给中国美术馆永久保存。

20世纪60年代初,傅抱石(1904—1965年)带领江苏画家作行程二万三千余里的旅行写生,此后举办的"山河新貌"画展影响于画坛,他带领的江苏美术群体被称为"新金陵画派"。其作品也更加激情奔放、气势磅礴,富于时代气息。傅抱石在"思想变了,笔墨就不能不变"的创新思想的激发下,借鉴历代山水皴法,结合对地质学的研究,创造了"抱石皴"技法。《西陵峡》(见图5-11)描绘长江三峡中最雄秀奇险的西陵峡景象,笔墨既单纯又充满了律动。江面用空水法画出一艘船只航行在平静如镜的江面上。峡岸高山重叠、云气回荡则尽情地展示他的"抱石皴"的魅力:以粗重豪放的竖皴为主,中间夹杂细小的横皴,显示出纵横恣肆、苍莽浑厚的豪迈气势。近处

山坡采用层层渍染的手法,与嶙峋的山崖形成明暗光影的韵味变化。江水的宁静与山崖的动势,使这幅作品充满了无穷的韵味。这是傅抱石晚年的代表作品。

图 5-11　《西陵峡》　中国画　74.4 cm×107.5 cm　傅抱石　1960 年

吴冠中(1919—2010 年)是一位融合中西绘画的画家。他早年以油画为主,致力于油画民族化的探索。1975 年以后转操水墨,走上了中国画创新的道路。他沿着他的老师林风眠开辟的道路,寻找东西方绘画共同的形式规律,结合西画块面中的结构与国画点线上的韵律,将西方的抽象形式美与中国的大写意并融,生化出了一种全新的现代中国画。

在改革开放初期,中国艺术终结之前单一创作模式,迎来崭新文化思潮之刻,面对"内容决定形式"的"题材决定论",吴冠中率先以针锋相对之势从理论上呼吁了绘画的形式美和艺术的抽象美,为艺术的本体因素在新时期的合法化开辟了新的创作空间。在《春雪》(见图 5-12)这件作品中,吴冠中将春雪覆盖山川的"自然实象",用大块面的墨块、富有韵律感的墨线和跳跃的墨点串联成半抽象的"视觉意象",试验了将西方现代艺术形式主义的绘画语言与中国写意水墨画的笔墨体系"融合贯通"的可能性。这件具有强烈的平面构成意识和文人抒情意涵的山水作品,从方法论上为中国水墨的山水题材拓宽了创作的边界,将点、线、面的形式因素纳入水墨艺术的写意体系并成功转化为写意话语的表意符码。吴冠中在新时期不同观念和思潮遭遇激荡的复杂情境中,以无畏胆略和率真性情探索西方现代绘画与中国传统艺术的关联,洞察两者间在文化精神、造型法则及语言方式上的贯通点,创造性地发展出一种走在时代前沿的崭新风格,《春雪》就是一个真实的写照。

中国美术馆的油画藏品反映了中国油画不同发展时期,在抗战文艺运动中,油画艺术一边与民族生活现实相结合,一边艰难探求民族化道路,形成了具有人文关怀和现实主义精神的油画主流。1949 年以后的新中国油画是中国美术馆藏捐赠油画中的重要板块,表现出关注社会进步、表现人民形象、反映时代审美风尚的特质。中国油画在掌握西方油画基本表现体系、探索油画语言形式、融合民族审美思想、表现中国人的精神世界等方面已经取得了相当的艺术成就,基本形成具有中国气派、中国审美精神的独特艺术面貌,体现出中国油画对当今世界油画艺术的独特贡

献和文化价值。进入新世纪、新时代,在以人民为中心的创作导向下,油画艺术家坚持深入生活、扎根人民,秉持守正创新的发展理念,在与世界艺术的交织互鉴中展开丰富多样的实践,其中多幅作品皆以表现、意象、抽象等艺术形式呈现出当代视觉经验、东方写意精神与现代价值理念的交融与重构,折射出个体文化心灵的多彩图景。

图 5-12 《春雪》 纸本水墨 69 cm×137 cm 吴冠中 1983 年

同时,中国美术馆还兼收了一些国外艺术大师的作品,让东方艺术与西方艺术进行碰撞,文明因交流而多彩,文明因互鉴而丰富。

吴作人(1908 年 11 月 3 日—1997 年 4 月 9 日)经过多年中西艺术的实践和探索,至 20 世纪 50 年代初期,出现了油画创作的高峰,并成为 20 世纪正在形成和走向成熟的中国油画学派中第二代画家的代表人之一。他的油画在刚刚诞生的共和国时代具有举足轻重的位置,他也发出更加热情的心声并达到了更加宽广的境界。

《画家齐白石像》(见图 5-13)是吴作人的代表作品,堪称现代中国油画中富有民族气派的典范性作品。经过多年实践和探索,吴作人此时正值创作的高峰期。画面上齐白石安坐在紫红色的沙发之中,宽厚的体魄及深色睡帽和虾青色大袍衬托出的鹤发童颜,显示出阅历深厚的老画家端庄安详的心境。而对于老画家的五官尤其是眼神的刻画,以及右手拇指与食指摆弄笔管的习惯性动作的绝妙处理……这诸多细节和整体造型相呼应,准确地画出了齐白石的气度和风采。没有过多地追求明暗块面和色彩冷暖关系变化的平光处理以及大片空白的运用,也与齐白石这位中国画大师的民族艺术格调极其和谐。从此作也可看出,肖像画"盖写其形,必传其神,传其神,必写其心"的艺术规律。俄罗斯普希金造型艺术博物馆馆长扎莫希金评价这件作品:"足以和列宾的《托尔斯泰像》相媲美。"

董希文(1914 年—1973 年 1 月 8 日)的《千年土地翻了身》(见图 5-14)创作于 1963 年。董希文是较早关注西藏题材的画家之一,他曾三次进藏从事写生和创作,在同类题材的表现上成果卓著。在这幅作品中作者以鲜明的笔触和真挚的情感表达了西藏人民翻身解放做主人的历史事实,作品尤其通过"土地"这一广大人民群众赖以生存的根本来揭示主题,翻滚的泥土一如画

面中人物的心情一样欢快、喜悦。作品中,执犁的人物与昂扬耕作的牦牛以及表现泥土的肆意笔触共同构成了极具行进感的画面,而那湛蓝的天空和高耸的雪山又与肥沃的土地及人物桃红的上衣在色彩上构成对比和反差,色彩响亮,从而更加突出了作品所要强调的感情色彩。

图 5-13 《画家齐白石像》 油画
116 cm×89 cm 吴作人 1954 年

图 5-14 《千年土地翻了身》 油画
77 cm×143 cm 董希文 1963 年

油画《天安门前》(见图 5-15)是新中国红色美术经典作品之一,具有鲜明的时代色彩,表现的是进京游览的人们在天安门前留影的寻常情景。画家借鉴新年画的表现方法和审美特点,采用对称式构图,既接近天安门带给观者的直观感受,又突出画面庄重、稳定的形式美。在形象塑造上有意削弱光影关系,但又不失对物象体积感和质感的表现;有意强调人和景物的线条组织,却又不同于单线平涂的勾勒。蓝天白云衬托着以红、黄为基调的天安门城楼,让画面充满了光感。同时,对于主要人物的排列生动有致,与天安门形成了空间的前后关系。在视角上,作者并未完全遵循焦点透视的原则,而是巧妙地调整了人物和天安门之间的比例关系,旨在突出天安门的高大庄严,喻示天安门作为祖国的象征在人民心中的重要地位。

图 5-15 《天安门前》 油画 153 cm×294 cm 孙滋溪 1964 年

《父亲》(见图5-16)被视为伤痕画派的一个重要代表作,是一幅典型的乡土写实主义作品,它是罗中立的成名作,也是代表作。这幅作品借鉴照相写实主义的手法,尽精刻微地塑造了一位典型的农民形象。老人枯黑的脸上满是皱纹,鼻旁长着"苦命痣",干裂的嘴唇,只剩下了一颗牙,已经破伤的双手捧着一个旧瓷碗(见图5-17)。这一切的一切是那样真实而清晰地展现在人们面前,强烈地冲击着观众的视觉,震撼着人们的心灵——这就是千万人的父亲!

图5-16 《父亲》 油画 215 cm×150 cm 罗中立 1980年

图5-17 《父亲》局部

该画采用对称式构图,庄重而简练,宁静而简朴。尤其是构图饱满,主体形象没有被细节的刻画所影响,反而更加突出。人物色彩深沉而富于内涵,容貌刻画得极为细腻,情感深邃而含蓄,背景运用"丰收"的金黄,来加强画面的空间感,体现了人物形象外在的"苦"和内在的"美"。同时,

作者在基本上没有故事情节的头像中通过放大细部的方法,描绘真实感和加强艺术感染力。在这里,细节的真实不是自然主义式的不加取舍的罗列,而是深思熟虑的、别具匠心的艺术创造。一方面极端地缜密、细致(面部的刻画),一方面相当地抽象和概括(背景),仅取头部和捧着花瓷水碗的双手的部分,并使用特大的画幅造成不平凡的效果。

这幅破天荒地展现一个农民形象的作品,以其创造性的思维和深刻的内涵不仅震动了美术界,也波及于社会,并引起了一场关于形象的真实性和典型性、形式与审美的讨论。此作原名《我的父亲》,参加第二届全国青年美展时获一等奖,并被评委改为今名。

20 世纪以来,对中国油画产生主要影响的是 19 世纪法国绘画和苏联绘画,到了 1980 年代,出于对单一的写实主义风格的厌倦,同时为了追溯西方艺术的古典源头,中国兴起了新古典主义画风,靳尚谊为领军者。《塔吉克新娘》(见图 5-18)是靳尚谊的代表作之一。

图 5-18 《塔吉克新娘》 油画 60 cm×50 cm 靳尚谊 1984 年

该画运用强明暗的处理,轮廓明确,色彩单纯强烈,表现了一位羞涩含蓄、典雅恬静的新疆妇女,以塔吉克新娘优美动人的形象,略带羞涩、拘谨的表情,对追求幸福生活的强烈、奔放的感情,予人一种美好、纯洁的触动,表现出作者对生活的主观感受和强烈向往,把艺术风格、审美理想、生活抱负融为一体。该画将中国审美趣味的"意"与西方油画语言的"形"相融合,表现出现实生活中中国人的精神美、人性美,鲜明地体现了作者的艺术追求。这幅画也被当时中国油画界认

定为"新古典主义"的开始。

波普艺术家大卫·霍克尼(David Hockney)的油画作品《横渡大西洋》(见图 5-19),用平面透视的手法、丰富的色彩及传统的线条风格,描绘了一条行驶在大西洋上但几乎快被巨浪淹没的船。天空中一群白色的海鸥在晚霞的衬托下显得更白,它们盘旋在灰色的云团中,默默伴着孤舟远行。1965 年 11 月初,霍克尼曾乘船从纽约来到伦敦。当时的海水及冬日的天空曾给艺术家留下十分深刻的印象。他用孩子般天真的表现手法记述了他当年横渡大西洋时的感受。霍克尼最常用的题材是水及运动。《横渡大西洋》以及深受大家喜爱的《游泳池图》(创作于 1964 年至 1967 年)的构图酷似舞台布景,这在乌云及两排巨浪的处理上表现得最明显,不由使人想起彩涂的舞台道具。在 1963 年以来画家一直使用这种表现手法。霍克尼把他在日常生活中感受到的有趣的事物直接画进他的作品中,不掺入任何主观因素。他的作品天真、客观、不加修饰。除了具体事物,他不给观看者提供任何帮助理解画作的线索。这种现实主义的画法被称作是线条化的自然肖像画和一种对现实的保留。

图 5-19　《横渡大西洋》　油画　183 cm×183 cm　大卫·霍克尼　1965 年

图 5-20 所示为毕加索的油画作品《带鸟的步兵》,这是毕加索晚年的"步兵"中的一个,但显然是其中已经衰老不堪的一个。在他的军刀柄上,一只白色的鸽子正在小憩,喝着他递上去的一碗水——作为和平的使者,鸽子一直是反战与反暴力的象征,它的翩然降临使持刀的老兵看起来更像一名和平的卫士。在整个画面的灰色背景前,这位身着蓝衣的老兵神情悲惨,眼下的皱纹和灰白的头发使他比褐柄的军刀看起来更加苍老。所有的沧桑和"战功"都已成为往事。画中老兵的面部还带有立体派早期的形式分析的特点,但画面衣物的线条刻画则表明画家至死都在不断地突破自我,试图"发现"新的艺术形式。

毕加索一生中风格变幻莫测,关于他的各种艺术难题至今仍无人能够完整解读。1967 年以

后的毕加索在风格上继续创新的同时,在题材上却一直对"步兵"形象情有独钟——深埋在画家灵魂深处的"西班牙情结"愈老愈精神,"步兵"形象却随着画家死神的临近而渐趋衰颓,就像这幅《带鸟的步兵》。

中国美术馆所藏版画涵盖了新兴木刻运动以来各时期的经典作品,勾勒出中国现代版画近百年的发展脉络。20世纪三四十年代的作品,表现民族苦难等社会现实,发挥了宣传救亡的积极作用。中华人民共和国成立后,版画家不断丰富艺术语言、拓展表现手法,以高度的热情描绘国家建设和人民生活的崭新图景。改革开放后,版画家更新观念、张扬个性,表达当代中国人的感情、经历和体验,体现了与社会变革同步的时代精神。

同时,中国美术馆版画藏品的数量庞大、种类多样,其中包括世界各地的著名版画艺术家的作品,如日本浮世绘艺术家安藤广重、德国版画艺术家珂勒惠支、美国艺术家安迪·沃霍尔等。

《怒吼吧,中国!》(见图5-21)由李桦(1907—1994年)创作于1935年,正值全民族抗日救亡热潮席卷全国之时。1935年,华北事变爆发,使中日民族矛盾上升到主要矛盾,中华民族面临亡国灭种的危机,全国各族各阶层人民掀起抗日救亡高潮。作为版画家的李桦用刻刀表现出对民族生存浓重的忧患意识,以自己刻画出的生动有力的艺术形象,去呼唤同胞们的觉醒与抗争。《怒吼吧,中国!》采用象征手法,表现一个被紧紧捆绑、双眼被蒙住的中国人,他已经猛醒,正挣脱帝国主义与一切反动势力强捆在身上的绳索怒吼而起,要拿起武器为民族前途进行战斗。从这件作品中,不仅可以看到作者结实明快的画风和苦心经营的处理,也可以看出他在木刻民族化上的努力。作品以入木三分的遒劲刀法和线条刻画了一个奋力反抗的中国人的形象,极其富有感染力和震撼力,以及令人过目不忘的强烈的视觉冲击力,成为20世纪30年代新兴木刻的力作之一。这件尺幅很小但力量强大的木刻版画已经成为中国抗战史上的一个符号。

图5-20 《带鸟的步兵》 油画 146 cm×114 cm
巴勃罗·鲁伊斯·毕加索 1971年

图5-21 《怒吼吧,中国!》 黑白木刻 20 cm×15 cm 李桦 1935年

纵观20世纪中国版画史，延安时期代表着中国版画艺术一个重要的时间节点，那里充满着自由的空气、朝气蓬勃的艺术理想，以及推动有志青年创作的新观念与新思想。而在鲁迅倡导下的新兴木刻，在那时不仅作为一种带有先锋性的艺术形式在革命圣地快速推广，更重要的是，培养出一大批优秀的木刻青年，古元（1919—1996年）正是学员中的一分子和佼佼者。

古元从20世纪40年代中叶起，画风由简明转向精谨，并兼作套色木刻。《人桥》（见图5-22）记录的是解放战争时期大军渡江，架桥部队撑起浮桥，配合主力部队向敌人进攻的场面。画面以黑版为主，套以橘红、黄绿二色，在对比中表现出硝烟四起、火光冲天的战斗气氛，映现出士兵奋勇前进的身影。红、绿二色叠印产生的中间色和点点留白丰富了画面的色彩。此为解放战争时期优秀作品之一，也反映出新兴木刻新的艺术里程。

图5-22　《人桥》　套色木刻　20.5 cm×36 cm　古元　1948年

晁楣是北大荒版画的主要开拓者之一。北大荒版画的表现对象是由战斗部队走向屯垦戍边的转业军人，因此，农场的劳动与生活带有某些部队作风的特点。晁楣在长期的艺术实践中，形成了刀法豪放、构图宏伟、意境深邃、色彩浓郁的独特艺术风格。《北方九月》（见图5-23）是他的代表作之一。这幅作品构图开阔深远，层层叠叠的红高粱，充满火红的醉人诗情。被夸张了的高粱的形与色，也是作者亲自参加北大荒劳动的情感的表现。

赵延年笔下有关鲁迅的创作有170幅左右，是版画界创作鲁迅作品最多的一位。他创作以鲁迅像为题材的木刻，是从1956年开始的。1961年，为纪念鲁迅诞辰80周年，上海人民美术出版社请当时任教于浙江美术学院版画系的赵延年创作一幅木刻作品《鲁迅像》（见图5-24）。在画中，沉重的黑色背景中，鲁迅神情严肃，十字围巾围在脖子上，与白色袍子形成了强烈的冲突。犀利的刀法，强烈的黑白，简洁的构图，刻画出鲁迅"横眉冷对千夫指，俯首甘为孺子牛"的人格。作者采用独创的透印法，在拓印过程中有意地将衣褶与额纹淡化处理，使作品在强烈对比中富有层次与虚实。整幅作品几乎只用一把斜刀刻出，气韵贯通，一气呵成，无刻意雕凿之弊。

图 5-23　《北方九月》　套色木刻　40.4 cm×60.2 cm　晁楣　1963 年

图 5-24　《鲁迅像》　黑白木刻　29.4 cm×42.4 cm　赵延年　1961 年

《鲁迅像》一问世，即受到人们的广泛好评，我国版画史家李允经先生曾做过这样的评论："我以为赵作《鲁迅像》，是至今为止近千幅《鲁迅像》中最为优秀的作品，简直无人可以比肩。"

《庄野　白雨》（见图 5-25）是安藤广重（Ando Hiroshige，1797—1858 年）最重要的代表作。"白雨"即阵雨。斜雨如梭中的路人低头疾步，虽然没有对人物形象的具体刻画，但背景上层层叠叠的竹林幻化成灰暗的阴影，透露出一股淡淡的感伤情怀。无数条斜穿画面的细线，细腻地表现出雨的方向和气势。斜坡、冷雨和竹林相互构成了不稳定的三角形，折射出阵雨中人们不安的心理状态。下坡的两人为了不被逆风吹走，收起雨伞，朝着驿站跑去。

安藤广重的作品色彩艳丽、布局合理、画面充满动感，在当时限制日本庶民游走的年代，无不勾起人们对乡村景象的憧憬。作为浮世绘时代最后一批重要的画家之一，安藤广重大胆地采用了西方创作手法，通过具有感召力的主题，运用东方元素，营造出了简单、自然的情绪和氛围，描绘了奇瑰而又不失美感的景象。

图 5-25　《庄野 白雨》　浮世绘　22 cm×33.5 cm　安藤广重　约 1832—1833 年

《面朝右侧自画像》(见图 5-26)是珂勒惠支(Kathe Kollwitz，1867—1945 年)众多自画像中的一件，在 2015 年"黑白的力量——凯绥·珂勒惠支经典作品展"中，原收藏者贝尔恩德·舒尔茨捐赠给中国，由中国美术馆永久收藏。珂勒惠支曾生长在德国贫民区，底层社会的出身使她真正关切人的生活命运，她绘画中融合了强烈的现实主义和表现主义。在这张晚年的自画像中，似乎有珂勒惠支一生要说的话。这件作品没有铺陈和渲染，直面主题、集中概括，却又在主题之下细致、深刻、有力。就如这张自画像，承载着自身命运的悲怆与不朽精神追求的倔强，她为广大弱势群体发声，它是现代德国伟大的诗篇。

20 世纪 30 年代，鲁迅首次把凯绥·珂勒惠支的作品引进中国，当时在上海举办了多次这位艺术家的作品展，鲁迅亲自为她出版画册，珂勒惠支堪称"中国新兴木刻运动"的一名导师。

《彼得·路德维希肖像》(见图 5-27)是安迪·沃霍尔(Andy Warhol，1928—1987 年)于 1980 年创作的一幅画。这是一幅亚麻布丝网印刷画，是收藏家彼得·路德维希的大型肖像画中的一幅。画中的路德维希以手托头，神态专注，以眼神透析出路德维希教授敏锐的艺术鉴赏力。线条与轮廓都相当简洁利索，色块的分割增添了人物表情的深度——整个画面主体突出，具有较明显的速写风格。画家安迪·沃霍尔是美国著名的波普艺术家，曾因艺术化地展出过美国人所熟知的鸡汤罐头和肥皂而闻名遐迩。他总是直接以当时与人们关系最为密切而人们又总是熟视无睹的现实生活为创作内容，试图消除艺术与生活的界限，完整地反映当代美国的大众文化。

沃霍尔起初以名牌产品和日常生活物品作为描绘对象，继而以当时著名影星玛丽莲·梦露、伊丽莎白·泰勒等人的形象为素材，20 世纪 70 年代以后转而以政治风云人物为题材进行创作(如 1972 年创作的中国国家主席毛泽东画像等)。他的名人肖像画使肖像画重新复活，并以典型的波普艺术形式使之大众化。在他的肖像画作品中，每一个有个性特征的人都变成了一个"真实的沃霍尔"。

作为"凝固的诗歌"，中国美术馆的雕塑呈现了立足中西文化融合、多元创造的中国现代雕塑

风貌,回应了学界对于东方与西方、传统与现代、写意与写实、抽象与具象等文化命题的思考,见证了社会的发展、思想的变革、题材的演进和形象的转化,体现了路径的选择、形式的探索、语言的变迁和风格的创立。中国美术馆的雕塑作品从雕塑的视角折射了近现代以来中国传统文化的创造性转化与创新性发展,预示了中国当代雕塑的发展之道。

图5-26 《面朝右侧自画像》 版画 48 cm×29.5 cm 凯绥·珂勒惠支 约1938年

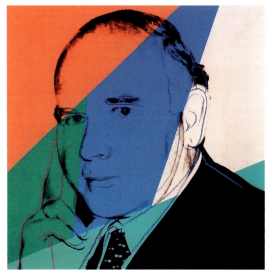
图5-27 《彼得·路德维希肖像》 亚麻布丝网印刷 105 cm×105 cm 安迪·沃霍尔 1980年

提到刘开渠(1904—1993年)先生,很多人首先会想起由他主持并与同时代优秀雕塑家一起设计创作的人民英雄纪念碑上的汉白玉主题浮雕。这组浮雕作品选择了十个重要的历史瞬间,形象地概括了一条自鸦片战争到中华人民共和国成立的时间线索,生动呈现了中国人民争取民族独立和人民自由的艰苦历程。

《妇女头像》(见图5-28)是主题浮雕《胜利渡长江解放全中国》众多的人物形象之一,以细腻的写实方法,表现妇女神情镇定、坚毅的英勇精神。艺术手法简练而坚实,并可看出他有意识地尝试将中国传统的线描融入其中,追求中西结合的艺术思想。他长期从事雕塑教育,并领导全国美术工作,生前曾任中央美院教授、副院长,中国美术馆馆长,中国美协副主席。1982年后兼任全国城雕规划领导工作。

《艰苦岁月》(见图5-29)这件潘鹤(1925—2020年)先生的作品代表了新中国雕塑在革命历史题材创作方面的突出成就。作品跳脱了群体场面的宏大叙事,仅以老战士吹笛、小战士托腮倾听的非战斗情节表现艰苦年代的乐观精神,是革命现实主义与浪漫主义相结合的经典之作。作者遵循现实主义的创作原则,以写实的手法塑造人物,饱经风霜的老战士和天真稚嫩的小战士形象鲜活饱满,具有丰富的艺术感染力。在表现形式上,作者以三角形为整体构图,同时采用大量对比手法——老少二人年龄的对比,吹奏与倾听的动静对比,横握的短笛和竖立的长枪的对比,艰苦的战争条件与两名战士乐观精神的对比,作者以精巧的构思和传神的塑造让作品获得了高度的艺术升华和强烈的情感共鸣。

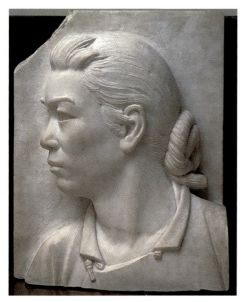
图 5-28 《妇女头像》 大理石浮雕
10 cm×40 cm×40 cm 刘开渠 1955 年

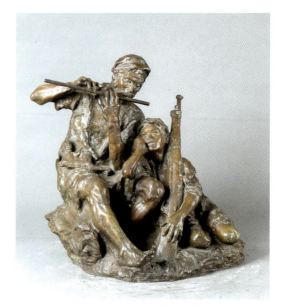
图 5-29 《艰苦岁月》 铸铜雕塑
50 cm×85 cm×83 cm 潘鹤 1957 年

在中国现代雕塑史上，熊秉明(1922—2002 年)先生是深悟中国雕塑艺术的大家。他是由形而上介入雕塑的，在东西方哲学的比较中，在东西方造型的比较中，找到了以中国土地、山峦为体的象征着中国人精神的形式，找到了以书法为核心——渗透着中国文化精神的线。正是自然之化，天人之气，丹青之韵，书墨之魂，诗骚之魄，造就出中国传统雕塑之精神意志、风格特征。

雕塑《骆驼》(见图 5-30)，由杨振宁、翁帆夫妇 2016 年捐赠于中国美术馆。熊秉明以面与面构成的驼峰为抽象表达，建立雄厚的体，从而直达精神之源。既借助自然沧桑变化的山体与河流及其裂变与重构的张力以塑造形体，又统一于对宇宙哲理、人文情怀的关注之中。而这一切都是熊秉明先生对雕塑语言发展的独特贡献。在西方现代主义兴盛之时，他熔铸东方天人同化的自然观于其间，使得骆驼成为巨峰险崖、大地与山峦，充盈着生生不息的自然伟力。

民间美术与工艺美术是中华民族优秀文化遗产的重要组成部分，是历代劳动人民、匠师艺人的伟大创造和智慧结晶。作为国家级造型艺术博物馆，中国美术馆一直注重民族文化遗产的保护、征集与展示。收藏品涉及年画、剪纸、皮影、刺绣、彩塑、陶瓷、木雕、石雕、玉雕、牙雕等近 30 个品类。收藏和捐赠作品中既有明代手绘孤本年画，也有泥人张第一、二代彩塑作品真迹，以及一大批中国工艺美术大师的杰作，涵盖历史时期广泛，品类丰富，不仅勾勒出中华民族的审美理想和造物观念，也展现了当代手工技艺的创作成果与发展态势。

《识一千字》(见图 5-31)属于民主革命时期的新年画。1942 年，毛泽东《在延安文艺座谈会上的讲话》发表以后，延安及陕甘宁边区出现了创作新年画的热潮，其作品大都注意向民间美术学习，采取传统刻印方法，以红火热闹的形式，歌颂抗战及根据地的新生活、新气象，赋予传统木版年画以新的内容，为当时抗日根据地军民喜闻乐见的新型大众美术形式之一。此图就创作于这样的背景之下。它浓郁的生活气息，较之传统年画更加红火，更加强烈，表现了根据地妇女、儿童为了"提高文化"而努力学习的情景。人物朴实、亲切，颇富时代感。

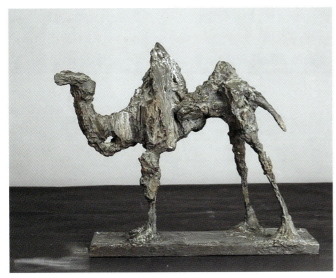 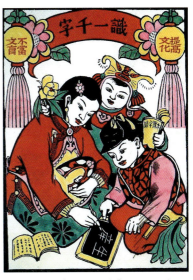

图 5-30　《骆驼》　铸铜雕塑　50.2 cm×18.5 cm×40 cm　熊秉明　1958—1959 年

图 5-31　《识一千字》　传统年画　18.5 cm×13.5 cm　张晓非　1944 年

高凤莲(1936—2017 年)的民间工艺作品独树一帜,风格粗犷质朴、抽象生动,具有深厚的艺术功底和超群的工艺技艺。她的剪纸作品从远古神话传说、民间故事到现实中的农家生活、生产劳动、民族风情,包括大柳树下的谈情说爱,无所不能。在中国北方农村数以万计的民间剪纸作者中,高凤莲无疑是最具代表性的人物。《乾坤湾》(见图 5-32)以天真烂漫的手法表现了黄土高原人与自然和谐相处的景象,突显出作者强烈的生命意识。她的作品反映了人类原始而质朴的生命意识,蕴含了阴阳相合化生万物和生生不息的中国哲学观念。她早期的剪纸多表现农闲时的精神慰藉,到 20 世纪 90 年代,开始尝试大型剪纸创作。这些作品超越了民间窗花的束缚,体现出作者非凡的掌控能力和叙事能力,在当代语境下有了新的延展。

图 5-32　《乾坤湾》　剪纸　77 cm×103 cm　高凤莲　2008 年

中国美术馆的藏品还有综合板块,包括年画、连环画、宣传画、漫画、水粉、水彩、素描/速写、

漆画等类别。相较于中国画、油画、版画等大画种，综合板块的作品，题材更加丰富，形式更加多样，与生活联系更为紧密，其价值因而更容易实现。这些作品也寄托着捐赠者们浓浓的情感，他们怀着对人民的大爱以及对国家美术事业的责任感和使命感，向中国美术馆慷慨捐赠出毕生的创作和珍藏，才使国家艺术宝库更加丰富，汇成艺术发展生生不息的洪流。

三、结语

中国美术馆已举办数千场具有影响的各类美术展览，反映了中国美术繁荣发展的态势，也成为中国与国际艺术交流的重要平台。近年来，中国美术馆策划了"弘扬中国精神"系列展、"典藏活化"系列展、学术邀请系列展、捐赠与收藏系列展、国际交流展系列、国际交流"一带一路"特展系列等新型展览模式，产生广泛而持久的社会影响。

中国美术馆一直致力于建立起丰满、清晰的中国本土的现代美术序列。一方面通过展示陈列来直观体现中国美术的文化属性；另外一方面是要向世界展现中国美术自身现代之路。中国美术馆肩负着"弘扬优秀传统文化、典藏大家艺术精品、加强国际国内交流、促进当代艺术创作、打造美术高原高峰、惠及公共文化服务"的文化职责，不忘初心，牢记使命，在习近平新时代中国特色社会主义思想指引下，向着中华民族伟大复兴的中国梦理想进发。

第六章 俄罗斯篇——特列恰科夫画廊

一、特列恰科夫画廊的历史沿革及艺术简况

莫斯科的特列恰科夫国家画廊(见图6-1)是俄罗斯最大的美术馆之一,是一座专门收藏俄罗斯本土艺术作品的国家艺术博物馆。正如帕·特列恰科夫自己所言:"我希望留给后人一座民族的画廊……对我一个由衷而热切地喜爱油画的人来说,不可能有比这个更好的愿望了。我要致力于建造一座为社会共有的美术馆,收藏大众易懂的美术佳作,使大多数人受益,并从中得到乐趣。"

图6-1 特列恰科夫画廊外景

特列恰科夫画廊坐落在离莫斯科红场不远的一个老街区,有一条僻静的拉芙鲁申斯基胡同。原先的胡同几经扩建,现在已经成为一条闻名的、文化气息浓厚的街道,也是俄罗斯最主要的艺术文化活动中心之一。特列恰科夫画廊的建筑采取了当时比较流行的"俄罗斯摩登风格",在建筑立面上饰以具有俄罗斯传统意味的浅浮雕,并采用了传统的红、白相衬的装饰色彩,成为

19世纪中期至20世纪初莫斯科建筑中的经典作品。

现在的特列恰科夫画廊(旧馆)坐落于莫斯科拉夫鲁申斯基胡同10号,整个建筑群包括画廊前广场、画廊主体建筑以及分列主体两侧的展馆。

特列恰科夫画廊是以它的奠基者帕维尔·特列恰科夫(1832—1898年,见图6-2)的姓氏于1872年命名的。特列恰科夫的艺术收藏活动始于1856年,这一年被确认为特列恰科夫画廊奠基的日子。帕维尔·特列恰科夫收藏艺术品的途径主要有三种:一是购买在展览上展出的杰出艺术家的作品;二是直接在圣彼得堡皇家美术学院和莫斯科绘画、雕刻、建筑学校的学生习作展中,发现才华初露的新锐,购买具有前卫性和创新性的作品,或者是在画家朋友的推荐下到艺术家的工作室里直接购买;第三个收藏途径是组织信任的画家有计划地进行创作。

俄国的艺术收藏活动,开始于18世纪,主要是宫廷和王室成员以及一些富有的贵族,效仿西欧,对俄罗斯本民族的艺术不予以重视。到了19世纪中期前后,随着俄国社会的进步,民族文化的振兴,俄国民族资产阶级开始登上历史舞台。受到良好教育的工商业人士和他们的子弟,逐渐进入文化和艺术领域。

帕维尔·特列恰科夫原是莫斯科的商人,这个家族经营商业已有三代人的历史,积累了雄厚的资产。在开始继承父业之前,他先到当时的首都圣彼得堡去考察商业和扩大视野。圣彼得堡的文化气息使他大开眼界,尤其那些艺术博物馆——艾尔米塔什(冬宫)博物馆、有名的鲁缅采夫私人博物馆。

1856年,特列恰科夫第一次收藏了两幅俄国画家的作品。自此,开始了他长达42年的收藏活动,并为之倾注了全部的精力和财力。从19世纪60年代起,他已立志在莫斯科建立民族艺术博物馆。

特列恰科夫孜孜不倦地开展他的收藏活动,藏品与日俱增。到了19世纪70至80年代,随着俄国巡回展览画派的繁荣,他的收藏规模逐年扩大。为了满足安放藏品的需要,特列恰科夫在离自己住所不远的地方,建造了一座按陈列要求放置作品的建筑物,并逐步为艺术爱好者们开放观摩。1892年,特列恰科夫正式立下文件,将自己的所有收藏,连同他已逝世的弟弟谢尔盖·特列恰科夫的藏品一起,贡献给莫斯科市,作为向全体莫斯科人开放的博物馆。特列恰科夫于1898年逝世。他去世之后,莫斯科城市杜马设立了管理画廊的机构。这个管理机构具有相当的权威性。

20世纪初期,以原建陈列馆为基础,延伸至特列恰科夫的私人住宅,扩建为正式的博物馆建筑。十月革命以后,1918年6月3日,列宁签署了关于特列恰科夫画廊国有化的命令,把它由莫斯科的市属珍藏改为全民的国家博物馆,并郑重以它的奠基人帕维尔·特列恰科夫和他的兄弟谢尔盖·特列恰科夫命名——国立特列恰科夫画廊(见图6-3)。

在苏维埃年代初期,对一些私人博物馆的藏品进行了调整,特列恰科夫画廊扩大了藏品的范围。同时,苏维埃政府每年给予一定数量的经费,收购各类珍品。自此,画廊不断得到了丰富和充实。现在,特列恰科夫画廊的收藏,已由革命初年的四千余件,增加到六万余件。除了开展日常的博物馆业务外,画廊还是一个大型的科研中心。画廊内部设有艺术作品修复部、档案部、图书馆、展览部等部门(见图6-4、图6-5)。

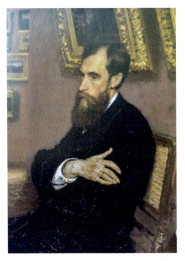

图6-2 《特列恰科夫肖像》
俄国 列宾 1883年

图6-3 特列恰科夫兄弟和博物馆筹建期的馆长

图6-4 特列恰科夫画廊19世纪的艺术大厅

图6-5 画廊内景

在特列恰科夫生前的收藏中，俄国巡回展览画派的作品是他最为骄傲的部分。俄国巡回展览画派的作品是19世纪后期世界美术发展史中最辉煌的篇章之一。由于艺术上的革新举措和先进的美学思想指导，直接关注表现俄国的社会生活，对俄国现实矛盾的揭露广泛而有深度，在19世纪后期的美术史上，异军突起，别开生面。巡回展览画派成立于1870年，其时正是特列恰科夫收藏活动的鼎盛期。特列恰科夫与画家们建立了密切的联系，他敏锐的眼光从不放过巡回画展上出现的杰作。后人们已清楚地看到，没有特列恰科夫的支持，便没有巡回展览画派的繁荣；相反，如果没有巡回展览画派的创作，特列恰科夫画廊就不可能有如此丰富的收藏和如此巨大的世界影响。

特列恰科夫目睹了巡回展览画派的兴起、成长和繁荣，看到了这个现实主义画派对发展俄国民族艺术的意义，所以对它情有独钟。在他选画的过程中，许多美术界的高手，如克拉姆斯柯依、列宾等都是他的参谋和助手；文艺界的名人有作家屠格涅夫、列夫·托尔斯泰等，对特列恰科夫

的收藏活动怀有很大的敬意,他们也是他收藏作品的评论员和质量的把关者。

特列恰科夫收藏艺术品的办法十分丰富。除了在展览会现场收购他希望得到的作品外,他对所信任的、艺术上已比较成熟的画家,往往采取订购的办法,一般先付定金,使艺术家不受生活问题干扰而安心创作。特列恰科夫认为俄罗斯的文化名人是本民族的精英分子,留下他们的艺术形象,是历史赋予的责无旁贷的任务。此外,特列恰科夫还常到莫斯科绘画、雕刻、建筑学校和圣彼得堡的皇家美术学院观摩学生们的习作,他一旦发现艺术上有才华的学生,便以购画方式在精神上加以支持。如今这些作品成为特列恰科夫画廊的镇馆之宝。

20世纪初期,俄国的社会、经济和文化生活发生了很大的变化。在1910至1920年前后,产生了新的艺术集团——"艺术世界"(1898年,圣彼得堡)、"俄罗斯艺术家联盟"(1903年,莫斯科),年轻的象征主义艺术家团结在《金羊毛》杂志举办的"红玫瑰"、"蓝玫瑰"(莫斯科)等展览周围。在第一次世界大战前夕,俄国艺术形成了强劲的先锋派运动,广泛传播先锋艺术被他们认为是一条革命性的改变俄国和世界艺术的道路。在不同程度上,先锋派潮流存在于俄国和十月革命后的苏联艺术中。

因此,俄国先锋派美术家中一些优秀的作品之陆续收入特列恰科夫画廊,表示这个画廊依然沿着当年特列恰科夫确定的民族画廊的方向收藏作品。先锋派画家们的作品,作为一种新的表现形式,的确是俄罗斯绘画的重要组成部分。

目前,经过10年(1986—1996年)翻新、扩建的特列恰科夫画廊,面貌焕然一新。它在俄罗斯文化之都莫斯科的生活中,又开始活跃起来了。画廊以其丰富的藏品,吸引着千千万万观众,美术家和美术爱好者又可以在这里观赏到艺术大师们的杰作,如图6-6、图6-7所示。

图6-6　特列恰科夫画廊平面图　　　　图6-7　新特列恰科夫画廊平面图

二、特列恰科夫画廊的馆藏分布及代表作品赏析

进入大门后,参观之路从1号厅开始。第一幅代表作是7号厅中鲍罗维科夫斯基绘制的《乔姆金娜肖像》(见图6-8),作于1798年。鲍罗维科夫斯基是跨越18和19世纪的著名肖像画家。《乔姆金娜肖像》描绘了恬静美丽的女性形象,画家笔下的乔姆金娜流露出贵族的修养和气质。

9 号厅是布留洛夫展厅，整个展厅主要展示布留洛夫的作品。布留洛夫是俄国 19 世纪上半叶学院派代表画家。他的绘画体裁多种多样，兼风景、风俗、肖像、历史题材画于一身。10 号厅是伊凡诺夫展厅，而展厅中最引人注目的作品只有一幅，那就是《基督显圣》（见图 6-9）。从开始孕育《基督显圣》这幅画之初，伊凡诺夫就试图用作品体现"人类获得解放的时刻"的构思。他的"艺术为社会发展服务"的信念，对俄国 19 世纪中期和后期的艺术产生了广泛而深远的影响。通过对群像的分组与排序，作品的主题得到了充分的体现。

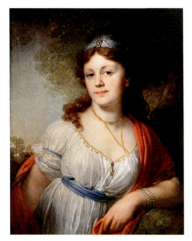

图 6-8　《乔姆金娜肖像》　俄国　鲍罗维科夫斯基　1798 年

图 6-9　《基督显圣》　俄国　伊凡诺夫　1832—1845 年

18 号厅是阿列克谢·康德拉特维奇·萨符拉索夫和费奥多尔·亚历山德罗维奇·瓦西里耶夫厅。萨符拉索夫作为俄罗斯风景画派的真正奠基者，他是著名巡回展览画派风景画家列维坦的老师，他精通色彩，擅长绘画外光，作品具有浓郁的民族特色，而且他能穿透自然，洞察更深层的内涵。《白嘴鸦飞来了》（见图 6-10）这幅画描绘了俄国乡村的春日。作者使用了许多深浅不一的灰色色调，但并不妨碍观者感受大自然复苏的喜悦。画面中大量光线照亮整个景观，太阳光穿透云层，温暖大地，让人心旷神怡。

19 号厅是 19 世纪下半叶学院派风景画厅。艾瓦佐夫斯基是俄国著名海景画家，一生作画三千余幅。艾瓦佐夫斯基的海景画题材面很宽，既有纯海景画，也有军事题材画（如海战场面），还有历史题材的海景画。20 号厅是伊万·尼古拉耶维奇·克拉姆斯柯依厅。克拉姆斯柯依是俄国"巡回展览画派"的创始人和思想领袖之一。作为一名肖像画家，克拉姆斯柯依在众多人物肖像作品中，反复表现的是一个主题：对俄国的命运、对人的命运的思考。《无名女郎》（见图 6-11）并非具体人物肖像，她是一个综合概括的艺术形象。

22 号厅是 19 世纪下半叶学院派绘画厅。23、24 号厅是巡回展览画派艺术家厅。风俗画力求接近自然、接近所描述的情节，表达民族形象的准确性，擅长表达生活的社会方面构成了巡回展览画派创作方法的基础。卡萨特金是彼罗夫的学生，曾在莫斯科绘画、雕刻、建筑学校学习和任教。1891 年成为巡回展览画派成员。1892 年到达顿巴斯矿区之后，工人的劳动和生活成了他创作的主题。卡萨特金看到，女矿工们乐观、豪放、勤劳，沉重的劳动并没有使她们的意志消沉，她们对生

活充满了渴望,憧憬着未来。《女矿工》(见图6-12)于1895年在巡回展览画派第28届画展上展出。

阿尔希波夫出生于一个农民之家,是俄国著名风俗画家。他继承了巡回展览画派的现实主义传统,主要描写农村生活。阿尔希波夫的创作具有深刻的社会内涵。他的作品多关注俄国妇女的命运。《洗衣妇》(见图6-13)是这方面的代表作。《洗衣妇》描写的是城市妇女的生活。在塑造这些人物形象时,阿尔希波夫用了非常纯净、非常柔和的色彩,宽宽的笔触,自由的用色,充分显示出阿尔希波夫娴熟的油画技巧。

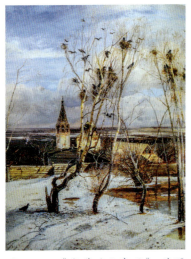

图6-10 《白嘴鸦飞来了》 俄国 萨符拉索夫 1871年

图6-11 《无名女郎》 俄国 克拉姆斯柯依 1883年

图6-12 《女矿工》 俄国 卡萨特金 约1892—1895年

图6-13 《洗衣妇》 俄国 阿尔希波夫 1890—1901年

25号厅是伊凡诺维奇·希施金展厅。希施金是俄国19世纪巡回展览画派最具代表性的风景画家,将大森林的磅礴气势、神秘魅力在笔下渲染得淋漓尽致。《橡树林中的雨天》(见图6-14)是一张画幅较大的作品,构图开阔,橡树林沿水平方向展开。希施金用精雕细刻的笔法画出了湿润的树枝、树叶和布满雾气的远景,而蒙蒙细雨的感觉,更是画得惟妙惟肖。这幅《橡树林中的雨天》是在萨维茨基参加的情况下完成的。

图6-14 《橡树林中的雨天》 俄国 希施金 1891年

26号厅是维克多·米哈依洛维奇·瓦斯涅佐夫厅。瓦斯涅佐夫是一位专攻神话和历史题材的艺术家。他被认为是俄罗斯文艺复兴运动的关键人物之一,是在俄国绘画史上占有特殊地位的一位巡回展览画派画家。

28号厅是苏里科夫厅。苏里科夫是著名的历史画家,巡回展览画派的重要成员。《女贵族莫罗佐娃》(见图6-15)中描绘了17世纪俄国教会分裂的历史场景。当时大牧首尼康开始推行改革,女贵族费多西娅·莫罗佐娃是旧礼仪派的忠实信徒,坚决不放弃自己的信念,因此被逮捕并被流放修道院。画家描绘的是女贵族坐在雪橇上被押往流放地的场景。坚信没有人民就没有历史的苏里科夫在画中也添加了普通民众的形象。

图6-15 《女贵族莫罗佐娃》 俄国 苏里科夫 1884—1887年

29、30号厅是列宾厅。伊里亚·叶菲莫维奇·列宾是俄国19世纪后期到20世纪上半期最伟大的画家,他以其无比丰富的创作和卓越的表现技巧,把俄罗斯现实主义绘画艺术发展到高峰。《库尔斯克省的宗教行列》(见图6-16)是反映俄国现实生活的风俗题材作品。《库尔斯克省

的宗教行列》以人们在复活节去教堂祈祷的队列展开画面。从远处走来的人群俨然分成两队,右边是以圣像、彩灯为先导的富人的行列,画的左边是穷人的行列,人物屈指可数,但个性鲜明,极有代表性。

图 6-16 《库尔斯克省的宗教行列》 俄国 列宾 1880—1883 年

穆索尔斯基(1839—1881 年)是俄国作曲家,进步音乐团体"强力集团"的成员之一。《穆索尔斯基肖像》是列宾在医院里,在作曲家逝世的几天前为之而作的肖像(见图 6-17)。面部表情的刻画最为感人。列宾塑造的作曲家形象,使我们可以感到人物的呼吸、思索和生命的跃动。

36 号厅是 1880—1890 年代现实主义厅。37 号厅是伊萨克·伊里奇·列维坦厅。列维坦是俄国著名风景画家,一生创作风景画和肖像画千余件。《索科尔尼克的秋日》(见图 6-18)是列维坦的唯一一幅画有人物的风景画,这正是尼古拉·契诃夫所描写过的那幅作品。从此以后,在列维坦的画面上再也没出现过任何人物,取而代之的只有树林、牧场、雾霭中的春风和俄国的破旧小木房。

图 6-17 《穆索尔斯基肖像》 俄国 列宾 1881 年

图 6-18 《索科尔尼克的秋日》 俄国 列维坦 1879 年

列维坦被誉为"俄罗斯大自然的歌手"。一年中他最爱画春、夏、秋三个季节的景色,冬的严寒使他痛苦难耐。在《三月》(见图6-19)一画中,跳动着他生命的活力和创作的激情。画面上描绘的是阳春三月,春光明媚,冬雪在阳光照射下开始融化,树的枝叶已经透出绿色,预示着春的来临。

图6-19 《三月》 俄国 列维坦 1895年

路的题材在俄罗斯的文学、音乐、绘画中都有过描绘,弗拉基米尔的小路是一条沙皇流放政治犯人去西伯利亚服苦役的路,是俄罗斯人追求真理之途的象征。《通往弗拉基米尔的小路》(见图6-20)画面天空中的云层压得很低,浩瀚的大地茫茫无涯,兀自竖立的墓碑记录着往日的悲剧,伸向天际的粗陋的路包含着一种绝望。在这条漫长泥泞的路上,压着一条条车辙的凹痕。列维坦以忧郁的心情画下了阴霾的天空、孤独的墓碑,一位老者拄着拐杖在这条路上前行,通向远方。这幅作品超出了一般风景画的意义,象征着俄国革命的惨烈,使观众为之动容。只有在俄罗斯的原野上,道路才会是一部人生大书的浓缩和图像。

图6-20 《通往弗拉基米尔的小路》 俄国 列维坦

41、42号厅是瓦伦丁·阿历克塞诺维奇·谢罗夫厅。谢罗夫的作品主要体现在肖像画上,很注重表现人物的心理状态。《少女与桃子》(见图6-21,作于1887年)是瓦伦丁·谢罗夫在阿

布拉姆采沃庄园绘制的,画中女孩是庄园主人 11 岁的女儿薇拉。谢罗夫对人物、色彩、空间感的处理有自己独特的想法,女孩形象的塑造既有个性特征,又画得很概括。整个画面色彩明亮、变化微妙。

44 号厅是"艺术世界"与现代派厅。由谢·巴·佳吉列夫和阿·尼·别奴阿领导的艺术协会于 1898 年在圣彼得堡成立,并出版了《艺术世界》杂志,组织了多次画展。谢列勃良科娃是位女油画家、版画家。谢列勃良科娃的风俗画描写农村富有诗意的情节,肖像画以儿童、少年和自画像为主。她继承了 19 世纪前半期艺术的抒情传统,画面和谐、优美。她曾给自己画过数张肖像,其中《梳妆·自画像》(见图 6-22)是最动人的一幅。自画像的构图不同一般,双手的动态和身体的转势,使人物的面部自然地与观众视线交汇在一起。

图 6-21 《少女与桃子》 俄国 谢罗夫 1887 年

图 6-22 《梳妆·自画像》 俄国 谢列勃良科娃 1909 年

45 号厅是维克多·鲍里索夫-穆萨托夫厅。穆萨托夫是 19 世纪末到 20 世纪初俄国兴起的现代艺术思潮"艺术世界"派的代表画家之一。46、48 号厅是"蓝玫瑰"厅,该画派强调蓝色在油画创作中的重要性,主张大胆使用蓝色,对后世油画家的影响深远。47 号厅是尼古拉·康斯坦丁诺维奇·列里赫厅。列里赫是著名的俄罗斯艺术家、哲学家、东方学家、作家。56~62 号厅是古老俄罗斯艺术厅。画廊保存了世界上最好的古俄罗斯艺术收藏品。展品中包括大约 200 件绘画和雕塑。

安德烈·鲁布廖夫的《三位一体》(见图 6-23)完成于 1411 年,取材于《圣经·创世纪》十八章中关于神化作三位青年,到先知亚伯拉罕的家,预言其子艾萨克的诞生,亚伯拉罕招待他们吃饭的故事。三位天使的表情和动作各不相同,然而柔和平滑的线条将他们和谐地统一成一个整体。该画此前存放在谢镇的圣三一修道院,革命后被纳为特列恰科夫画廊的藏品。

除以上提及的画作外,还有更多优秀的藏品被收藏于旧馆与新馆中。

柯罗温和格拉巴利是俄国印象派的代表性画家。20 世纪初,格拉巴利即以风景画家和文艺

评论家闻名。他的油画风景可以看到法国印象主义的影响。他是"艺术世界"团体中相当活跃的人物。《三月雪》(见图 6-24)描写初春的莫斯科郊区农村,年轻的农妇肩挑水桶走在雪地上。画面调子很亮,闪烁着太阳的光辉。画家用坚实的、凹凸不平的色块,组成了空间感很强的画面。前景雪地呈冷色调,远景则呈暖色调;雪地上映出的蓝色树影,与远景里红色房顶、黄色墙面的色彩关系处理得非常和谐。《菊花》(见图 6-25)是格拉巴利的另一佳作。这一时期格拉巴利的创作深受印象派绘画影响,但他对印象派有独到的见解。他不是简单地表现光、色和空气的变化,而是通过这些变化表现他对现实生活的感受。

图 6-23 《三位一体》 俄国 鲁布廖夫 1411 年

图 6-24 《三月雪》 俄国 格拉巴利 1904 年

马什科夫,1881 年生于伏尔加河流域米哈伊洛夫斯克镇。他曾加入"艺术世界"和"红方块王子"等艺术社团,作品注重形体的塑造和物体的质感。马什科夫的创作范围很宽,既画静物画,也画风景画和肖像画。成名之后,马什科夫常用讽刺的手法来作肖像画,人物形象的处理非常概括。在《维诺格拉多娃肖像》(见图 6-26)一画中,民间艺术的影响明显可见,色彩具有装饰性。

图 6-25 《菊花》 俄国 格拉巴利 1905 年

图 6-26 《维诺格拉多娃肖像》 俄国 马什科夫 1909 年

彼得罗夫-沃德金是一位跨世纪、跨时代的画家。十月革命前先后参加过"艺术世界"和"四种艺术"社团,不断探索艺术的新形式。他既是油画家,也从事版画创作,还是一位写过不少回忆录式文学作品的作家。肖像作品在贡恰洛夫斯基的创作中占有重要地位。他的创作受后印象派、野兽派和立体派以及俄罗斯木版画和玩具艺术的影响,把外来艺术与本民族艺术熔于一炉,形成自己独具表现力的画风。《小提琴家》(见图6-27)是他的肖像画代表作品之一。从作品中可以看出他非常注重心理特征的描写,用极为丰富、厚重的色彩,画出了小提琴家全神贯注的神态。

康定斯基在美术史上被称为"抽象艺术之父",以作抽象表现绘画闻名。他的理论著作有《论艺术的精神》和《点、线、面》,成为抽象绘画的理论基础。《构图6号》(见图6-28,作于1913年)标志着康定斯基抽象绘画创作进入了成熟阶段。画中一切都失去了具体性,鲜艳、明丽的色块不再表达具体内容,流畅的线条也没有勾勒任何形体,它只是作者情绪的一种表露,是画家内在想象力的任意发挥。仔细揣摩,画中却蕴含着某种神秘之感。

图6-27 《小提琴家》 俄国 贡恰洛夫斯基 1918年

图6-28 《构图6号》 俄国 康定斯基 1913年

至上主义艺术奠基人卡西米尔·马列维奇是俄罗斯艺术史上最具争议的画家。马列维奇自幼与乌克兰和俄罗斯农村生活相联系,一生保留了对质朴的民间艺术的感情。《在割草场上》(见图6-29)一画,描写的是画家所熟悉的农村人的劳动生活。马列维奇以独特的造型手法处理人物形体,收割者是"概括的人",没有个性特征的描写。在他的作品中,民间艺术的稚拙感明显可见,同时也可看到立体派对他的艺术的影响。

三、结语

一个人,可以在世界上留下多少东西?这个问题从来没有一个明确的答案。但对于特列恰科夫来说,想在莫斯科商业俱乐部买画的沙皇亚历山大三世或许很有发言权,他曾说过:"这里所有的好画都卖给了莫斯科的那个商人,我这个可怜的圣彼得堡人怎么办呢?"

图 6-29 《在割草场上》 俄国 马列维奇 1928 年

坐落于莫斯科湖畔的国立特列恰科夫画廊,曾是创立于 1856 年的特列恰科夫的私人博物馆,在 1892 年,特列恰科夫将他与弟弟谢尔盖共同收藏的 2000 余件艺术品捐赠给了莫斯科市。1918 年 6 月 3 日,这座博物馆成为国家博物馆,并在随后百余年间的不断扩建和藏品扩充中成为俄罗斯最大的美术作品博物馆之一。如今,博物馆的藏品已经超过了 19 万件,其中绝大部分是俄罗斯艺术家的杰作。这毫无疑问是举世瞩目的成就。

如今,虽然特列恰科夫本人已经长眠不醒,但每当我们走进这座由他打下坚实地基的画廊时,我们便能再清晰不过地感受到,一个人到底可以给这个世界留下什么,对于他来说,这个答案是:永恒的精神财富。

第七章　法国篇——奥赛博物馆

一、法国奥赛博物馆的历史由来与概况

奥赛博物馆(见图7-1)是一家国立博物馆,位于塞纳河左岸,与卢浮宫和杜伊勒里花园隔河相望。博物馆的馆址原是由建筑师维克多·拉卢(Victor Laloux)为1900年万国博览会设计修建的火车站,馆内主要陈列1848年至1914年间创作的西方艺术作品,包括绘画、雕塑、装饰品、摄影作品、建筑设计图在内的精彩藏品,显示出一个现实主义、印象主义、象征主义、分离主义、画意摄影主义等流派大师辈出的时代所具有的令人难以置信的艺术创造力。奥赛博物馆是由废弃多年不用的奥赛火车站改建而成,1986年底建成开馆。改建后的博物馆长140米、宽40米、高32米,馆顶使用了3.5万平方米的玻璃天棚。博物馆实用面积5.7万多平方米,拥有展厅、陈列室共80多个,展览面积4.7万平方米,其中长期展厅1.6万平方米。

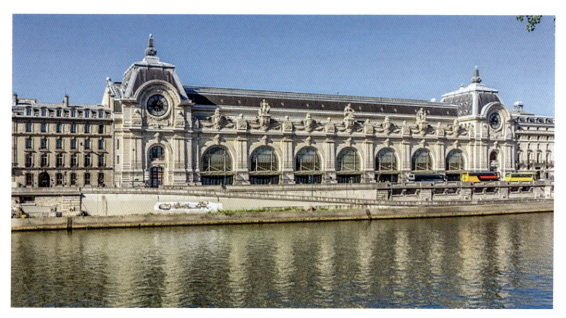

图7-1　奥赛博物馆外观

1900年,巴黎迎来了史上第五次万国博览会。建筑师维克多·拉卢负责在塞纳河左岸的一块属于奥尔良铁路公司的地块上设计一座新火车站,并配有一座豪华酒店。为了能够使新建筑

恰如其分地融入整个街区的都市优雅氛围，火车站的钢铁结构完全被石灰岩外表掩盖了起来。工程始于1898年，进展迅速，只花费了两年，奥赛火车站及酒店即于1900年7月14日在巴黎万国博览会开幕之际向公众开放。

奥赛博物馆陈列1848年至1914年间西方的艺术作品，是世界上收藏印象派画作最多的地方，恰恰衔接卢浮宫的古代艺术（从公元前到19世纪）与现代艺术，而现代艺术则需要到蓬皮杜艺术中心观览。这里最早是为1900年万国博览会设计修建的火车站，巴黎铁塔等也是为庆祝博览会修建。1986年改成博物馆，是一座非常通透的、光线自然的博物馆（见图7-2、图7-3）。法国的建筑师被称为修建古建筑的艺术专家，他们善于以旧修旧，在最大限度地保留原始模样的基础上再发挥创作。

图7-2　奥赛博物馆内部图之一

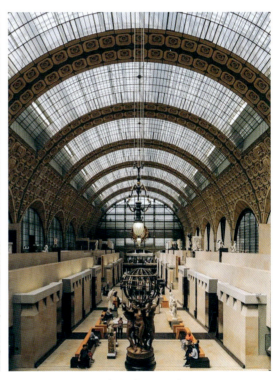
图7-3　奥赛博物馆内部图之二

二、法国奥赛博物馆的馆藏分布及代表作品赏析

奥赛博物馆外部线路图如图7-4所示。奥赛博物馆分为三层——底层（见图7-5）、中层（见图7-6）、上层（见图7-7）。底层最吸引人的就是那壮观的雕塑群，除了大卫依旧矗立在佛罗伦萨，思想者还是坐在罗丹艺术馆的广场上。这里从罗马时期到当代的雕塑作品远远超过了卢浮宫。来看看这个前身是火车站的博物馆，两百多年前，巴黎人在这里为拿破仑将军的军队壮行。当年的挂钟，透露着洛可可式的风格，典雅华贵，也就是这种洛可可式的风格从路易十五之后席卷整个欧洲平原。

图 7-4　奥赛博物馆外部线路图

图 7-5　奥赛博物馆底层（0 层）

图 7-6　奥赛博物馆中层（2 层）

图 7-7 奥赛博物馆上层（5 层）

参观路线：

目前奥赛博物馆共有 5 层 80 余间展厅、陈列馆，分 3 层对公众开放。这 3 层楼按照年代顺序井然有序地展示着馆藏珍品。最理想的参观路径为上层→中层→底层，是从上至下的。先从 2 楼坐扶手梯上 5 楼，凡·高、莫奈、雷诺阿、马奈、高更、塞尚、德加等人的名画都在这一层。5 楼参观完了，再去 2 楼，这里主要是一些雕塑和家具。然后下到 0 楼，中间摆放了很多雕像作品，两边则是绘画作品。

《草地上的午餐》（见图 7-8），是法国写实派与印象派画家爱德华·马奈创作于 1863 年的一幅布面油画。画上拉斐尔的女神和乔尔乔内的仙女成了女模特儿，其中一个裸体，另一个半穿着衣服。她们和两个衣冠楚楚但显然又"放荡不羁"的波西米亚艺术家在树林中消遣娱乐。此画把人物置于同一类树木茂盛的背景中，中心展开了一个有限的深度，中间不远地方的那个弯腰的女子，成为与前景中的三个人物组成的古典式三角形构图的顶点。马奈将赤身的女子和两个衣冠楚楚的男子安排在一起，并置于巴黎最普通、最常见的场景——草地午餐之中。这一反常态的表达方式是对当时古典绘画常见的教化和情感主题的讥讽与挑战。整个画面清新、淡雅，把一次草地午餐描绘得愉快、闲适、随意、自然。运用了强烈的色彩和明快的平涂色彩，从而彻底突破了传统的厚涂法，使画面变成了二度平面。采用了稳定的三角形，画面中间的三位人物与远处的女子及更远处的森林深处等，都可以构成纵深的三角形。技巧方面，古典主义绘画讲究透视、空间，观者在欣赏一幅古典绘画时，通常能感受到画面所营造出的景深感。

《亚嘉杜的罂粟花田》（见图 7-9）是法国著名画家克劳德·莫奈创作的油画作品。该油画描绘了位于亚嘉杜的一个罂粟花田中的美丽景色。油画中，莫奈淡化了画面的具体轮廓，并以鲜艳的色彩描绘了到处飞扬的罂粟花瓣，而前景中大量的描绘则反映了画家着重想突出视觉画面，这是一种抽象画法的表现。油画中，前景的一对母子和背景的另一对母子只是画家用以构图的方法，以期达到一个斜线对称的效果。油画前景中阳光下年轻的母亲和她的孩子可能就是画家的妻子卡米尔和他们的孩子珍。油画中的人物，是自然景色的点缀，为了与花的色调相近，人物仅

露出头部与部分的身体。充足的阳光沐浴在山坡上,使得花朵显得更加光彩夺目,这种大自然的描绘是莫奈在革新的绘画创意中所注重的题材。

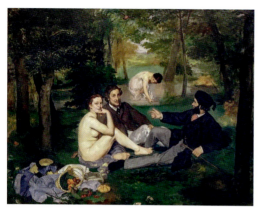

图7-8 《草地上的午餐》 法国 爱德华·马奈 1863年

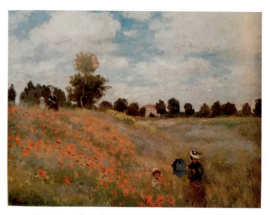

图7-9 《亚嘉杜的罂粟花田》 法国 奥斯卡·克劳德·莫奈 1873年

莫奈的巨幅"睡莲"系列作品共有181幅,是他一生中最辉煌灿烂的"宏伟史诗"。《蓝色睡莲》如图7-10所示,群青、湖蓝的水面上,睡莲的红花白蕊简洁、飘逸,而画面中央的白睡莲被周围池水渲染出了淡淡的蓝色效果,蓝色系色彩的明度变化勾画出水面轻微的波动;画面上的蓝、白、红等色彩得以充分体现,给人以强烈的视觉印象。这幅作品用率意的方法,以超出写实的严谨,体现出一种精神自由状态中的梦幻感;构思奇特的画面、灵动的笔触,都显得美妙无比。莫奈晚年沉醉于"睡莲"系列的创作,这也成为他最广为人知的系列作品。在这幅作品中,整个画面被水面占据,反映出在不断变化的光线之下水面的状态,除了水上漂浮的睡莲之外,还能看到水中所倒映出的周围树木的光影,画面并没有直接表现水被风吹起的流动感,而是运用笔触和色彩的不断变化,引导观众自己来感受水的运动效果,画面看似平淡却充满各种物质,传达出一个瞬间的印象。

《红磨坊的舞会》(见图7-11)是法国画家奥古斯特·雷诺阿1876年所创作的一幅油画,现藏于法国巴黎奥赛博物馆。该画描绘出众多的人物:长凳上的小姑娘,和男士跳舞的年轻女子,注视着年轻美貌的女子的小伙子,叼着烟斗吸烟的男士,和一位背靠在树上的女士搭讪的黄帽子的男士。他们的背后是正在热烈跳舞的人群。该画作光与影、明与暗和谐组合,构成摇曳多姿的画面,是一幅洋溢着欢乐、愉快的时代精神的印象派画作,描绘了一个缥缈的梦幻般的仙境。雷诺阿试图以素描的手法记录下复杂的场景——不求素描的真实可信,只注重表现光、色氛围的真实,从而使观者从纷繁的画面中感受到真实可信的生活气息。舞厅上面的吊灯在日光的照射下熠熠生辉,与人群衣服上的色泽交相呼应。画面上明亮的吊灯、黄色的帽子、亮丽的衣裙与黑色的衣服、围栏形成色彩的鲜明对比。

《罗纳河上的星空》(见图7-12)是荷兰后印象派画家文森特·凡·高创作的一幅油画。这幅作品是凡·高继《夜空》后再次尝试夜景之作。画中天空的星光与岸边灯光的倒影,互相呼应,夜晚的星星被它们自己的光晕环绕成圆形,画面通过暖色光线的强弱和间隔排列,表现星星的远

近位置。这种处理光线的方式,反映了凡·高独特的视觉美学。运用冷色迷人的深蓝短线铺满整个夜空,强而有力的笔触表达出夜的深沉神秘与无法预测,而点缀其上的微明星子,与倒映在河面上的瓦斯灯影相互辉映,深蓝与亮黄的强烈对比让作品表达出画家内心澎湃的感动。略带稚拙地描绘平静河面上的灯影,是凡·高内心急于分享与寂寞的率直表现。在该画中,天空的星光与岸边灯光的倒影,互相呼应。

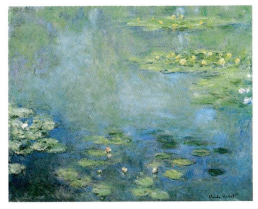

图 7-10 《蓝色睡莲》 法国 奥斯卡·克劳德·莫奈 1906 年

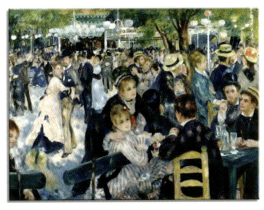

图 7-11 《红磨坊的舞会》 法国 皮埃尔·奥古斯特·雷诺阿 1876 年

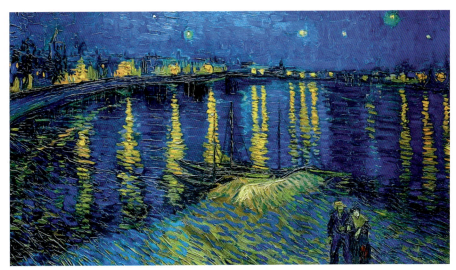

图 7-12 《罗纳河上的星空》 荷兰 文森特·凡·高 1888 年

《沙滩上的塔希提女人》(见图 7-13)是高更的一幅画作,属于后印象主义画风,也可称之为表现主义。整幅画作以"色块"方式构图,呈现出几何结构的空间感,已经没有了传统的透视效果。19 世纪 90 年代,高更厌烦了巴黎的文明生活,憧憬原始的部落生活,于是远渡至大洋洲的塔希提岛,展开人生的另一段旅程。高更对塔希提岛的喜爱,是因为那里气候温和、土地丰腴,又有许多亲切无邪的土著妇女,该地的美与神秘令他深深着迷,他非但舍不得离开,还要深入去探寻那片原始、未开发的纯真。塔希提岛对高更而言,是梦寐以求的桃花源,也是创作灵感的泉源。这幅油画作品充满了古典的沉静气质、当地女性的纯真以及自然之美,塔希提岛的生活步调悠

闲,两个女子在海边静坐,可能是姐妹俩相约聊天,姿态随性,一点都不拘谨,只在面对捕捉这一刻的画家的注视时,出现一点点羞怯,对塔希提岛女性的喜爱与观察,让高更将这种神态描绘得活灵活现。

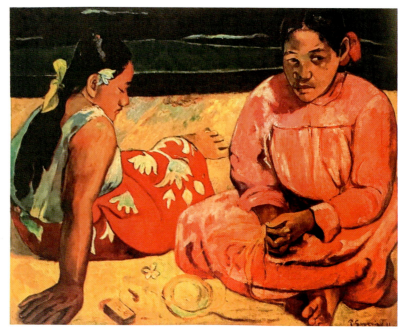

图 7-13　《沙滩上的塔希提女人》　法国　保罗·高更　1892 年

这幅《苹果与柳橙》(见图 7-14)是塞尚的作品。塞尚对他的出生地普罗旺斯省深深着迷,终其一生都在力求创造一个摆脱一切影响的永恒作品,热切找寻自然界中绝对永恒的事物。

他早期的作品是用画刀在厚重的颜料中用力地涂砌,带有狂烈笔法的痕迹,显示他对杰利柯或杜米埃等富于戏剧性之表达手法的仰慕。受毕沙罗的影响,塞尚绘画风格渐趋明亮,并采用更细碎、颤动的笔触。他那时的风景画,如《缢死者之屋》,以粗糙不平及结构严密的笔法处理,具有他特有的浓稠与严密。他独自面对主题,重复不同角度的习作。他的风景、人物或是静物,都是以十分严谨的方式建构,以颜色带来的各种变化,强迫暗示景深与立体感。因此,他摆脱了印象派经验的束缚,倾向于主题的整体控制,而无视于透视法和古典绘画的法则。他所掌握的自由在其水果静物画中特别明显:线条歪斜、形体倾斜或挺直、轮廓简练。

对现代都市生活情境的描绘,则继承了文学中常出现的"巴黎风情画"主题的传统,这与莫奈的大教堂系列截然有别。路斯较早画的《卢昂大教堂》和于 1898 年绘制的《吉索尔》都明显地受到柯洛的大教堂系列的影响。但是在《圣米歇尔河堤与巴黎圣母院》(见图 7-15)中,路斯已摆脱了前述的影响,转而较倾向于 18 世纪描绘生动优美的都市景致的传统画风。本画作中,路斯仔细观察形形色色的路人和巴黎街头的小贩,画中的景深之构图方式则和毕沙罗 1901 年的《迪耶普的圣雅克教堂》中所表现的都市视野相似。在这幅画以及同属此系列的其他作品中,路斯皆运用分光技法。然而 1897 年以后,路斯已几乎放弃使用此技法。

图7-14 《苹果与柳橙》 法国 保罗·塞尚 1899年

图7-15 《圣米歇尔河堤与巴黎圣母院》
法国 马克西米亚·路斯 1890—1915年

西涅克的《阿维格纳教堂》如图7-16所示。西涅克以"分割"作画,他注重最纯色素的视觉调和,包括棱镜的全部色彩及其全部色调。一种颜色向另一种颜色渐变,会形成一系列的中间色,而其中某种中间色是通过一连串色调形成的。比如画中的水面的蓝色过渡到倒影的红色,是由紫和绿的中间色穿插在其中。西涅克的作品总是力图最大限度地表现出光、色彩以及和谐。

图7-16 《阿维格纳教堂》 法国 保罗·西涅克 1885—1887年

西涅克对修拉画面的和谐情调、装饰风格及对光色的有条理的分析表现很欣赏,但他看出了修拉在色彩上较灰浊的弱点,是他首先引导修拉注意印象派的色彩,追求色彩的透明、纯净,放弃浊色。西涅克与修拉相识之后,经常在一起切磋技艺,修拉采用了西涅克的点彩画法,而西涅克则学习修拉的构图理论,他们的努力使新印象主义艺术日趋完善、成熟。

《拾穗者》(见图 7-17)是法国画家米勒创作的布面油画,该画描绘了农村秋季收获后,人们从地里捡拾剩余麦穗的情景。该画人物形象创得真实生动,笔法简洁,色调明快柔和,凝聚着米勒对农民生活的深刻感受,是现实主义艺术风格的典型代表作。米勒描写的"拾麦"这种行为在以前的法国是经常可以见到的。麦田的主人,在收割的季节允许一些儿童和妇女到田野里拾取麦穗。米勒用这样一个寻常的拾穗动作表现了广大劳动人民的困苦和农民生活的艰辛。虽然从某方面来讲,允许贫苦人民在田间捡拾麦穗体现了"粒粒皆辛苦"和对贫苦人民的同情,但是从另一角度来看,拾穗这种行为又恰当地体现了农民生活的疾苦。画面中她们没有愤怒,没有埋怨,只有虔诚地捡麦穗,这种虔诚好似无声的呐喊,震撼着统治阶级。三个农妇在烈日下捡拾麦穗辛勤劳作的画面,使富饶的农村丰收景象与农民的辛酸劳动形成了对比,真实地表现了农民生活的艰辛,深刻揭示了背后的阶级矛盾。

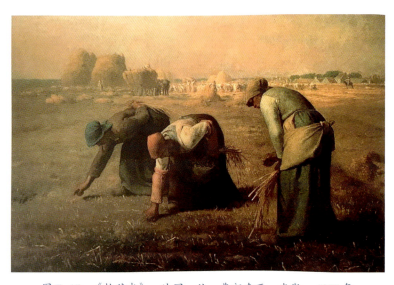

图 7-17 《拾穗者》 法国 让·弗朗索瓦·米勒 1857 年

《晚钟》(见图 7-18)是法国画家米勒创作完成的布面油画作品,整个画面安静而庄重,人物形象朴实、容忍、宽厚、善良。作品中所蕴含的庄严和崇高深深地打动了世人的心。《晚钟》标志着米勒的艺术生涯达到了巅峰。米勒的《晚钟》与他的《拾穗者》《播种者》被世人称为不朽的三大作品。《晚钟》画作描绘了一对农民夫妇在暮色中聆听远处教堂钟声时虔诚祈祷的情景。画面上,夕阳西下,劳动了一整天的一对农民夫妻,听到远方教堂钟响时,停止了手中的劳作,双手紧抱在胸前,俯首默默祈祷。他们感谢上帝赐予他们一天劳动的恩惠,并祈求保佑。这幅画所表现的不单是对命运的谦恭和柔顺,更重要的是使人们缅怀在那大地上辛勤劳动、流尽血汗以养育众生的农民祖先。它告诫世人不要忘记大地母亲,不要忘记根本。

贝纳活跃于 19 世纪末期的巴黎,在那里他见识过后期印象主义的画作,他的很多人物画创作深受高更的影响,带有强烈的象征主义倾向。《陶罐与苹果》(见图 7-19)这幅古朴优美的静物画,他综合了这个时期许多大师的营养并融入了自己的成熟风格。首先他弱化了物体明暗关系和体积感,弱化了投影在画面中的作用,弱化了传统的透视法,强调二维的平面感;用黑线强化边

缘线以加强物体的造型感,整个画面被压缩成为浮雕,这种方法似乎把我们带入更率真、更远古的传统之中,甚至与中世纪的玻璃彩绘相近似。画面的色彩非常优美,冷绿、冷黄的色调是画面的主导,而陶罐与苹果的暖色与主色调之间既产生对比又非常和谐,呈现出一种弱对比关系,这种关系使得色与色之间咬得很紧。背景和桌面由冷黄到灰绿到灰蓝色的变化,都使用平面的处理方法,只在苹果和罐子表面使用黄、绿、红等对比色紧密并置,为画面的多样化起到了积极的作用。

图7-18 《晚钟》 法国 让·弗朗索瓦·米勒 1859年

图7-19 《陶罐与苹果》 法国 爱弥尔·贝纳 1887年

《收割者的报酬》(见图7-20)是法国画家莱昂·奥古斯丁·莱尔米特创作的油画,这幅作品表现的是农民在收割完后向地主领取工钱的情景。整个画面一共安排了六个人物形象——一个怀抱小孩的妇女和五个男人形象,在这六个形象中,位于画面中心的是一个妇女和两个男人,两个男人中一个正在数着手中的钱币,另一个则坐在长条石上,整个画面安排得错落有致、耐人寻味。整个画面中的六个人物只有一个面向观众且刻画得十分细腻,是一位年近花甲的男性老人,老人手挂着一把收割用的镰刀,身心疲惫地目视着远方,等待着地主发放工钱,表情落寞。其他人物则大多是对身体和服饰的刻画,没有太多的表情描绘,尤其是其中的三位男性,则描绘成低头、侧面的视觉效果。

《垛草》(见图7-21)描绘的是画家勒帕热自己家乡农村的情景。画中描绘的正是现实生活中的一幕:一个年轻的农村姑娘,垛完草之后,累得筋疲力尽,坐在草地上,两眼茫然地望着远方;身后一个男子则躺在草地上,酣然入睡。远处是辽阔富饶的法兰西田野,与不胜重负的姑娘形成鲜明对比。勒帕热传承了学院派的写实技巧和现实主义重客观、重典型的主题表现,也汲取了巴比松画派重自然、重写生的绘画理念,显露出他平实、质朴的审美情趣。但勒帕热没有固守学院派的桎梏,在乡土绘画题材上进行了大胆的探索,他摒弃了传统风景画中空气透视的绘画原则,把人物置于空气清新的大自然中来描绘,使人物形象的轮廓更加清晰,画中充满生活气息和人文精神,绘画语言朴素,表现手法严谨而写真。

图 7-20　《收割者的报酬》　法国　莱昂·奥古斯丁·莱尔米特　1882 年

图 7-21　《垛草》　法国　巴斯蒂昂-勒帕热　1878 年

《收马铃薯》(见图 7-22)描绘的是两个法国农妇在田中收获土豆的场景,主次分明,空间纵深。勒帕热的作品并不多,多以描绘法国农村场景为主题,关注同情底层劳动人民,和米勒一样都是伟大的现实主义画家。两人的描绘方式和表达效果还是有差异的。米勒的写实更注重整体性,勒帕热的描绘注重细节的写实、丝丝入扣的写实。

勒帕热对农民的生活和形象有着深刻的认识和体验,他那敏锐的感觉和细微的观察,把握住了人物的动作表情,揭示了人物的个性和心理。画中一位农妇正躬腰收获土豆,广阔的土地与远处的地平线显得富于田园乡土气息。画面并不复杂,却被画家处理得极富抒情意味。空间深远辽阔,空气清新,土地肥沃,收获者洋溢着满足的喜悦。

《思想者》(见图 7-23)是法国雕塑家奥古斯特·罗丹创作的雕塑,该模型在罗丹的指导下有

多个雕塑,青铜放大像高度为198厘米;1880年制作的石膏模型高度为68.5厘米。《思想者》塑造了一个强有力的劳动男子沉浸在极度痛苦中的姿态。这件作品将深刻的精神内涵与完整的人物塑造融于一体,体现了罗丹雕塑艺术的基本特征。作品形象包含着静和动两个对立的因素,静中的沉思是暂时的,而强壮体魄中孕育着无穷精力的动是绝对的。思想者静坐着,但他的神情和姿势却给人不稳定的动感,似乎即将行动。他有着改造世界的双手,他体内蕴含着无穷的能量,等待着喷薄而出。

图7-22 《收马铃薯》 法国 巴斯蒂昂-勒帕热 1875—1876年

图7-23 《思想者》 法国 奥古斯特·罗丹 1880—1881年

三、结语

奥赛博物馆被誉为"欧洲最美的博物馆"。它是由废弃的火车站改建而成,建筑师维克多·拉卢的设计大胆而丰富地保留了原有的建筑结构,又在其基础上有所发挥。结构精美、造型独特的博物馆风格古朴而又典雅,与对岸卢浮宫和杜伊勒里花园的高雅格调相互映衬,成为塞纳河畔独一无二的风景。

由于电力机车牵引加长的列车与市中心短促的月台的矛盾,奥赛火车站在1939年关闭后迁往市郊,原址一直作为历史建筑得到保护。1977年,法国德斯坦总统决定实施蓬皮杜总统提出的将旧火车站改造为博物馆的方案。到1986年奥赛博物馆改建完成,出席开业庆典的则是另一位钟爱文化艺术的人物——密特朗总统——正是他决定聘请中国的建筑大师贝聿铭先生设计了卢浮宫博物馆的金字塔入口。到如今,巴黎的国立博物馆形成了卢浮宫博物馆、奥赛博物馆、蓬皮杜艺术中心的分年代、衔接有序的基本格局。

奥赛博物馆的收藏博大精深——从公元1848年至1914年间西方的艺术作品,这是艺术史上最富有生命力的一段时期,从现实主义到印象派和后印象派,奥赛博物馆是世界上收藏印象派

艺术作品最多的场所。它共收藏近代艺术作品4700多件，内容涵盖绘画、雕塑、家具、手工艺品、建筑、摄影等几乎所有的艺术范畴。其中，最负盛名的是19世纪下半叶精美的艺术收藏品，共拥有油画作品约2300幅、雕塑1500件、250幅粉画、1100件手工艺品、1.5万件图版，此外还有大量建筑模型、都市发展规划草图、书籍和图案设计等各类艺术精品和资料。奥赛博物馆填补了法国文化艺术发展史上古代艺术与现代艺术之间的空白，成为连接古代艺术殿堂卢浮宫和现代艺术殿堂蓬皮杜艺术中心的完美的中间过渡。奥赛博物馆成立至今只有三十余年，从成立的年份来说奥赛博物馆并不算是历史悠久的博物馆，但其背后所蕴含的历史、所拥有的艺术价值却非常重大。

第八章　意大利篇——乌菲齐美术馆

一、意大利乌菲齐美术馆的历史沿革和艺术概况

乌菲齐美术馆(见图 8-1)是全球接待游客数量最大的美术馆之一,它独具匠心的设计和构思为广大观众提供了一个全面系统的艺术平台。乌菲齐美术馆外,第一层的每根柱子上都有一座文艺复兴时期的名人塑像,总共 28 座。他们都是文艺复兴时期的著名艺术家、思想家、理论家、科学家、领袖英雄等,包括佛罗伦萨的"国父"科西莫一世(Cosimo Ⅰ de' Medici,1519—1574 年),伟大的雕塑家多纳泰罗,文艺复兴时期杰出雕塑家、画家、建筑师米开朗基罗(Michelangelo Buonarroti,1475—1564 年),杰出画家达·芬奇(Leonardo da Vinci,1452—1519 年),雕刻家和建筑师乔托(Giotto di Bondone,1266—1337 年),雕塑家本韦努托·切利尼(Benvenuto Cellini,1500—1571 年),杰出的诗人但丁(Dante Alighieri,1265—1321 年),科学巨匠伽利略(Galileo Galilei,1564—1642 年),雕塑家尼古拉·皮萨诺(Nicola Pisano,约 1220—1278/1284 年),建筑师阿尔伯蒂(Leon Battista Alberti,1404—1472 年),学者、诗人弗朗西斯科·彼特拉克(Francesco Petrarca,1304—1374 年),等等。这些名人雕像雕工细腻,精美传神,栩栩如生。

图 8-1　乌菲齐美术馆

"乌菲齐(Uffizi)"一词即意大利文"办公室、办公机关、国家机构"的意思。1560 年,美第奇家族的科西莫一世决定建造一座新的宫殿,作为佛罗伦萨城市行政人员和法官的工作地点。著名建筑艺术家乔尔乔·瓦萨里(Giorgio Vasari,1511—1574 年)被授予这项庞大的任务,他创新性地设计了带有多立克柱门廊的 U 形建筑。他有一句妙语描述这座建筑:"我要让它凌驾于河

上,好似飘在空中。"他用走廊的方式将这座大楼与皮蒂宫殿和新美第奇公寓连接在一起,最后通向老桥和大教堂,穿出来后直接到波波利花园。在这经典的设计下,古老的石桥、寂静的河流、奢华的宫殿以及壮观的走廊顿时融为一体。瓦萨里巧妙地用一条高架走廊将其联系在一起,成为当时宫廷专用走廊。在瓦萨里和科西莫一世去世之后的1574年,美第奇家族的弗朗西斯科一世(Francesco Ⅰ de' Medici,1541—1587年)将工程委托给了伯纳德·伯恩塔兰提(Bernardo Buontalenti,1531—1608年),伯恩塔兰提成为新晋总建筑师,使这座宫殿的建设得以延续,直到1581年,美第奇家族收藏的艺术品对外开放。1737年,安娜·玛丽亚·路易萨·德·美第奇(Anna Maria Luisa de' Medici,1667—1743年)签订了一个协议,将全部艺术遗产转交出来,说明了她的意愿:"一切都留给国家,为了公众利益和吸引外国人的好奇心,不得将任何物品拿走和带出都城与大公国。"出于王朝政治缘故或是转让所有权的原因,她的这种方式避免了乌菲齐美术馆收藏品的流失,将美第奇家族世代传承下来的珍贵艺术品作为城市公共收藏保存下来,以保护佛罗伦萨为世界的艺术和文明发展所做出的卓越贡献。1765年美术馆正式对外开放,20世纪初,建立了版画、素描馆,各类专室纷纷建立。

二、乌菲齐美术馆的馆藏分布及代表作品赏析

乌菲齐美术馆呈U形平面结构,"U"的两翼充满了美第奇家族不同种类的藏宝室,现在成为我们在美术馆里看到的绘画图解展厅和其他的一些大小展厅。美术馆在其他方面也有很多讲究,走廊(见图8-2)里的装饰品则是古雕像以及天花板上的湿壁画。这座雄伟的美术馆共有46个画室和3条走廊,分为3层,收藏着约10万件名画、雕塑、陶瓷等,共同组合成为一个规模庞大、独一无二的世界艺术文化遗产宝库,使得如今的乌菲齐在绘画类藏品的美术馆中有着无可匹敌的地位,从古至今该馆的素描和印刷作品展厅享有"素描第一"之称。

图8-2 乌菲齐美术馆东走廊

参观路线:

参观行程(见图8-3)始于通往第3层的阶梯,从这一层开始,就正式走进了这座庞大的美术收藏馆的心脏地带。从这里开始,所有的房间均按照时间顺序,将馆内数量众多的收藏向观众

们呈现出来,按经典常规路线进行参观要用两小时以上。乌菲齐美术馆的第 2 层(见图 8-4)展览的是美第奇家族收藏的 16 世纪和 17 世纪的人物肖像作品,其中包括赫赫有名的大师伦勃朗(Rembrandt Harmenszoon van Rijn,1606—1669 年)、卡拉瓦乔(Michelangelo Merisi da Caravaggio,1571—1610 年)和提香(Tiziano Vecelli,约 1488/1490—1576 年)等的作品。第 3 层(见图 8-5)的展馆较多,最令人瞠目结舌的地方还要属讲坛展厅(见图 8-6),它不但具有象征意义,而且也是一个开阔并且洋溢着艺术气氛的大型空间,人们称之为美术馆的皇冠。这里的布置是美第奇家族弗朗西斯科的一个坚定的又极具抒情方式的艺术梦想。置身于讲坛展厅,如同回到了 1580 年代,这里的空间和作品,所有的一切都表明着人类文明的复杂性。它的设计从顶部开始,八角形圆顶棚的设计是对天堂氛围的向往,整个穹顶由东方海域运来的 6000 多枚贝壳所装饰,同时也表明对水体的向往。墙面是由华丽的深红色天鹅绒装饰,使展厅中的大理石雕塑与油画作品变得更加璀璨夺目。这个房间象征了宇宙及其元素:天窗灯笼式屋顶和风向玫瑰图代表了空气;贝壳代表水;红色的墙代表火;大理石和地板硬石象征土地。

图 8-3　乌菲齐美术馆参观行程图

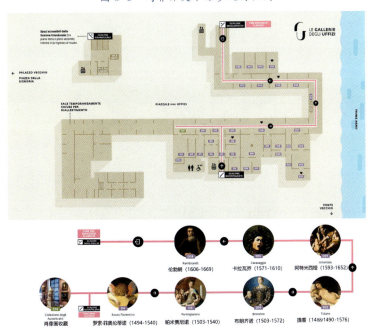

图 8-4　乌菲齐美术馆 2 层平面图

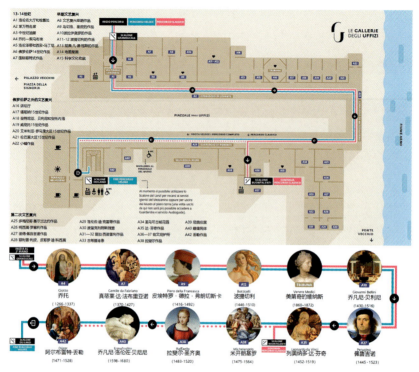

图 8-5　乌菲齐美术馆 3 层平面图

乌菲齐美术馆第 3 层的展厅可以大致分为四类：13—14 世纪的作品；早期文艺复兴时期的作品；佛罗伦萨之外的文艺复兴作品；第二次文艺复兴的作品。A4～A10 号展厅主要陈列的是中世纪和文艺复兴早期以及著名大师乔托、契马布埃(Giovanni Cimabue，1240—1302 年)、乌切洛(Paolo Uccello，1397—1475 年)、利皮(Fra Filippo Lippi，约 1406—1469 年)等艺术家的作品。

图 8-6　乌菲齐美术馆讲坛展厅

但丁在《神曲·炼狱篇》中写道："契马布埃相信自己统领了绘画的疆界，而现在是乔托受到

大家喝彩,这位前辈大师的声誉黯淡下来。"即便如此,契马布埃仍然是为意大利绘画打开新局面的第一人。他早年跟佛罗伦萨的拜占庭画师学艺,熟练掌握了拜占庭绘画的基本技能,并为不同城市的不同教堂绘制了多幅以圣母为主题的祭坛画。圣母崇拜是意大利文艺复兴艺术中的主流题材,最常见的是圣母怀抱婴孩耶稣的形象,这种人性化的宗教形象更适合拉近与观众之间的距离。随着教堂空间越来越大,供奉在上的圣母子祭坛画也越来越大。

《三位一体圣像》(见图8-7)这件大型木板蛋彩画作品原本的画框已经丢失,它曾经被摆放在圣·特里尼达教堂高达465厘米的主圣坛上,使得来到这里的每一个信徒都能清楚地看到它。画面构图布局及形象描绘仍承袭拜占庭风格,怀抱婴孩耶稣的圣母端坐图中,两旁有天使环绕,宝座下绘四位先知。但中世纪圣像画的僵直呆板已有所改变,圣母形象已较为生动柔和,加强了体态凸现的雕塑感,线条轻快有力,富于生气,宝座结构的表现也开始注意深远关系。画中圣母靛蓝色披风和朱红色长袍闪烁着点点金光,密集的衣纹褶皱显示出哥特式典型的线性特征。圣母坐在结构复杂的木质宝座上,虽然圣母子的造型相对扁平,但契马布埃对宝座的设计却试图营造更深层的空间感。但这种尝试似乎还不成功,最前方的四个先知所处的位置含糊不清,在视觉上有些混淆。但契马布埃首先对当时的绘画风格进行革新,既具有拜占庭绘画末期风格,又带有一些情味,对意大利文艺复兴时期的艺术,具有前奏的意义,因而被奉为标志文艺复兴艺术开始从中世纪旧艺术转化的先锋,对之后的艺术家乔托、杜乔有着重要的影响。

真蒂莱·达·法布里亚诺(Gentile da Fabriano,1370—1427年)的《三王朝拜》(见图8-8)是一幅精美的祭坛画,也被公认为"国际哥特式绘画的巅峰杰作"。画作是受佛罗伦萨当时非常富有的银行家和艺术赞助人帕拉·斯特罗奇委托,为佛罗伦萨圣三一大教堂中的斯特罗奇小礼拜堂创作的一幅祭坛画,将家庭成员描绘到画中,正是当时在贵族中所风靡的。法布里亚诺于1420年着手创作,三年后完成。

图8-7 《三位一体圣像》 木板蛋彩画 425 cm×243 cm 契马布埃 约1280—1290年 1919年收藏于乌菲齐美术馆

图8-8 《三王朝拜》 木板蛋彩画 300 cm×283 cm 真蒂莱·达·法布里亚诺 1423年 1919年收藏于乌菲齐美术馆

《三王朝拜》描绘了耶稣降生后东方三博士来朝拜的场面:伯利恒上空出现一颗奇亮的星星,三博士测知将有救世主降生,他们就携带礼物与众家人,朝着那颗闪亮星星的方向寻来,并在伯利恒找到刚生下的小耶稣。这种传统宗教题材在不同的画家手中有千差万别的构图,但万变不离其宗,总是有学识渊博的博士与小耶稣。在这幅作品中大量运用黄金和青金石颜料,描绘的人物形象是一种富足并稳重的姿态,对象是盛装的国王、朝臣、侍从以及牛马羊等动物,整个画中人物、动物、环境色彩丰富且金碧辉煌。画中已尝试透视的空间处理,呈现出近景、中景和远景,描绘中世纪骑士礼仪的豪华场面,借以美化和赞颂贵族对圣母子的虔诚感情。画家很善于运用颜色,细节丰富,具有镶嵌画特色。他使用了一种特殊的镀金装饰技巧,使得画面的局部有凸起的效果,贤士们的皇冠、服饰纹样和圣人们的光环都采用了这种手法。当光线照在这幅祭坛画上的时候,这些凸起的金饰所反射的璀璨光芒一定会产生令人惊叹不已的效果。画中的远处有不绝如缕的人马队伍,右边近景的大队人马已随三博士涌入画面中央;左边是参拜圣婴的场面。在两个场面之间,还画上了产婴的畜厩与牲畜。这一切是以极其细腻的描绘手法来展现的。此外,在祭坛画主画的下边,有三幅小画,构思也极丰富,描绘了福音书中记载的耶稣童年的场景,包括耶稣降生成人、圣家逃往埃及和奉献于圣殿。中央是《逃往埃及》(见图8-9),左面是《耶稣降生》,右面是《宫参》场面,并且都很注重平面透视的深度感。这整幅作品精美异常,体现了法布里亚诺最为高超的技法。它如此华丽、灿烂,却又细腻无比,令人赞叹不已。

图8-9 《三王朝拜》局部"逃往埃及"　木板蛋彩画　32 cm×110 cm　1423年　佛罗伦萨乌菲齐美术馆藏

在1477年,波提切利以诗人波利齐亚诺(Poliziano,1454—1494年)歌颂爱神维纳斯的长诗为主题,为美第奇家族新购置的别墅绘制了著名的《春》(见图8-10)。艺术家以自己的思想去解释古代神话中的形象,画面的情节是在一个优美雅静的树林里展开的,波提切利笔下的维纳斯是代表生命之源的女神。画面右上方是风神,他拥抱着春神,春神又拥着花神,被鲜花装点的花神向大地撒着鲜花。画面中间立着女神维纳斯,在她头顶处飞翔着手执爱情之箭的小爱神丘比特;维纳斯的右手边是三美神手拉手翩翩起舞,她们分别象征"华美""贞淑"和"欢悦",给人间带来生命的欢乐。画面的左下方是主神宙斯特使墨丘利,他有一双飞毛腿,手执伏着双蛇的和平之杖,他的手势所到,即刻驱散冬天的阴霾,春天降临大地,百花齐放,万木争荣。

这是一幅描绘大地回春、欢乐愉快的主题的画作,然而,画中人物的情态、画面并无欢乐之气

氛,像春天里吹来一阵西北风,笼罩着一层春寒和哀愁;若有所思的维纳斯,旁若无人,进入自己的内心世界;三美神的舞姿似乎是受命起舞,颇有逢场作戏的感觉,令观赏者不解。

图 8-10 《春》 木板蛋彩画 203 cm×314 cm 桑德罗·波提切利
大约 1482 年 1919 年收藏于乌菲齐美术馆

自文艺复兴开始,人文主义精神渗入文艺创作,画家往往借助于宗教神话题材和神的形象,寄托自己对社会、自然和人生的思想情感,传达自己的理想。在波提切利所塑造的艺术形象中,往往寓含着对现实的惶恐不安。波提切利的艺术成就集中体现在秀逸的风格、明丽灿烂的色彩、流畅轻灵的线条,以及细润而恬淡的诗意风格,这种风格影响了数代艺术家,至今仍散发着迷人的光辉。

《维纳斯的诞生》(见图 8-11)原是为美第奇家族的远房兄弟所创作的,原用于装饰别墅,波提切利从波利齐亚诺的一首长诗《吉奥斯特纳》中受到启迪,舍弃了原诗中一些喧闹的描写,把维纳斯女神安排在一个极幽静的地方。

图 8-11 《维纳斯的诞生》 帆布蛋彩画 172.5 cm×278.5 cm 桑德罗·波提切利
大约 1484 年 1815 年收藏于乌菲齐美术馆

此画通过对维纳斯伤感的神情和秀美的姿态的描绘,为我们展现了一个复杂、矛盾而又富有诗意美的形象。在清晨宁静的气氛中,从海洋中诞生的维纳斯站在漂浮于海面的贝壳上,左边是花神和风神在吹送着维纳斯,使贝壳徐徐漂向岸边;右边是森林女神手持用鲜花装饰的锦衣在迎接维纳斯。画中的维纳斯被艺术家以美的形态表现出来,在构图和用笔方面也体现了波提切利的独到之处。

画面上的风神、花神和森林女神的形象共同围成了一个半圆形的边框,维纳斯恰好居于画面的正中,整个画面显得统一而又圆满。作者采用各种对比(男人体与女人体、着衣与裸体、直立的树干与柔和的形体)显示了美的节奏和旋律。画中裸体的维纳斯既没有古典雕像固有的庄重与矫健,也缺乏文艺复兴美术的蓬勃朝气,然而她并不是那种萎靡不振的堕落形象。艺术家尽力强调了她的秀美与清纯,特别是那潇洒飘逸的金发和逾越自然的人体比例,更使画面透露出一种浪漫主义的情调。维纳斯的形象后被人们誉为文艺复兴精神的缩影。波提切利善于表现宗教题材,而且把世俗精神带进画面,用人文主义思想表现宗教意旨。同时,他又极注重运用写实技法,在人体结构和透视画法上都达到了很高的水平,是现实主义艺术道路的先驱者。

《圣家族》(见图8-12)是米开朗基罗16世纪最重要的一幅作品,也是唯一一幅保存于佛罗伦萨的作品,更是唯一一幅在可移动托架上的作品。这幅画是在佛罗伦萨商人安杰罗·多尼和妻子玛达莱娜·斯特罗奇的女儿玛利亚生日的情形下绘制的。这幅画采用了著名的古典雕塑姿势并不是巧合,事实上米开朗基罗致力于研究古代雕塑并深受其影响。

图8-12 《圣家族》 木板蛋彩画 直径:120 cm(含框170 cm)
米开朗基罗 约1506—1508年 1635年收藏于乌菲齐美术馆

《圣家族》是一个传统题材,主要是描绘圣母、圣约瑟和圣婴耶稣,不过米开朗基罗在这一幅画上的三个宗教形象已完全成了民间生活的普通人物了。也许是艺术家长期制作雕塑的关系,

这里的色调与形体结构稍显生硬一些,为了处理好人物的衣褶关系,光暗的对比较强,明暗转折还不够和谐。画面中是一个木匠家庭,画家把约瑟、玛利亚表现在专注于圣婴的天伦乐趣之中,圣女从圣约瑟手中接过耶稣,此种情景通过三个人物的戏剧性组合得到了和谐的世俗化体现。背景上还有几个裸体像,好像有一个野外浴池,圣家族就在一块野地上休憩。构图紧凑,主调和谐,给人以亲切感。画作的含义至今仍不确定,也许是受《圣经》里涉及基督出生和施洗情节章节的启发而作,可以从画面右边幼年圣约翰的胸像以及画框上五个展示基督、天使和先知的圆形弦月窗的暗示中看出。

拉斐尔(Raffaello Sanzio,1483—1520年)是意大利文艺复兴盛期著名画家和建筑家,也是"文艺复兴后三杰"中最年轻的一位,代表了文艺复兴时期艺术家从事理想美的事业所能达到的巅峰。

《金丝雀的圣母玛利亚》(见图 8-13)这幅作品是为商人劳伦佐·纳西与桑德拉·卡尼加尼在 1505 年的婚礼绘制的。自 1504 年在佛罗伦萨作画的拉斐尔在此画中第一次尝试在前景中心画人物群而在背景里画达·芬奇风格的景致。圣母玛利亚一手持书就座,而圣子在其两膝之间并爱抚着幼年圣约翰给他的金丝雀。圣母的眼神和亲密的身体接触让人心动,这个动作表现了人情和天伦叙乐,使很可能流于呆板和千篇一律的圣母像顿时变得亲切动人。这样一个细节,透过拉斐尔充满爱意的完美笔触,随着时间季节的不同而采用不同的光线与色彩所描绘的环境,显得有血有肉、栩栩如生。

图 8-13 《金丝雀的圣母玛利亚》 木板蛋彩画 107 cm×77.2 cm
拉斐尔 约 1505—1506 年 1666 年收藏于乌菲齐美术馆

画面的背景是山村田园,依然是墨绿暗金,圣母穿着墨绿衣裳,内穿暗红衣服,适当的光打在圣母与圣子裸露的皮肤上,光洁祥和。拉斐尔创作了大量的圣母像,和中世纪画家所画的同类题材不同,都以母性的温情和青春健美而体现了人文主义思想,充分体现了安宁、协调、和谐、对称以及完美和恬静的秩序。美术史上尊称他为"画圣"。

来到乌菲齐美术馆的第2层,这里主要展示的是16世纪和17世纪美第奇家族收藏的人物肖像画。罗索·菲奥伦蒂诺(Rosso Fiorentino,1494—1540年)的《音乐天使》(见图8-14)在很长时间内都被认为是一幅独立完整的画作,但最近依据反射技术的研究发现,它很可能是画作《圣女和圣人》的一部分。从油画表面平行的切口可知,天使很可能坐在台阶上。画面右下角的签名(部分被磨掉)如同日期一样变得清晰可读。也许罗索是在已经分开的木板上创作的此画。这幅作品很可能是在远离佛罗伦萨的地方创作的,画家在他的签名旁提到了他佛罗伦萨的出身。画家在自己时代取得的独特艺术形式表现力的进步超过了其他画家,这也要归功于他在意大利许多城市的游历以及他最终的目的地——法国弗朗索瓦一世(François I,1494—1547年)的枫丹白露宫。

图8-14 《音乐天使》 木板油画 39 cm×47 cm 罗索·菲奥伦蒂诺 1521年 1605年收藏于乌菲齐美术馆

《美杜莎》(见图8-15)是红衣主教戴尔·蒙特委托卡拉瓦乔作画,为自己的老庇护人美第奇大公献礼,而卡拉瓦乔就将这幅画变为惊心动魄的宣言,昭示图像的力量。女怪物戈耳戈·美杜莎,据说她的目光可以将人变成石头,她那布满毒蛇的头被砍下来,这也是欧洲宫廷常见主题。这幅画画在一面凸面圆形杨木盾牌上,卡拉瓦乔用戏剧的张力,让我们可以感受到画中致命的震惊。他使用了深深的阴影,确保看起来是相反的效果:如同一个凹陷进去的大碗,可怕的美杜莎之头从中刺眼地突出。当卡拉瓦乔把自己当作被斩首的美杜莎画出来,不只是要展现他绘画的

才能,同时也是要体验那动人心弦的极度恐惧。1631年这个微凸的"小圆盾牌"展示在美第奇家族的军械室。

图8-15 《美杜莎》 木板油画,以帆布遮盖 直径55 cm
卡拉瓦乔 约1592—1600年 1631年收藏于乌菲齐美术馆

三、结语

如果仅仅把乌菲齐美术馆称为一个优秀的美术馆还是不够的,因为它不仅有着举世无双的各种藏品,而且它本身就是一个巧夺天工的大型艺术品。乌菲齐的各届主人也曾经尽力去搜集各种珍贵的艺术品,在美第奇家族的统治下,三个世纪以来佛罗伦萨历代的王公都非常热衷于收集各种艺术作品。当我们翻开乌菲齐的历史,我们会发现很多珍贵的藏品不只来自于当地社会的文艺界,当时的艺术家还可以通过各种渠道,对外国艺术品间接地进行大量的交换,从那时起,越来越多的异国艺术品和各种非佛罗伦萨风格的藏品开始源源不断地进入乌菲齐的展厅。

走在美术馆的两条长廊中,眺望窗外的城市,就能了解室内美与户外美的对比,城市的现代美溢进美术馆,与美术馆中历史的美形成对比。城市的阿诺河冬季河水如碧玉,夏季则显金黄,河两岸就像佛罗伦萨的双肺,阿诺河此岸的建筑与彼岸的风景交相呼应。走进乌菲齐美术馆,就像打开了一本精选的艺术教材,更是由无可争议的杰作组成的艺术史选集。

如今,乌菲齐美术馆是世界最著名的美术馆之一,也是世界各地仰慕欧洲文化艺术的人们最向往的文化圣地。它的历史生动地证明了一点:比起转瞬即逝的政治和军事荣耀,文化艺术能为一个王朝、民族和国家保存永久的文化记忆和不朽的历史声望。乌菲齐美术馆作为意大利历史的记忆殿堂和文化艺术成就的丰碑毋庸置疑,并一如既往地激发人们对美的追寻和反思人类文明的意义。

第九章　德国篇——慕尼黑老绘画美术馆

一、慕尼黑老绘画美术馆的历史沿革和艺术概况

慕尼黑老绘画美术馆(见图9-1)是维特尔斯巴赫王朝家族的诸王长达三百余年的收藏，1826年老绘画美术馆举行奠基仪式时，已经大约收藏了8000件绘画作品。其不但反映了巴伐利亚公爵家中的艺术收藏家们的热情，也是巴伐利亚统治者们艺术活动的见证。

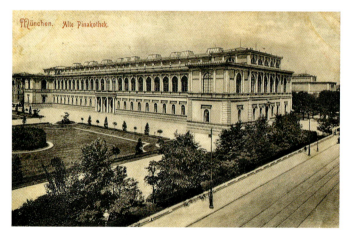

图9-1　慕尼黑老绘画美术馆　1900年

最初的收藏是古代及基督教的历史主题的豪华作品，由巴伐利亚公爵威廉四世(Wilhelm Ⅳ,1508—1550年在位)于1528年至1540年定制。这些创作主要是对男性道德与勇敢的赞誉，也有表扬女人的道德行为的，反映了由人文观点所显示的历史之本质，以及历史的模范图示。1559年至1571年，公爵除了绘画作品之外，也收藏了奢侈品、奇形物、怪异天然物、抄本、地图、衣服等。这个时候虽然没有设置专用的美术收藏展示厅，但有"古代美术陈列室"的建筑物已设在宫殿中。在马克西米连一世时期，他是一位业余画家，有着高度的素养与学识，也是狂热的艺术收藏家。1611年前后，在其卧室附近设置画廊，展示了美术宝库的重要作品及个人收藏。

美术馆的收藏随着偶然的机会和帝王们的趣味而增加，到路德维希一世时代，便具有全然不同的意义。路德维希并非基于艺术保护者的立场，而是基于历史的、政治的顾虑来开始收藏。他特别喜欢收藏德国古画和意大利文艺复兴时期的画，因此收藏的作品明显地反映出了收藏家的喜好，这也是老绘画美术馆中的收藏在一些方面特别强，而在另一些方面则有明显漏洞的原因。

本来王家画藏中的作品分散在不同的宫殿里，平民无法看到它们，路德维希一世不但使得收藏系统化，而且还觉得他有义务提高民众的教育，因此决定让公众可以接触这些艺术珍品。他为艺术收藏策划了美术馆新建筑(pinakothek)，于1826年动工，由建筑家利奥·冯·克伦泽(Leo von Klenze，1784—1864年)设计，为新古典风格。此建筑为分散在不同的宫殿里而远离大众的艺术珍品提供了一个集中展览的场所。陈列馆于1826年4月7日奠基，1836年秋建成，10月16日正式开放。

慕尼黑老绘画美术馆(见图9-2)建成时是世界上最大的博物馆建筑。不同于19世纪初流行的宫殿式博物馆，它平面组织清晰，外部形式表明内部功能，顶部天窗和增设北侧漫反射采光的设计使它在理念和技术上领先。它的外表就已经与19世纪初王宫式的博物馆建筑完全不同，特别体现出了博物馆功能与建筑物结构之间的紧密关系。后来罗马和圣彼得堡的画馆借鉴了它的结构。

在第二次世界大战中陈列馆建筑的中部被严重破坏，建筑中部损毁严重。1952年至1957年间由汉斯·多尔加斯特(Hans Döllgast，1891—1974年)主持修复。他并没有还原旧貌，而是根据废墟调整平面：把东厢的主入口移至南侧，增设楼梯和长廊(见图9-3)并重新组织交通流线，使得修复后的建筑在立面上依然保留破坏的痕迹。公众对这一做法仍有争议，文物保护专家则将其视为典范。

图9-2 慕尼黑老绘画美术馆

图9-3 慕尼黑老绘画美术馆楼梯长廊

现如今，老绘画美术馆是世界上最重要的博物馆之一，收藏了14至18世纪的700多件艺术品。在这里，欧洲绘画传统的里程碑以独特的集中方式形成，跨越了从中世纪到文艺复兴和巴洛克风格的发展，一直到洛可可晚期。这里除了永久展示德国、弗拉芒(弗兰德斯)、荷兰、法国、意大利和西班牙绘画黄金时代的杰出作品外，还有一系列临时特别展览的活动。

二、慕尼黑老绘画美术馆的馆藏分布及代表作品赏析

老绘画美术馆共分为两层楼(见图9-4、图9-5)。1楼本来展示的是弗兰德斯和德国画家的

作品，但从2018年起，因新绘画美术馆全面翻新，所以把一系列19世纪的杰作搬到了老绘画美术馆的1楼东翼中。2层楼有许多重要画家的展示厅，主要展区也位于2层。展览依据地区和年代分类，画作按照大小和重要性分别陈设于以罗马和阿拉伯数字标记的展厅和展室。2008至2009年依靠私人赞助为内墙添置了里昂丝绸织就的红绿两色软包墙面，使得展厅恢复19世纪博物馆内部面貌（见图9-6、图9-7）。

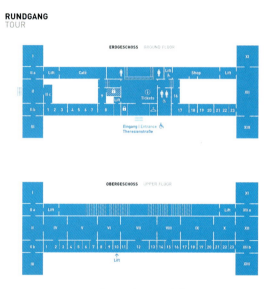

图9-4　慕尼黑老绘画美术馆平面图

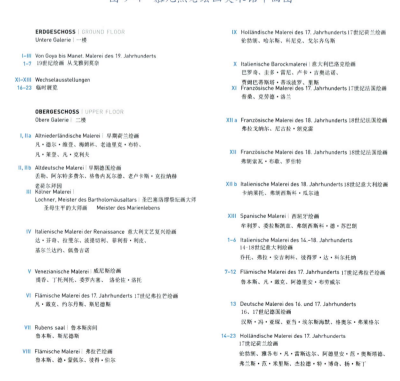

图9-5　慕尼黑老绘画美术馆平面分区

图 9-6 慕尼黑老绘画美术馆展厅内部之一

图 9-7 慕尼黑老绘画美术馆展厅内部之二

美术馆内重要展品按地区分类包括：

14 至 17 世纪德国绘画：老绘画陈列馆拥有世界上最大的德国文艺复兴绘画收藏，其中阿尔布雷希特·丢勒(Albrecht Dürer，1471—1528 年)的收藏是首屈一指的，涵盖了他各个画种的代表作；阿尔布雷希特·阿尔特多费尔(Albrecht Altdorfer，约 1480—1538 年)的《亚历山大战役》也是他全部历史画中最杰出的一幅；老卢卡斯·克拉纳赫(Lucas Cranach der Aeltere，1475—1553 年)的画作则偏向天主教题材，新教题材较少；老汉斯·荷尔拜因(Hans Holbein，1465—1524 年)的大幅油画也十分罕见。

14 至 16 世纪早期尼德兰艺术：老绘画陈列馆中收藏的早期尼德兰艺术是世界上最珍贵的藏品之一，其中包括罗吉尔·凡·德尔·维登(Rogier van der Weyden，1399/1400—1464 年)、汉斯·梅姆林(Hans Memling，1430—1495 年)、卢卡斯·凡·莱登(Lucas van Leyden，1494—1533 年)等艺术家的杰作。

17 世纪荷兰绘画：维特尔斯巴赫王朝的统治者收集的重点是荷兰巴洛克绘画。这些画中包括伦勃朗(Rembrandt Harmenszoon van Rijn，1606—1669 年)、雅各布·凡·雷斯达尔(Jacob van Ruisdael，1628—1682 年)、弗兰斯·哈尔斯(Frans Hals，约 1581—1666 年)等艺术家作品。

16 至 17 世纪弗拉芒(弗兰德斯)绘画：藏品在中央大厅展出，其中鲁本斯特藏是世界上长期展出的鲁本斯收藏中规模最大的，全面地展示了画家一生风格的嬗变，其中《最后的审判》是老绘画陈列馆中展出的最大的一幅画。

13 至 18 世纪意大利绘画：由于历代君主，特别是路德维希一世热爱意大利绘画且品位不凡，藏品包括了哥特时期到文艺复兴和巴洛克时期的所有流派的精品。例如，乔托(Giotto di Bondone，1266—1337 年)、弗拉·安吉利科(Fra Angelico，1387—1455 年)、达·芬奇(Leonardo da Vinci，1452—1519 年)等的作品。

17 至 18 世纪法国绘画：尽管维特尔斯巴赫王朝与法国关系密切，但是法国绘画数量偏少，流派也不全。

16 至 17 世纪西班牙绘画：虽然西班牙绘画在老绘画陈列馆中数量最少，但是大多数大师的作品均有收藏，其中格列柯(El Greco，1541—1614 年)和委拉斯凯兹(Diego Rodriguez de Silva y Velazquez，1599—1660 年)作品数量比较少，牟利罗(Murillo，1617—1682 年)的作品虽然也不多，但收藏有代表作《卖水果的少女》和《吃水果的少年》。

就这样,从西方各国精选的大师杰作在此齐聚一堂,令人有种透不过气的感动。老绘画美术馆以网罗中世纪以来各时代杰出作品来说,也是世界美术馆中屈指可数的宝库。在此只列举以绘画为主的代表作,只凭这些绘画作品也够令人想象出它的规模是如何宏大了。

藏画中留有历代君主个人爱好的烙印,因而在某些方面表现突出,另一些方面则有明显缺憾。官方主页列出了一些最精彩的代表作,让我们一睹艺术的风采魅力。

1500年,是丢勒的绘画探索的转折时期,在这以前,无论画肖像还是祭坛画,他所热烈追求的是真实;而从这时起,他开始把探索的目标放在造型的规律上。这一幅《穿皮装的自画像》(见图9-8),不同于他早期的作品。这里略去了所有背景和细节,他不想以突出局部细节来吸引观者的注意力。肖像的姿势不偏不倚地呈三角形正面展现,构图为半身像的形式,每一部分都细致地描绘,以钻研物体在一定空间的光感现象,力求形象具有概括性、条理性,连被画者的内心世界也是平衡的。丢勒身上那件棕色皮领上衣是充满着质感的;他那长长的卷发一绺一绺地披散在头部四周,显然,他在注意每一绺头发的空间位置,它的厚度与它的高光点。这里只有科学分析与试验,包括那只正在拨弄衣领上的毛皮的右手,其观察之细密,连手的震颤都画出来了。

探索是时代的需要,文艺复兴时期不少艺术家从科学的探索中去开拓绘画领域。在这方面,丢勒的艺术探索是富有意义的,他一生都在不断地探索着。自那以后,他还完成了许多裸体人物的素描,其实也是通过画人体去探索男性与女性在比例上的较好公式。作为德国文艺复兴的一位大艺术家,丢勒一生的可贵处在于他从不满足已获得的知识的探索精神,不管是技巧还是哲理,不断地去发现规律,这是人生进取的重要之路。

《亚历山大战役》(见图9-9)描写了亚历山大与大流士在伊士斯河的会战,两军蒙受的损失用拉丁文与德文写在了旗帜上。此乃巴伐利亚公爵威廉四世为其慕尼黑王宫庭院中的"园亭"而定制的作品。

图9-8 《穿皮装的自画像》 木板油画　　　图9-9 《亚历山大战役》 木板油画
67.1 cm×48.9 cm 阿尔布雷希特·丢勒 1500年　　158.4 cm×120.3 cm 阿尔特多费尔 1529年

本图是造访慕尼黑美术馆的人必看的作品,这幅画中的人物数量庞大,参与战争的无数小型人物即使在远景也一一表现了出来。画家有高度的绘画技巧,但最值得注意的还在于他的想象力,这幅画由于无数的人物及细微的风景而提高了它的素质,造成了雄壮的幻象。

画家不限于对细节的和谐组合,更突出的是其画面布局的宏大轮廓:画家引领我们的视线穿越整个地中海地区。画面中央是东地中海和塞浦路斯;越过狭长的地峡是红海;红海右侧是埃及和尼罗河,尼罗河三角洲被准确地描绘为7块;左侧是波斯湾;而高耸的山峰下是巴比伦塔。与文艺复兴鼎盛时期明确的有限空间界限概念相反,阿尔特多费尔在这里试图描绘出一种"全球疆界",在画面的美妙闪光之中,战争已发展成宇宙的事件,太阳、月亮、云彩、空气均参与其中。

在欧洲中世纪,根据基督教神学,懒惰(acedia)也是"七宗罪"之一,是人的一种主要恶德。荷兰文艺复兴著名画家老彼得·勃鲁盖尔(Pieter Bruegel the Elder,1525—1569年)创作的《安乐乡》(见图9-10)是西方艺术史上最著名的一幅"懒人图"。安乐乡(cockaigne)又称"懒猴国"(schlaraffenland),也就是《圣经》里提到的那个"美好宽阔流奶与蜜之地"(《圣经·出埃及记》)。在那里,享受是最大美德,而勤劳是犯罪。

图9-10 《安乐乡》 油画 51.5 cm×78.3 cm 老彼得·勃鲁盖尔 1567年

在他的画作中,老彼得·勃鲁盖尔为我们描绘了画家自己对安乐乡的愿景:画面上方中心是一棵自带美食的桌子树,树后面的远景是一个牛奶湖,湖边有香肠做的栅栏,湖右边是一座巨大的面团山。树下躺着三个打瞌睡的人,从左到右分别是士兵、农民和学者。他们无论身居何职都"平等地"躺在一起享受着慵懒的时光,他们各自的生产工具都被压在身下。右边那个学者还睁着眼,等着从桌上翻倒的酒壶中滴落美酒。画面左上角有一个胆小的骑士,他趴在烤饼屋下面,抬头静静地等待着烤饼自己落到他嘴里。学者身旁,一只烤鹅乖乖伸长脖子自己在盘子里躺好,一只身上自配餐刀的猪来回溜达,笑眯眯地期盼着有人来割它的肉,画面右边还有一大株面包仙人掌……这些场景充满了幻想,安乐乡这个主题在十六世纪欧洲艺术中特别受欢迎。老彼得·勃鲁盖尔的画作《安乐乡》让我们不禁想起了《圣经·箴言》里的话:懒惰人哪,你要睡到几时呢?你何时睡醒呢?懒惰人哪,你去察看蚂蚁的动作,就可得智慧!懒惰人哪,只要你还活着,就总有梦醒时分。

鲁本斯是弗兰德斯大画家,也是欧洲第一个巴洛克式的画家。他特别注重用带有旋转的运动感的结构来表现激动人心的场面,并且善于运用对比的色调来创造出具有巴洛克艺术风格的绘画作品。其中最典型的一幅就是《劫夺留西帕斯的女儿》(见图9-11)。此作品主题取材于古希腊神话中"双子座"卡斯托耳(Castor)与波吕克斯(Pollux)抢掠留西帕斯的两个女儿的传说。画面上人物和马匹扭动交错形成一个艺术整体,大轮廓近乎圆形,构成一幅充满生命运动的图案,在地平线上激烈地滚动着。虽为"抢婚",却没有暴虐和抗拒,两匹雄健的高头大马,气势昂扬。以浓重的色调衬托出卡斯托耳和波吕克斯的英勇强悍及两位裸体少女的娇嫩柔媚,是力与美的和谐统一。

该图是一幅英雄主义的画面,画家通过塑造丰满强健的人体,通过构图复杂而激烈的人物动势,表达了不可抗拒的爱情力量。整个画面充满热情、运动和生命力,表明鲁本斯善于把巴洛克艺术的运动激情、装饰性的夸张、富有想象力的构思、戏剧性的艺术效果同真实感很强的表现手法结合起来。《劫夺留西帕斯的女儿》将神话变成现实,体现了一种巴洛克的抒情和对放纵生命力的赞赏,这是新兴贵族的新的审美趣味,也是人文主义精神的延伸。

普桑(Nicolas Poussin,1594—1665年)的作品大多取材于神话、历史和宗教故事。画幅通常不大,但是精雕细琢,力求严格的素描和构图的完美,人物造型庄重典雅,富于雕塑感;作品构思严肃而富于哲理性,具有稳定静穆和崇高的艺术特色。他的画冷峻中含有深情,可以窥视到画家冷静的思考。他在法国17世纪画坛的至高无上的地位无与伦比。如果说法兰西民族绘画形成于17世纪,那么普桑可谓"法兰西绘画之父"。

《麦德斯与酒神》(见图9-12)与《太阳神与达芙妮》的来历相同,或许是成对的作品。两幅作品不仅大小相同,主题也互有关联,属于普桑的同期作品,主题设立得很巧妙,神话以外的内容亦被画上去。这两件作品完成于画家抵达罗马后的10年间,这时不但有威尼斯新的趣味出现,同时也是当地巴洛克式的古典主义流行的时候。对于17世纪威尼斯绘画,在构图上来说,两幅画也好像镜子般地相互映照,具有普桑艺术特质之一的宫廷庄严。

图9-11 《劫夺留西帕斯的女儿》 油画 222 cm×209 cm 鲁本斯 1618年

图9-12 《麦德斯与酒神》 油画 98 cm×134.5 cm 尼古拉斯·普桑 1629年

《吃水果的少年》(见图 9-13)是牟利罗成熟时期的作品,创作于 1645—1650 年。他从只对宗教题材作世俗描绘,到表现儿童日常生活的情景,在取材上跨出了一大步。他的画开始出现一些掷骰子或吃水果、面带笑容的乞丐儿童,他感兴趣的在于叙述儿童玩耍的生动画面。整个画面可以看出超绝的技巧,几乎可以说是天衣无缝。画家一生都在描写塞尔维亚地方劳动阶级的小孩的天真面貌,这种风俗画也被视为画家现实主义的、社会的、反叛的见解。画中,孩童衣衫褴褛,满是泥浆的赤脚,或许是画家反抗精神的宣言。

弗朗索瓦·布歇(Francois Boucher,1703—1770 年)笔下精致的《蓬帕杜尔夫人》(见图 9-14),画中人是法兰西路易王朝时期的第一美人蓬帕杜尔侯爵夫人(Madame de Pompadour 1721—1764 年)。画家布歇与夫人的审美情趣非常接近,很受夫人赏识,后成为她的绘画教师,为夫人画过多幅肖像,这是其中最优秀的一幅。

图 9-13 《吃水果的少年》 油画 145 cm ×105 cm 牟利罗 1645—1650 年

图 9-14 《蓬帕杜尔夫人》 油画 201 cm×157 cm 弗朗索瓦·布歇 1756 年

画中人物形象,在高贵、典雅、庄重中隐含妩媚,纤细优美的身体穿着瑰丽华贵的服饰,娇嫩光泽的面部,双眼散发着光芒,她侧身静坐于画面,在高贵华丽的环境的衬托下发出夺目光辉。从她背后镜子里反射出对面的书橱与桌下随意而放的书籍,可见夫人博学多才。稍加注意夫人周围散乱着的配物,都有表明夫人身份的含义。

布歇在这幅肖像中使用蓝绿色调,表现了贵族夫人的高雅,运用极细腻的笔法精微刻画衣着配饰的质感,浮华的饰物被画得有真实感。布歇表现出的精致、柔美、浮华、浪漫融合一气的洛可可画风正合她品位,因此,她主动资助包括布歇在内的一批洛可可风格的画家,成了洛可可风尚

的主导者和推动者,将洛可可之风吹遍了欧洲。

三、结语

在此,仅仅列举了一些大师的杰作,除此之外尚藏有无数的珍品。慕尼黑老绘画美术馆名垂青史,此后亦将以巴伐利亚公爵与诸王的艺术素养之证据而长存下去。

自文艺复兴时期开始,德国便在艺术史上扮演重要的角色,几位北方文艺复兴大师如丢勒、小荷尔拜因、克拉纳赫,更是德国艺术史上璀璨的明星,直到近代的表现主义,德国在艺术史上可谓贡献良多。至今,德国可说是欧洲最富艺术气息的国家之一。走在德国街道上,大量的古代建筑向你诉说德意志民族的悠久历史,而许多身处王宫的博物馆,则典藏着德国艺术精品。每一幅画,都是那个时代的艺术风格的缩影,值得你细心品味。

第十章　英国篇——英国国家美术馆

"我认为,公众已经开始欣赏艺术品了,但并不是将其简单当作行家们的把玩之物,而是真正将其看作国家的物质财富……"

——乔治·博蒙特先生

(收藏家和文艺事业赞助者,于伦敦,1823年)

一、英国国家美术馆的历史沿革和艺术概况

英国国家美术馆(The National Gallery,又译为伦敦国家画廊,见图10-1),位于英国伦敦市中心特拉法加广场的正北方向,是伦敦最重要的旅游景点之一。它开设于1824年,距今近200年的历史,它是拥有西欧绘画最多、最全面、最具代表性的画廊之一,在欧洲公共美术馆中有着独特的历史地位。英国国家美术馆成立的经过也和其他美术馆不同,其他各国的美术馆多以历代宫廷的收藏为中心,但英国国家美术馆不以王公贵族的收藏为主,而是完全以民间的收藏为基础而成立,并依照国会决议,以国会的资金购买作品,再加上个人的捐赠,才形成这样大规模的美术馆。1824年4月2日,在首相利物浦爵士的权威呼声中,议会决定以6万英镑来收购、保存和展示安格斯坦(John Julius Angerstein,1736—1823年)的38幅艺术藏品,将其收藏于富商安格斯坦的府邸,伦敦蓓尔美尔街100号。但到了今天,收藏品已经多达2000件,以一座美术馆来说,虽然无法与大英博物馆、法国的卢浮宫等其他的美术馆媲美,但在质的方面,它并不亚于其他大的美术馆。它的收藏范围只限于绘画,所以不称之为博物馆,画廊或美术馆更为贴切。

所谓画廊或美术馆,原本是在宫殿或者显贵宅邸的走廊,常因摆放绘画、雕塑等作品,所以自然地形成了画廊的形式,从而冠名。而称为博物馆,规模要庞大、种类繁多。所以,画廊一词更为亲切、文雅,英国国家画廊(美术馆)就是一个很好的例子。

现在的英国国家美术馆建筑是1832年至1838年之间兴建完成的,由建筑师威廉·威金斯(William Wilkins)所建造,他设计并利用40年前卡尔顿宫的一部分优雅的科林斯式圆柱,再以拜占庭建筑给他灵感的小圆顶做装饰(见图10-2)。内部在历年都经过一部分的修改。1876年,E.M.巴利曾为弗依(Vernon)的收藏设计新的展览室,1885年到1887年再加上中央阶梯及玄关。起初英国皇家美术学会也设在此处,后来搬出去,并且把内部加以改装,整理成为纯粹的美术馆。建筑物本身并没有值得一提的地方,可是现有的60多间展览室(见图10-3)的贵重作品,却

使它身价百倍。今日的英国国家美术馆以国家为单位,依次陈列各种画派的藏品。

　　1997年,英国国家美术馆与泰特美术馆交换60幅作品,使得其藏品以1260年至1900年间的作品为主,泰特美术馆则偏向1900年后的绘画。国家美术馆收集了从13世纪至19世纪多达2600多件的馆藏绘画作品。由于其收藏属于英国公众,因此美术馆是以免费参观的方式向大众开放,但偶尔也有要收费的特展。

图 10-1　英国国家美术馆 The National Gallery

图 10-2　英国国家美术馆的入口

图 10-3　英国国家美术馆展厅内部

英国国家美术馆秉承"画作的存在并不是收藏的最终目的,而只是为了大众的审美乐趣,提升国人对于艺术知识的涵养"的创始宗旨,从建立之日起就承担起艺术教育的责任,除以免费参观的方式向大众开放外,还允许学生前来学习、了解绘画、临摹馆藏,为他们复制艺术作品(见图10-4)。国家美术馆入内参观不需付费,采取自由捐献方式,欲进一步了解主要作品的背景解说,可以向服务台领取携带式导览设备,其中的 Micro Gallery 提供电脑查询服务,堪称国家美术馆最完整的电子艺术百科全书。由于不收门票,这里每日人如潮涌。在国家美术馆迷宫似的展厅,从文艺复兴的达·芬奇、拉斐尔,到威尼斯画派、英国山水画派、法国写实画派、前期印象派、新印象派,直到后印象派的塞尚、凡·高,这里几乎是欧洲自文艺复兴后绘画史的缩影。

图 10-4　参观者在美术馆中临摹

二、英国国家美术馆的馆藏分布及代表作品赏析

英国国家美术馆的总面积有46396平方米,分为两层,展厅全部设置在第2层楼(见图10-5)。国家美术馆分为东南西北四个侧翼,所有作品按照年代顺序展出,1991年增建的塞恩斯伯里展厅(Sainsbury Wing)收藏1200至1500年早期文艺复兴艺术,其中包含了列奥纳多·达·芬奇(Leonardo di ser Piero da Vinci,1452—1519年)、保罗·乌切洛(Paolo Uccello,1397—1475年)、扬·凡·艾克(Jan van Eyck,1385—1441年)、耶罗尼米斯·博斯(Hieronymus Bosch,1450—1516年)、乔凡尼·贝利尼(Giovanni Bellini,1430—1516年)等的作品。这个时期的油画多为宗教主题,虽然画作年代久远,但细腻和传神的笔触依然让人惊叹不已。多数展览室里所展示出的都是意大利的绘画作品,这也反映出国家画廊收藏品的偏颇性,这种偏颇反映在塞恩斯伯里展厅的建筑风格上,在欣赏的过程中让人不禁想起意大利文艺复兴式教堂内部。

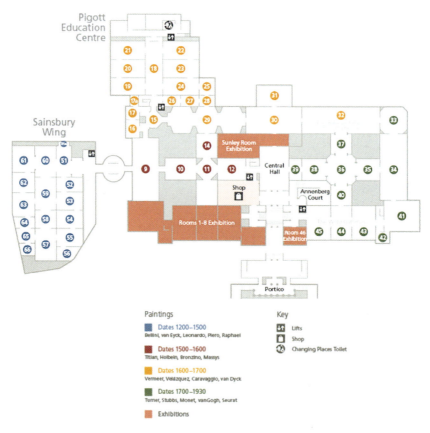

图10-5 英国国家美术馆第2层平面图

西翼(West Wing)是1500至1600年代文艺复兴全盛时期,意大利和日耳曼绘画,许多巨幅绘画都在此绝妙呈现,包括米开朗基罗(Michelangelo Buonarroti,1475—1564年)、提香(Tiziano Vecellio,1488/1490—1576年)、保罗·委罗内塞(Paolo Veronese,1528—1588年)等名家的作品。

从作品的内容来看，说明了这段时期神话故事开始成为重要题材，神话题材的绘画不再只被贬低为家居用品的装饰，他们把古代神话故事带进了生活，使它们登上了豪华厅堂的墙壁。

1600至1700年绘画收藏于北翼(North Wing)中。由于英国收藏家们的热爱，风景画在北翼的展览馆中占了相当大的比例，它提供了许多样式的风景印象，包括阿尔卑斯山脉的南方与北方地区。在这个时代的户外风景画可能是对自然景观实际的记录或想象，或是对地方上的有趣事物、舶来品、暴风雨或宁静晴朗的午后、寒冷或炎热的日子、单独的街景或叙事性背景的描述。

东翼(East Wing)收藏的是1700至1930年代绘画，包含了18、19及20世纪初的威尼斯、法国和英国绘画，最具代表性的收藏就是写实肖像画。还有部分色彩缤纷的印象派画作，它们虽然都超过了百年历史，却似乎仍能立刻唤起人们在夏日海滨或乡间度假时的愉快记忆。东翼展览馆也收藏了"较高"格调的画作，如祭坛背后的壁饰及寓言、神话、宗教性的历史画。除了绘画技艺、工具和道具之外，国家美术馆东展览馆还呈现了不同的文化成就或变迁。绘画是项技艺，技艺层面的问题当然忽略不得，经济和社会体制的改变也深深影响了从18世纪至今各种绘画的风貌。

参观线路：

面对英国国家美术馆里66间展览厅和约2600件藏品，官方网站推荐了一条较为合理的参观路线(见图10-6，图10-7)，分为A、B、C三条。因为A线单独在塞恩斯伯里展厅，所以建议大家可以先去A线，然后再去B、C线。如果赶时间快速观看展览，需要1.5小时的时间，但如果放慢观赏的速度，细细品味大师们的作品，那么需要预留2~3小时的时间。在这里，我们可以约会文艺复兴三杰，读懂达·芬奇的密码、米开朗基罗的庄严和拉斐尔的灵动。也可以近距离接触巴洛克大师们，找寻卡拉瓦乔(Michelangelo Merisi da Caravaggio，1571—1610年)真实中的腐朽、伦勃朗的光影魔术和鲁本斯(Peter Paul Rubens，1577—1640年)的戏剧高潮。这里还有浪漫的透纳(Joseph Mallord William Turner，1775—1851年)、色彩流动的莫奈以及永恒的凡·高。

图10-6　参观线路图

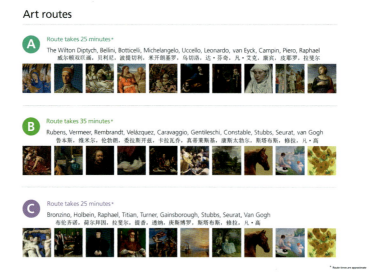

图 10-7　参观线路图解

建议大家根据官方给出的线路开始参观,从美术馆的西侧塞恩斯伯里展厅进入,上楼梯左转。这里从中世纪的祭坛画《圣母子登基》和《威尔顿双联画》,到文艺复兴早期的《圣罗马诺之战》《维纳斯与战神》,再到扬·凡·艾克最著名的油画之一《阿尔诺芬尼夫妇像》,最后到文艺复兴时期大师达·芬奇的《岩间圣母》、米开朗基罗的《埋葬》和拉斐尔的《耶稣受难》,在这里可以一饱眼福。走出西侧展厅,回到楼梯间,进到9号展厅向左转,来到巴洛克大师们的世界。伦勃朗的《自画像》以及鲁本斯的《参孙与达利拉》都是不能错过的世界名画。再回到9号展厅,往10号展厅方向参观,这里是文艺复兴意大利以外的大师名作,不能错过小荷尔拜因带给我们的英国历史第一次脱欧名作《外交官们》和昆丁·马西斯(Quentin Massys,1466—1530年)的《丑陋的公爵夫人》。最后,来到美术馆的重头戏部分:被印在新版20磅纸币上的透纳的《被拖去解体的战舰无畏号》,康斯太勃尔直击灵魂的乡村风景画《干草车》,印象大师莫奈的《睡莲》,后印象派大师塞尚的《大沐浴图》,点彩派领军人物修拉的《阿尼埃尔的浴场》,以及美术馆的镇馆之宝凡·高的《向日葵》和《凡·高的椅子》。

英国国家美术馆不仅起到了收藏的作用,它更多地承担了艺术教育的作用。为了让人们更了解艺术,美术馆官方组织免费的英文导览行程,每次约1小时,介绍6幅左右的画作,集合地点设于塞恩斯伯里展厅的信息服务台。此外,还有针对个别油画的10分钟英文讲座(见图10-8)和教育活动。而且每周五都会有活动,比如关于绘画作品主题的音乐会表演(见图10-9)等。

英国国家美术馆目前馆藏2619幅绘画藏品,官方根据人们的喜爱程度,评选了一部分最受欢迎、最突出的作品。下面我们根据参观的线路,来赏析美术馆中最具魅力的部分作品。

扬·凡·艾克是尼德兰画家,是早期尼德兰画派最伟大的画家之一,也是15世北欧后哥特式绘画的创始人。尼德兰文艺复兴美术的奠基者,油画形成时期的关键性人物。在他之前的画家所用的颜料大都是混合蛋清制作,干得又快效果也不好。他首个尝试用"油"来代替蛋清,效果更逼真,因此被誉为"油画之父"。

图 10-8　英国国家美术馆开展的公益艺术讲座

图 10-9　英国国家美术馆开展的音乐会

《阿尔诺芬尼夫妇像》(见图 10-10)是画家的代表作之一,画家在这里描绘了尼德兰典型富裕市民的新婚家庭,他用极其细腻的笔调,逼真地刻画了年轻夫妇俩的肖像,尤其对室内的陈设,包括墙上、房顶的装饰,描绘得一丝不苟,显示了这位画家所特有的书籍插图画的功力。色彩上,女主身着一身绿色长裙,绿色有安抚心灵和眼睛的作用,有孕育新生命的象征,周边的黄色有希望、光明的寓意,白色头巾象征贞洁。男主身着一身深咖啡色装服,低调、寂静、可靠,大圆帽子平添几分庄严。女主身着绿装,背景又是红色,尤为刺眼,于是画家在男主旁开了扇窗,阳光透进来,与女主的白色头巾相呼应,达到平衡和谐。男主旁的红苹果代表伊甸园的幸福果,寓意爱恋,红色又与女主后面的背景呼应。小狗寓意忠诚,拖鞋寓意结婚,串珠寓意救赎,空中燃着的蜡烛寓意通向天堂之路,圆镜寓意天堂。

他们身后是一个凸镜,能看见夫妇的背影,也能看见画家本人,这是全画中最值得注意的细节、最为经典的部分。最后是男主与女主手拉手迎接贵宾的到来,将两个世界完美结合。所有这些物件都有对基督教的信仰,同时也有世俗的观念,作者都一一作画,细致入微,精细的画工真实感十足,体现出北欧传统的细密画风格,事无巨细由此可见一斑。小镜框的四周镶刻着十幅耶稣受难图,图像细小得几乎看不清了。还有两人头顶那只金光闪烁的吊灯,其刻画之精微,为现代摄影者所叹服。这是尼德兰特有的细密画传统画法,而用镜子来丰富画面空间,正是这幅画的特色。

后来荷兰的风俗画、尼德兰的类似绘画,都得益于这种画法的启示。《阿尔诺芬尼夫妇像》不但是新型油画深入表现的最早尝试,也是后来发展起来的风俗画和室内画最早的先例。在这幅画中悬挂着的凸透镜表现方式,直接或间接影响了17世纪的画家委拉斯凯兹,他的杰作《宫娥》中的镜子就是从这幅画中得到了灵感。《阿尔诺芬尼夫妇像》对英国画家产生了深远影响,影响了19世纪英国的新型绘画风格。

《站在小键琴边的女子》(见图10-11)是画家约翰内斯·维米尔(Johannes Vermeer,1632—1675年)在其短暂一生行将结束的1671年所画。画中墙上装饰有几幅油画,左边是风景画,右边是爱神丘比特,地上白蓝相间的瓷砖是当地代夫特所产的,古钢琴是一种流行于巴洛克时期的键盘乐器,穿着华丽精致的女士站立其前做演奏状,以此展现自己在艺术方面的修养;墙上右手拿弓、左手高举情书的丘比特与古钢琴暗示传统上爱情与音乐的密切联系,女士望向观赏者也是邀请大家去猜画中有关知识或道德的隐喻,属于静物肖像画的特征之一。画面构图上有些问题,因为少女过于靠近椅子、小键琴和画框,观众对于画面的关系,在整体上亦不清楚。尽管如此,一切的物体均具有立体的形态,光的抒情特色仍被维持着,现实的内饰变成了庄严的对象。

图10-10 《阿尔诺芬尼夫妇像》 木板油画 82.2 cm×60 cm 扬·凡·艾克 1434年 英国国家美术馆63展厅

图10-11 《站在小键琴边的女子》 布面油画 51.7 cm×45.2 cm 约翰内斯·维米尔 1671年 英国国家美术馆27展厅

克洛德·洛兰(Claude Lorrain,1600—1682年)一生的大部分时间都在罗马度过,《圣乌苏拉港》(见图10-12)中宫殿的灵感来自对克洛德最有影响力的赞助人巴贝里尼家族的住宅。宫殿的左边前景是柱子,这是一座建在圣彼得受难现场的寺庙。《圣乌苏拉港》是在1641年为即将成为红衣主教的福斯托·波尔(Fausto Poll)画的。《圣乌苏拉港》讲述了一个故事——圣乌苏拉(Saint Ursula)的悲惨故事。根据13世纪传说,一位来自英国或布列塔尼的基督教公主乌苏拉,带着11000名处女前往罗马进行了一次神圣的朝圣。乌苏拉和她的同伴们停在德国的科隆,那里的同伴都被入侵的匈奴杀死。匈奴是中亚的游牧民族,他们在4世纪征服了欧洲的大部分地区。当乌苏拉拒绝嫁给匈奴领袖时,她被箭射中而死。在构图上,温暖的天空和平静的海洋之间的平衡是典型的克洛德海景。建筑物、树木和船只都是详细描述的,它们构成了场景的框架。柔和朦胧的灯光、天空下的太阳和平静的大海之间的平衡,是克洛德海景的典型代表,也是非常详细的建筑物、树木和船只之间的平衡,这些建筑物、树木和船只都是用来描绘场景的。

图10-12　《圣乌苏拉港》　布面油画　112.9 cm×149 cm　克洛德·洛兰　1641年　英国国家美术馆29展厅

《被拖去解体的战舰无畏号》(见图10-13)是著名画家约瑟夫·玛罗德·威廉·透纳在1839年创作的油画作品。该油画描绘了战舰无畏号在退役后被拖曳至海斯港解体的景象。

装备着98门船炮的"无畏号"(Temeraire)在1805年的"特拉法加海战"(the Battle of Trafalgar)中为尼尔森的胜利立下了汗马功劳,之后该战船被誉为"战舰无畏号"(The Fighting Temeraire)。该战舰服役至1838年,退役后,从希尔内斯(Sheerness)被拖曳至海斯(Rotherhithe)解体。

此油画作品意在表现当时日渐衰落的英国海军,以及老式风帆战舰在蒸汽动力出现之后的没落。油画中可以看到,无畏号仿佛在雾霭里一般朦胧,桅杆上的帆紧紧收着,渐渐远离平静的海面,以及太阳落下的地方,一个时代结束了,古老的荣耀与激情如今被新的历史覆盖。小小汽

船拖动巨大的战舰,劈风斩浪,让人惊叹蒸汽机强大的同时,也显示了工业革命和科技的力量。大笔渲染的日落和古战舰在同一个水平线上,而新生代的蒸汽拖船则鲜明有力。

图 10-13 《被拖去解体的战舰无畏号》 布面油画 90.7 cm×121.6 cm 约瑟夫·玛罗德·威廉·透纳 1839 年 英国国家美术馆 34 展厅

透纳在创作《被拖去解体的战舰无畏号》时已经 60 多岁了。这幅油画他对大海和天空的绘画技巧堪称精湛。油画以重墨渲染了在云间的光辉,与船只的细致描绘形成鲜明的对比。

1824 年,康斯太勃尔(John Constable,1776—1837 年)向在巴黎的世界博览会送去三幅作品参展:《汉浦斯戴特的荒地》《英国的运河》和这幅《干草车》(见图 10-14),轰动了整个巴黎美术界。

图 10-14 《干草车》 布面油画 130.2 cm×185.4 cm 康斯太勃尔 1821 年 英国国家美术馆 34 展厅

在康斯太勃尔的《干草车》中,由细小色块的并列所形成的对比关系,在不同的距离出现了强烈而统一的色彩,并且产生了振动的效果。德拉克洛瓦曾在日记中这样写道:"康斯太勃尔说

他的田野中绿色的特点是由许多不同的绿色产生的。一般风景画家使用绿色的缺点是他们只用一种统一的绿色。他所画的田野中的绿色同样也适用于其他的色调。"

这幅画是康斯太勃尔描绘田园风光的代表作品。他的绚丽而浑厚的色彩、抒情诗般的笔触色调和真实的描绘令人陶醉。从深远透明的云层中透现出来的阳光洒在树梢和绿草地上,近景着重描绘农舍和古树及一条小河流,一辆大车正涉水而过,引得小狗狂吠。这幅画的天空画得极美,透明滋润,不同色彩的云朵像天鹅绒似的在天际飘浮滚动,清澈的河水映出美丽的天空、古树和房舍,更加增添了乡村的恬静,整个画面充满阳光,充满农村的生活气息。英国诗人善以深厚的感情、生动的笔触描绘大自然,画是无声的诗,康斯太勃尔在这里是在用彩笔写诗,他以点子很细的色彩笔触,描绘了优雅恬适的景物形象,再现了一种诗的境界。这是画家与自然达到了一种"神交"境地的结果。

莫奈(Claude Monet,1840—1926年)是法国最重要的画家之一,印象派的理论和实践大部分都有他的推广。他擅长光与影的试验与表现技法。他最重要的风格是改变了阴影和轮廓线的画法,在莫奈的画作中看不到非常明确的阴影,看不到突显或平涂式的轮廓线。除此之外,莫奈对于色彩的运用相当细腻,他用许多相同主题的画作来试验色彩与光完美的表达。莫奈曾长期探索光色与空气的表现效果,常常在不同的时间和光线下,对同一对象作多幅的描绘,从自然的光色变幻中抒发瞬间的感觉。

《格尔奴叶的浴者》(见图10-15)是莫奈的代表作。印象派大师莫奈和雷诺阿(Pierre-Auguste Renoir,1841—1919年)是至交,1869年在巴黎近郊的蛙塘岛一起写生,以画论道,留下不少精彩的佳作。从这些同一题材同一角度的有趣的对决中,我们可以发现雷诺阿风格更早成熟,追求画面艳丽的效果高于一切;而莫奈手法多变,勇于探索,体现了对印象主义的不懈追求。这也预示了以后其各自艺术道路的走向。

图10-15 《格尔奴叶的浴者》 布面油画 73 cm×92 cm 克劳德·莫奈 1869年 英国国家美术馆41展厅

《阿尼埃尔的浴场》(法语：Une baignade à Asnières,见图 10-16)是后印象派画家乔治·修拉(Georges Seurat,1859—1891 年)于 1884 年在法国完成的布面油画作品,是其大型作品中的杰作之一。画作描绘的是宁静的巴黎郊区、塞纳河边景色。当时修拉年仅 24 岁,当年他曾向巴黎沙龙请求展出此画,但遭到拒绝。这幅画在画家死后才出名,现为英国国家美术馆的重要展品之一。

虽然画名为"阿尼埃尔"的浴场,但实际描绘的地点是在塞纳河畔阿涅勒西边相邻的库尔布瓦。画中左侧的河岸在当地称为"Côte des Ajoux",位于塞纳河北岸。对岸就是修拉绘制《大碗岛的星期天下午》的大碗岛。背景中的桥是阿尼埃尔铁路桥,而那些工厂则位于克利希。

这幅油画是一幅郊区的、平静的巴黎河畔景色。孤零零的人物,他们的衣服堆在河岸上,连同树木、简朴的边界墙和建筑物,以及塞纳河,以一种正式的布局呈现。此画是画家试验分割色彩的外光画法,他用小点组织画稿上的所有形象——躺着的和坐着的沐浴者。人物排除了解剖结构,只有一个圆圆的胴体,密集的小色点区分出景物与人之间的空间关系。画中涂以并列色彩,所构成的色彩混合感觉具有强烈、灿烂的闪动感,使人感到兴奋,远胜于那些调成混合色的画板上的色彩。这个时期,他的"色彩分割法"还是小心翼翼的,作画时丝毫不依靠自己的激情,显示出一种理性的感觉。

图 10-16 《阿尼埃尔的浴场》 布面油画 201 cm× 300 cm 乔治·修拉 1884 年 英国国家美术馆 43 展厅

图 10-17 《向日葵》 布面油画 92.1 cm× 73 cm 凡·高 1888 年 英国国家美术馆 43 展厅

"向日葵"系列,是凡·高(Vincent Willem van Gogh,1853—1890 年)最典型也最具代表性的作品,可以说是凡·高艺术人生中承上启下的转折创作。一位英国评论家说："他用全部精力追求了一件世界上最简单、最普通的东西,这就是太阳。"凡·高多次描绘向日葵,在他看来,向日葵象征着一种激情,象征着一种生命的永存。

这是凡·高在阿尔所创作的第四个"向日葵"作品(见图 10-17),也是该系列作品中最著名的一幅。画中 15 朵向日葵从一只简单的陶罐里冒出来,背景是耀眼的黄色。花儿有的新鲜挺拔,环绕着火焰般摇曳着的花瓣,有的则快要结籽,已经开始凋萎。这些简单地插在花瓶里的向日

葵，呈现出令人心弦震荡的灿烂辉煌。这幅画是英国国家美术馆1924年直接从凡·高家人手中购得。创作这幅画时，凡·高用他典型的详尽和精确的描述习惯，描述了他在阿尔创作向日葵的过程："我画了三次，第一次，三朵大向日葵在一只绿花瓶里，明亮的背景；第二次，三朵，一朵枯萎并掉了叶子，另一朵是蓓蕾，背景是品蓝；最后一幅是明亮的，我希望，开始创作第四幅。这第四幅有14朵花，黄色背景。"还有，这第四幅是唯一一幅将Vincent（文森特）的签名放在花瓶的上半部。

作为现代表现主义的先锋，极端个性化艺术家的典型，凡·高更强调他对事物的自我感受，而不是他所看到的视觉形象，他大胆追求线条和色彩自身的表现力，不拘一格，恣意妄为。在这幅作品中不仅是色彩、线条，就是透视和比例也都面目全非，彻底变了形，以适应画家随心所欲表现自我的需要。凡·高这种无拘无束的创作风格，使他把不同类型的人物、花卉和静物，都拿来当作了"习作"的对象，并一丝不苟地把它们直接写生出来，从这个层面看他是在描写印象，但外在的手法已经不再重要，他更注重画中的内涵和神韵。

三、结语

如果你有机会，一定要去拜访那些欧洲顶级的美术馆。与艺术史上最伟大的杰作相处一段时光，那种奇妙而充实的体验是网络文章和插图绘本无法带给你的。站在一幅名画前，你可以清晰地看到每一个细节：画面上细密的裂纹与肉眼下的色彩、颜料风干后的凹凸与笔触、随岁月流逝而剥落淡褪的质地……

这些馆藏作品见证了世界文明、文化的发展，是人类智慧的结晶，是不可多得的精神财富。那些以独具的慧眼精选收藏的画作，就如颗颗璀璨的珍珠，在西方美术史上极具代表性，散发着璀璨的光辉。

第十一章　荷兰篇——阿姆斯特丹国立博物馆

一、阿姆斯特丹国立博物馆的历史沿革和艺术概况

阿姆斯特丹国立博物馆(见图11-1)堪称众多艺术瑰宝及优秀画作的集大成者,当然也少不了众多名家大作,如伦勃朗、维米尔、哈尔斯等。特别是大师伦勃朗在此博物馆有22件绘画,可探索这位艺术家的成长过程,这在世界各地找不到第二家。此博物馆经历了第一次世界大战和第二次世界大战后,随着藏品的不断增加,摆放混乱,人们无奈地称它为"国立仓库"。之后,建筑物内也开始改装,直到今日还在顺应新时代的要求来改进博物馆的概念。

图 11-1　阿姆斯特丹国立博物馆　1885 年

阿姆斯特丹国立博物馆主要目的在于表达荷兰绘画探索的途径,从中世纪后期及文艺复兴初期开始,群像画、肖像画、风俗画、风景画、静物画等,应有尽有。在他们的绘画作品中,有不可忽略的民族特有的绘画本质。他们具有精密的观察力及工艺性的精密才能,特别是对金属、木材、玻璃等一切物质的质感掌握,显示了超高的技巧。而这种特质也开拓了近代绘画的道路,例如,

17、18世纪突飞猛进的法国绘画其实也是从意大利绘画及荷兰绘画这两个泉源发展而来的。19世纪，荷兰绘画艺术的收藏于此告终。

除了绘画之外，国立博物馆还收藏了雕刻、装饰艺术，更有家具、银饰、代尔夫特陶瓷、玻璃艺术、船只模型等。也展出了一部分素描和铜版画作品，其中伦勃朗的素描有199件，与本博物馆收藏的22件绘画、数千件腐蚀铜版画，合成为世界上最完整的伦勃朗大师作品集。1952年以来，阿姆斯特丹国立博物馆又收藏了亚洲艺术品，比如亚洲大陆及印度尼西亚群岛的艺术品。由于印尼曾是荷兰的殖民地，故印尼的铜、石雕能得以展出。还有些出色的藏品来自中国与日本。

"I amsterdam"是阿姆斯特丹在社交网络上最受欢迎的地标之一，而这个驰名于世界的地标就在阿姆斯特丹国立博物馆的大门口（见图11-2）。另外，也许是因为地标太过于知名，招引来了太多的游客在此拍照而打扰了当地居民的生活，当地在2017年12月份通过将该地标拆除的法案，因此该地标也成为阿姆斯特丹风景中的历史。

图11-2 阿姆斯特丹国立博物馆

随着百年历史长河时间的流逝，博物馆与美术馆的功能出现了新的概念，即以教育推广为重要目标，努力于社区民众的公共关系，置身其中就是在进行一场不断发现的旅行。因此，阿姆斯特丹国立博物馆经历了从2001年到2013年历时长达十几年的翻修，总共花费3.75亿欧元。领导此次场馆翻修和室内设计的是来自西班牙的Cruz y Ortiz Arquitectos建筑工作室，与他们合作的是来自荷兰的建筑师Gijsbert van Hoogevest和法国的室内设计师Jean-Michel Wilmotte。这样的过程和转变，使得阿姆斯特丹国立博物馆建筑主体成为古典和现代融合的完美产物，从一座19世纪的建筑蜕变为一座21世纪的博物馆（见图11-3）。

图 11-3 阿姆斯特丹国立博物馆翻修前后对比图

阿姆斯特丹国立博物馆建筑有着双重的身份：国家博物馆，以及进入阿姆斯特丹南部的大门。建筑作为连接北部老城区及南部新城区城市连接点的身份，对博物馆的功能造成了很大的影响。一条南北向的走道（见图11-4）将建筑分割成两个部分，也因此形成了两个入口（皆朝向

北方)和两座主楼梯。这意味着博物馆只有主层2层空间相互连接,而1层与负1层两层均相互分离。

图 11-4　贯穿博物馆的公共道路

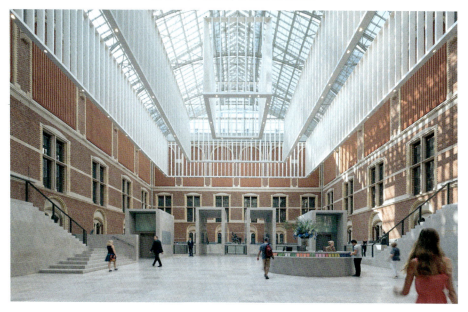

图 11-5　阿姆斯特丹国立博物馆大厅入口

博物馆通过处于中央通道下方加建的大厅(见图11-5),让东西两侧庭院互相连通的目标得以实现。彼此相连开放的庭院空间为博物馆提供了必要的服务空间,比如信息站、商店、咖啡厅、礼堂等现代博物馆常见的服务空间,并且为建筑赋予了宏伟的尺度。游客从中央通道的两侧进入庭院大厅之后,便可通过原主楼梯到达各层展览空间。建筑的新建空间使用了与其他区域都

不同的材料——天然石灰石。它能使新旧部分结合为一个整体,不会造成拼凑或反差的效果。主楼外部花园里新加的两个建筑,也使用了相同的材料。两侧的庭院,通过位于中央通道下方微微倾斜的地面相连,其顶部均吊着能够满足声学与采光需要的"框形吊灯"结构。

二、阿姆斯特丹国立博物馆的馆藏分布及代表作品赏析

如今,阿姆斯特丹国立博物馆是荷兰最大的博物馆,藏有大量世界知名的艺术珍品,设置260多个陈列室,分绘画、雕刻、装饰工艺、荷兰历史、亚洲艺术、版画等部门展出。其中,绘画部门所占比例最大,是该馆的核心部门,以收藏荷兰绘画名家顶峰时期的杰作而出名。国立博物馆的第3层(见图11-6),主要展出了20世纪的现代艺术藏品,有抽象绘画、时尚服装、现代家具等。第2层(见图11-7)左侧主要是绘画作品,以17世纪荷兰画派作品为主,有伦勃朗的《夜巡》《母亲像》,维米尔的《看信的女人》《小巷》以及哈尔斯等人的杰出作品。从中可了解荷兰绘画发展的全貌。负1层、1层和2层的右侧的广大空间里,布置了各种雕刻和工艺品,收集了12—20世纪欧洲各地的家具、陶瓷、金属器、玻璃器、染织品等。雕刻作品就达到了30000件之巨,其中代尔夫特陶瓷珍品是参观的重点。在1层的左侧是荷兰的历史展厅,除了装饰花边、帆船模型等象征本土文化的展品,也展出了殖民帝国时期荷兰在非洲、东南亚的殖民地文物,当年的强盛景象可见一斑。负1层的亚洲馆(见图11-8)中,诸如中国的陶瓷、印尼的青铜塑像、日本的刀剑和屏风等,有十分广泛庞杂的收藏。1层右侧(见图11-9)有版画室,陈列各种印刷品,包括伦勃朗和丢勒等大师的素描、版画及各类作品,表现出不同于油画的艺术风格。更有地图、海报、浮世绘等展览。

图 11-6 国立博物馆第 3 层平面图

图 11-7 国立博物馆第 2 层平面图

图 11-8　国立博物馆负 1 层平面图

图 11-9　国立博物馆第 1 层平面图

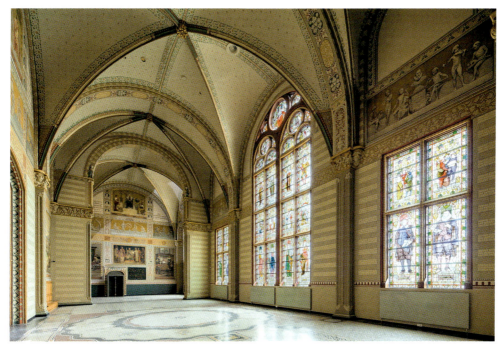
图 11-10　阿姆斯特丹国立博物馆大厅

　　在粗略地介绍了以上的几个部门后，下面我们走进每一层楼，细细欣赏每层楼最精彩的馆藏重点。首先，来到以丰富的荷兰绘画为主的第 2 层。走上楼梯，首先会看到富丽堂皇的大厅（见图 11-10），这是建筑师 P.J.H. 库珀斯的杰作。大厅内所有的元素强调了荷兰的艺术和历史的荣耀，例如，华丽的彩色玻璃窗描述了艺术的发展，以重要的荷兰艺术家为特色。墙上挂着奥地利

画家乔治·斯特姆(George Sturm)的镶嵌画,美化了荷兰历史上的场景。拱门下方是最高理想的化身,代表信仰、慈善和正义。地上的马赛克表现了四个元素和四个季节,是地球生活的象征。大厅在修好的短短十年内,华丽的装饰受到了严重的批评,因为这种过度的装饰在观赏各作品时会造成干扰,分散人们欣赏艺术的注意力。因此,许多装饰都被白色的油漆覆盖了,水磨石的地板也被拆除了。直到1959年,在建筑翻修时,博物馆恢复了建筑师库珀斯的装饰,使其焕然一新。

穿过2层华美的荣誉走廊(见图11-11),迎面而来的是镇馆之宝——艺术家伦勃朗的《夜巡》。走廊侧面壁龛的视野是17世纪伟大艺术家的杰作。壁龛的框架是铸铁梁,上面刻着当时有名画家的名字。

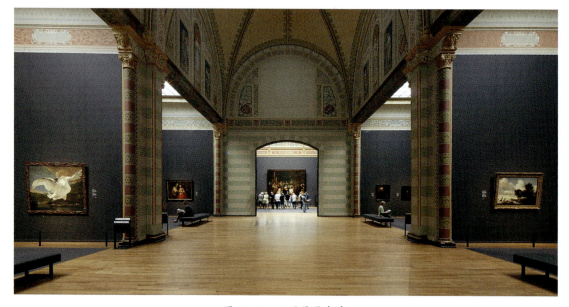

图11-11　2层荣誉走廊

《夜巡》(见图11-12)是一名18世纪的艺术评论家所赐名,原名为《弗兰斯·班宁·柯克上尉带领的第二民兵支队》,是伦勃朗画风趋于成熟的关键作品。此画是柯克上尉等人委托伦勃朗所作的群体肖像,伦勃朗打破了以往人物笔直面向画面的传统肖像画的形式,采用接近舞台效果的手法,既让每个人的形象都出现在画面上,又安排得错落有致,塑造了一个庄严有序的战士出征场面。班宁·柯克正对着副官下达命令,两个主要人物处于画面中心,两条向中心移动的斜线增加画面的动势,强化了画面宏伟的巴洛克风格。画面的明暗对比强烈,层次丰富,富有戏剧性。画面上多数的人笼罩在淡淡的光线之中,看不清眉眼,有的只露出一部分脸面,只有柯克队长、他的副官还有那个小女孩全身沐浴在光线中,成为全体队员中最为突出的人物,其他人物都被安排在了暗色调的中、后景中,或者只露出一张脸,或者只有一个模糊的轮廓,在画面上起着力学上的作用。整个画面使用和胜利相关的黄色作为主要渲染色调,无论是金发璀璨的小姑娘和画中人物大部分的衣着背景等都铺了一层黄色柔光。这也是伦勃朗的惯用技法——透明厚涂——先用灰白色以厚涂法画出画面整体的素描效果,再用透明油彩一层又一层地敷上,于是最后得到丰富的色彩变化。于是使得整幅画色彩斑斓、层次分明、鲜活动人。

《夜巡》这幅作品，在创作完成后不久即被画作的雇主——射手队的队员们带回去了，因为画作太大无法挂在门厅里面，队员们就自行把周边裁掉，这样也使得整幅画丧失了原有的平衡。而且挂这幅画的大厅是烧泥炭明火取暖的，时间久了，炭灰就在画上落了厚厚一层，使得整幅画色彩变得暗淡，以至于到了18世纪，人们把这个原本是白天的场景误以为是在夜晚进行的，从而给这幅画取名为《夜巡》。后来一直被荷兰王室所收藏，直到19世纪阿姆斯特丹国立博物馆成立后，一直作为其馆藏珍品被保存着。

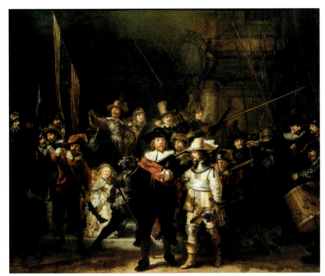

图11-12　《夜巡》　布面油画　359 cm×438 cm　伦勃朗·哈尔曼松·凡·莱因　1642年

图11-13　《自画像》　油画　伦勃朗·哈尔曼松·凡·莱因　1628年

伦勃朗的自画像数量之多为人惊叹，技法的运用也让后人感到震惊。他通过自画像展现自己内心的跌宕起伏，将不同时期所经历的不同事情在他的自画像中展现出来，尤其是晚年自画像，可谓五味杂陈糅杂其中。这幅《自画像》（见图11-13）是住在莱顿时22岁的作品，这时的他已经清晰地了解了自己的绘画才华。伦勃朗不仅开始尝试光影画法，还尝试了不同的绘画技法。例如，他用笔杆在未干的颜料上画线，添加了较轻的笔触感，使他的卷发看起来好像受到了阳光的照射。

伦勃朗喜欢用光做实验，明暗之间的鲜明对比成为他的标志之一。这幅画中，他将光线主要集中在他的脸颊和耳垂上，将光线延伸到刚好掠过他的鼻子，脸上最具表现力的部分被故意留在阴影中。他不负"光的大师"这样的溢美之名，光在他的画面中好比是笔触和肌理那般的书写媒介，又是摄人魂魄的利器。他将光线如灯塔般地投射于自己的肖像，使其从混沌的黑暗中卓然显现。我们仿佛不仅和艺术家直面观照，更是在感受着时光镌刻的痕迹。

《埃克河边的磨坊》（见图11-14）是画家雅各布·凡·雷斯达尔(Jacob van Ruisdael，1628—1682年)创作于1670年的一幅油画。这一幅表现乡村磨坊的风景画，是具有时代的典型意义的。它是对大自然的歌颂，也是对荷兰面粉工业发展的赞美，是典型的描写荷兰本土风物的风景画。在一条碧波荡漾的河湾旁，高大的磨坊风车像一座钟楼耸立在云彩翻滚的天际，形象巍然。阳光

透过云层,照耀着远处的教堂尖顶,色彩斑斓闪烁。左侧可见到停泊着的船只,右边中景上有几位农村妇女在小径上漫步而行。画家描绘的是典型的荷兰农村景色,芳草萋萋,树影婆娑,水光云霓,抒发出一种安谧宁静的诗情画意。这幅画并不很大,但它所展示的空间却非常宽阔。画家说过,他最爱画河岸的风光,可以开阔心胸,在他的500多幅风景画中,这类景色占有100幅之多。但可惜他当时并没有获得知音,晚年贫病而死。直到18世纪,他的作品才被人们惊叹而得到应有的评价。

图 11-14 　《埃克河边的磨坊》　布面油画　83 cm×101 cm　雅各布·凡·雷斯达尔　1670 年

维米尔是室内画的能手,善于表现光线,荷兰风俗画家,被称为"荷兰小画派"的代表。其作品大部分是描绘舒适、安闲的资产阶级家庭生活。表现周围熟悉的妇女,喜欢将普通的家务劳动诗意化,作品不以情节引人入胜,而以一种抒情的情调给人美的享受。《倒牛奶的女佣》(见图 11-15)就是其代表作。

《倒牛奶的女佣》描绘厨房一角,一位衣着朴素的妇女正倒牛奶,桌上摆设杂而不乱,陶罐、篮筐、食品放置在绿色的桌布之上,墙角有竹篮以及一个金色小筐,白色的透着暗黄的墙角似乎诉说着它年代的久远。阳光透过轩窗,一切显得和谐而静谧。维米尔描绘的室内生活场景极其单纯,光线从侧面的窗子投射过来,将正倒牛奶的女仆笼罩在均匀弥漫的透明空气氛围中,平凡的现实仿佛得到净化和升华,他笔下的光是纯洁的、温暖的。画家用急促短小的笔触把阳光里的物品描绘出来,让我们真实地感受到了阳光的存在。维米尔对色彩的运用自如在这幅画中得到了最大的体现,他以清新的色调赋予了画面安适、静谧的氛围。图中妇女身着蓝色与柠檬黄两种色彩的衣裙,达到了光与色的完美结合。黄色象征财富与高贵,蓝色代表洁净与自由。画面中黄色占据

了大部,达到了优势和谐。乍看此图,黄色与蓝色,暖色调与冷色调形成鲜明对比,使观者眼睛为之一亮。

图 11-15　《倒牛奶的女佣》　布面油画　45.5 cm×41 cm　约翰内斯·维米尔　1660 年

图 11-16　《冬景》　油画　25 cm×37.5 cm　亨利克·阿维坎普　1608 年

《冬景》(见图 11-16)是荷兰艺术家亨利克·阿维坎普(Hendrick Avercamp,1585—1634 年)的作品。他是 17 世纪荷兰第一批风景画家,专注绘制冬季风景,画作色彩鲜艳、生动活泼,风景

中的人物形象惟妙惟肖。阿维坎普的许多画作都描绘了17世纪初荷兰人在冰冻的湖面上滑冰的场景,广受欢迎。画中高视点的眺望使视野能够远远地展延到地平线的地方,在低沉天空的茶褐色及灰色的协调下,使我们看到光线划过地平线。在这种有力的远近表现中,快乐的人的动态展开了爽朗而健康的气氛,这种气氛也是画家的独创之一。

在阿姆斯特丹国立博物馆的2楼还藏有荷兰最大的公共艺术史研究图书馆——库珀斯图书馆(Cuypers Library,见图11-17)。图书馆在博物馆内展出了8000多件物品,其使命是高标准的艺术品保护,填补藏品的空白,以确保易于获取全方位的知识。图书馆由皮埃尔·库珀斯(Pierre Cuypers)设计,于1885年首次开放,以文艺复兴时期和哥特式建筑风格建造。图书馆藏书超过40万册,其中最著名的是伦勃朗、弗兰斯·哈尔斯和约翰内斯·维米尔的杰作。图书馆工作人员积极地使用他们的档案进行艺术史研究,而来访者可以亲自拿起资料,也可以在在线目录中查看更多内容。因此,国立博物馆是荷兰访问量最大的博物馆,每年有近300万游客。近期,这里建造了一个新的阅览室,提供给民众使用,可以让大家坐在一个被四面八方高耸的书架包围的房间里。

图11-17 库珀斯图书馆

欣赏完2层无比璀璨的17世纪荷兰艺术藏品后,可以来到3层观赏20世纪的现代艺术藏品。国立博物馆的新建筑是致力于20世纪的画廊。展览包括绘画、家具、摄影、海报、电影、历史物品,甚至国家博物馆自己收藏的飞机,还包括荷兰和国外博物馆的重要收藏。它们共同创造了一个窗口,让我们了解20世纪现代国家的文化历史。

再来到阿姆斯特丹国立博物馆的 1 层,这层被公共道路分开,分为左右两边。左边的展厅展出了 18 世纪的藏品,而右边展出了 19 世纪的藏品。18 世纪的荷兰不再是世界强国,藏品的特点是培养精致的品位,尤其体现在室内领域,包括精湛的艺术、手工艺品以及个人肖像。

《穿白色和服的女孩》(见图 11-18)是凡·高同时代的荷兰画家乔治·亨德里克·布雷特纳(George Hendrik Breitner,1857—1923 年)创作于 1893 到 1896 年间的一系列油画作品之一。他是荷兰印象派画家,1884 年布雷特纳来到巴黎,当时的巴黎盛行日本风,他被细腻的东方艺术吸引,受日本版画的启发,这期间他至少创作了 12 幅此类画作。这幅《穿白色和服的女孩》现收藏在荷兰国立博物馆。梦幻般的女孩 16 岁,她是布雷特纳笔下穿和服女孩的模特,画中的女孩呈现不一样的姿势,和服往往有着不同的颜色。这幅画作最吸引人们眼球的是画中的刺绣、白色丝绸、和服上红色装饰的袖子以及橙色的腰带。

图 11-18　《穿白色和服的女孩》　布面油画　59 cm×57 cm　乔治·亨德里克·布雷特纳　1894 年

保罗·加布里埃尔(Paul Joseph Constantine Gabriël,1828—1903年,简称 Paul Gabriël),是荷兰海牙学派(Hague School)的画家、绘图员、水彩画家和蚀刻师。1853年,他加入了前往奥斯特贝克的画家群体,后来迁居到海牙。虽然加布里埃尔的童年比较清苦,但他却是"灰色画派"中画面最鲜亮的一个,主题也以明艳的夏日景色为主。《圩田水道上的风车》(也被称为《七月》,见图11-19)描绘的是他最喜欢的荷兰圩田,平坦、空旷的景观中,有着风车和笔直的沟渠。画家捕捉到了天空、光线、倒影的自然之美。尽管风车占据了这幅作品的中心,但他真正感兴趣的是描绘天空和倒影,在蓝天衬托下松散笔触的云朵、风车、小屋和天空巧妙地倒映在光滑的水面上,呈现出了宁静平和的氛围。

图11-19 《圩田水道上的风车》 布面油画 102 cm×66 cm
保罗·约瑟夫·康斯坦丁·加布里埃尔 1889年

图 11-20 《自画像》 布面油画 文森特·威廉·凡·高 1887 年

本幅凡·高(Vincent Willem van Gogh,1853—1890 年)的《自画像》(见图 11-20)呈现出 1887 年在巴黎和提奥一起生活时期的特点。在暗绿色的背景上面分散着丰富的红色和蓝色的点,夹克衫的红棕色上点缀着其互补的深蓝绿、橘红和黄色的点。明亮的红色胡须和黄褐色的头发以强有力的笔触表现,用纯互补色的绿来描绘眉毛、头发和胡须。

这幅画使用了点彩技法,凡·高曾和很多印象派艺术家过从甚密,那些人努力寻找一种新的方法来诠释他们的艺术。乔治·修拉(Georges Seurat,1859—1891 年)是凡·高认识的很多画家中的一个。修拉与众不同的点彩画法对凡·高产生了影响,但没过多久,凡·高就显示出了他的独特风格。

凡·高在画这幅画时,特意戴上礼帽,穿上夹克,还系了丝巾,以此显示他城市居民的身份。但显然他对这身装束并不情愿,这从他严肃的眼神中就能看出。

在飞利浦侧翼中,国立博物馆举办高规格展览,展出其收藏的艺术品以及从国际和国家收藏

中借出的艺术品。飞利浦侧翼有一个永久展示摄影作品的房间,并采用了世界上最古老的漆房之一。飞利浦侧翼展馆在过去曾被不同建筑师进行过多次改造,致使其成为博物馆内一个低调但复杂的组合。这个展馆是皮埃尔·库珀斯(Cuypers)设计的碎片大楼(Fragments Building)和他的儿子设计加建的一系列建筑的统称。库珀斯设计建造的碎片大楼,是由来自荷兰各地的建筑碎片组成。他在这些建筑被摧毁之前把它们的碎片保留了下来并加以利用。他的儿子建造的新侧厅用来展示国立博物馆中来自德鲁克家族(Drucker)的收藏品。飞利浦侧翼位于阿姆斯特丹国立博物馆的尾部,但它自成一格,是主楼成功改造策略的延伸。

来到负1层(平面图0层),展厅右侧展出了1100年至1600年的中世纪和文艺复兴时期藏品,内含大量宗教相关的雕塑和画作。基督教信仰在中世纪早期无处不在,当时艺术和宗教齐头并进。15世纪起,人们对古典重新产生了兴趣,人文主义的改革和兴起随后颠覆了中世纪的世界观。

负1层的左侧是特别展厅,收藏品包括来自国家博物馆丰富馆藏的更多不寻常的物品。例如,完整的微型银制品、乐器、爱国遗物、盒子和箱子、珠宝、服装、玻璃、瓷器,还有些令人印象深刻的军械库和大量的船舶模型。每半年,国立博物馆都会展示其广泛的服装收藏。

位于荷兰国立博物馆的亚洲艺术收藏品,因为其丰富的内容和一定的独立性,既不能轻易地将其规划在常设展览的时间轴之内,也无法与建于19世纪的博物馆主楼有着直接的联系,因此业主提出了加建亚洲馆的需求,拟单独设计一栋全新的建筑(见图11-21)。

图11-21　阿姆斯特丹国立博物馆亚洲馆:浮水之"石"

亚洲馆由建筑师克鲁兹和奥尔蒂斯(architects Cruz and Ortiz)设计。该建筑由葡萄牙砂岩和玻璃建造而成,四周环绕着水,具有丰富的对角平面和不同寻常的视角。亚洲馆位于主楼的南侧,建在飞利浦侧翼和主楼之间的花园,这里曾是一个几乎被遗忘的部分。设计采用了不规则的平

面和倾斜的屋顶,这也是对狭窄的场地空间以及相邻的建筑立面建立联系的方式。建筑倒映在一个矩形水池中,为了强调自主性,设计将其作为花园中一个独立的特色部分。展馆共分为两层,地上的一层面积较小,地下一层的平面轮廓则与水池的外围边界相重合。透过亚洲馆的东立面也可以看到馆内的部分展品,外墙则由与主楼庭院和入口相同的石材构成。

在亚洲馆里面收藏了丰富的亚洲艺术品。这些艺术品来自中国、日本、印度尼西亚、印度、越南和泰国,可以追溯到公元前2000年至2000年之间。

雕像(见图11-22)的手臂松散地伸展在一个抬起的膝盖上,这个人物以优雅的姿势举起手。在他的躯干和肩膀周围,丝质的披肩以柔和的自然主义风格垂落,掩盖了它是柳木的材质。华丽的项链代表了中国艺术家的精湛工艺。观音菩萨,慈悲为怀、助人顿悟。他细长的耳垂,额头上的印迹,半睁着的眼睛,让人想起佛陀。他的红色衣服上覆盖着由非常薄的金箔条制成的细金线的几何图案,云和凤凰的形象象征着繁荣和安全。观音庄严而轻松,是内心平静和专注的缩影。

图11-22　中国观音　12世纪

三、结语

当逛完展览后,您可以去逛逛遍布于博物馆内众多小而精致的花园,当然不仅是花园,咖啡厅、餐厅、纪念品店抑或是休息室,都是免费向公众开放的,甚至不需要持有博物馆的票证也可造访这些区域。休息室就坐落于餐厅与纪念品商店的正上方。在阿姆斯特丹国立博物馆的纪念品店,您将会惊奇地发现只有在这里才能找寻到的具有独特装饰性的现代化吊灯——现代主义风格被精心而又巧妙地隐藏在这座古典主义建筑之内。

在这里,每一幅画作的旁边都会有更为详细的介绍,对知名度更高的画作更是有更为翔实的信息。即便没有这些介绍,潜心来体验一次风格迥异、色彩奇妙的艺术之旅又何尝不是一种享受呢?除了馆藏的画作,博物馆其建筑本身也是艺术的瑰宝,从廊厅的天花板到展厅的吊灯,这些点滴都是欣赏艺术、洗涤心灵的一部分。也许审美的提高与对美的理解,就在发现生活中的细节这个过程中,循环往复而又螺旋式地上升!

第十二章 西班牙篇——普拉多美术馆

一、普拉多美术馆的历史沿革和艺术概况

西班牙艺术界流传着这样一句话:"要充分了解提香和鲁本斯必须到西班牙来,要给伟大的西班牙绘画以正确的评价,只需留在普拉多。"西班牙马德里的普拉多美术馆(见图12-1)被认为是世界上最伟大的博物馆之一,亦是收藏西班牙绘画作品最全面、最权威的美术馆。普拉多(prado)在西班牙语里的意思是"草地"。欧洲早期的很多博物馆,都建立在空旷的绿地上,通常位于城市边缘,毗邻城墙,还有些建在修道院的菜园或花园里。普拉多美术馆的选址也遵循这个传统,并以教堂和圣热罗尼莫斯皇家修道院前方的草坪命名。在马德里,你还可以见到以普拉多命名的街道。

图 12-1　普拉多美术馆

普拉多美术馆本质是国家统一后的国立画廊,其设立的历史与16、17、18三个世纪的西班牙史息息相关。西班牙的历代帝王收集于他们宫内的作品不论数量与质量都极其惊人。与百科全书式博物馆不同,普拉多美术馆不以保藏和展示艺术史发展的各个阶段为重点,也没有如卢浮宫那样仰仗强大的国力,搜集东西方文明中处于顶尖水平、风格迥异的艺术品,而是与西班牙的国家历史紧密交织,成为反映历代国王个人艺术诉求和收藏癖好的一面镜子。普拉多所拥有的一

切杰作都是来自皇室的收藏,同时尽管西班牙在欧洲长期占有优势,但也只有特别委托制作的作品,或购置或以礼物与遗产继承的形式流入西班牙。在西班牙,华丽绘画的伟大收藏家之名非历代帝王莫属。

18世纪中叶,西班牙波旁王朝的卡洛斯三世(Carlos Ⅲ,1716—1788年)决定派人规划一条林荫大道,供人在阳光下悠闲散步。他认为,在这条路上应该再建造一些显示科学进步的公共建筑,如科学博物馆、植物园、公园以及天文台。新古典主义建筑师胡安·德·维拉纽瓦(Juan de Villanueva,1739—1811年)在1785年受邀负责普拉多宫的建设,图纸很快就位,但1788年卡洛斯三世却去世了,一年后法国大革命爆发,"科学大道"的计划被迫搁浅,建了一半的普拉多宫在拿破仑占领时变成马厩和火药库。拿破仑扩张时期把来自世界各地的艺术品源源不断地运送至卢浮宫,其中有大量来自西班牙的艺术珍藏。复辟时期过后,西班牙王室收藏分散在各处的城堡、宫殿以及哈布斯堡王朝的埃斯科里亚尔皇家修道院内。国王费迪南七世(Fernando Ⅶ,1784—1833年)认为,有必要在马德里建造一所独立的大型博物馆,集中存放它们。普拉多大街上这座未完成的宫殿最终入选,工人们依据设计师留下的木制模型,将它修建完成。

1819年11月19日,崭新的"皇家美术馆"正式开放,馆内全部是国王的私人收藏,当时的展厅只限于三楼的圆形大厅及分成3室的左右两翼,展出的作品仅311件,全是西班牙画派的作品。美术馆在开始的20年间也全是贵族,展厅每周只开放一天,但不针对普通人,只有得到皇家许可才有幸进入。普拉多的收藏成长很快,在两年内,收藏的作品已达到512件,开放6年后,收藏更加丰富。1821年美术馆得到了意大利画派的作品195件,同时在1826年至1828年又进行扩建工程,使收藏品达到700件。1868年,伊莎贝尔二世(Isabel Ⅱ,1830—1904年)被废流亡后,王室收藏被收归国有,皇家美术馆同时更名为普拉多国家美术馆,向普通人敞开大门。1912年6月7日,普拉多美术馆设立管运委员会,美术馆进入了另一个关键时期。从1917年到1920年新设24个展厅,并扩大展示面积,接着在1923年至1927年,随着中央回廊更换装饰并新设中央楼梯,1955年至1956年再增设拥有16个展厅的两翼。20世纪以来,普拉多继续扩大和更新,现已成为全西班牙陈列、展览、报告会、音乐会等各种文化活动最重要的中心。

二、普拉多美术馆的馆藏分布及代表作品赏析

如今,普拉多美术馆有100多间展厅(见图12-2),陈列着12—18世纪大量的美术珍品,馆内还收藏有古典雕塑、硬币、金银和搪瓷器皿等。普拉多最为重要的收藏是历代大师的绘画作品。其中西班牙油画逾4800幅,意大利油画以及蛋彩画逾1000幅,弗兰德斯油画逾1000幅,法国油画逾300幅,荷兰油画约200幅,以及少量德国和英国绘画。近万幅的收藏规模,尽管与一些博物馆相比有所不足,但质量很高。例如,作为顶级美术收藏机构的标志,普拉多同时拥有"文艺复兴三杰"中米开朗基罗和拉斐尔的作品。藏画中的西班牙部分举世无双,是世界上藏有委拉斯凯兹和戈雅的作品最多的博物馆。意大利和荷兰部分则是不可替代的,拥有一批在两国本土也罕见的精品。荷兰画家耶罗尼米斯·博斯(Hieronymus Bosch,1450—1516年)的作品最多,因

为原西班牙国王腓力二世最欣赏他的画，大力收藏。此外提香、鲁本斯、伦勃朗、丢勒、波提切利、委罗内塞等大师的作品，以及其他一些文艺复兴时期意大利和希腊画家的作品，共同构成普拉多的藏画。

图 12-2　普拉多美术馆展厅内部

美术馆有三座门，分别是西门、北门和南门，其中西门是正门，门前有西班牙著名画家委拉斯凯兹手握画笔的青铜坐像；北门是参观入口，门前是戈雅的青铜立像；南门是参观出口，门前是牟利罗（Murillo，1617—1682 年）的青铜立像。美术馆分为地上三层和地下一层（见图 12-3 至图 12-5），地下一层展示了普拉多美术馆的历史资料，其他三层展示了 16 至 19 世纪的意大利画派、西班牙画派、法国及弗兰德斯、荷兰等艺术家的油画和雕塑作品。在众多举足轻重的藏品中，普拉多美术馆为大家列举了必看的一些艺术家的作品，让我们更好地跨越欧洲之门，触摸西班牙的艺术之魂。

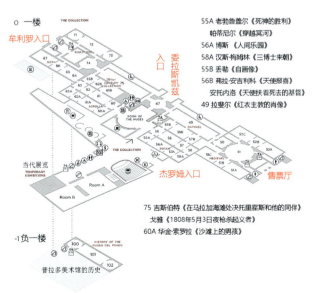

图 12-3　普拉多美术馆负 1 层与 1 层平面图

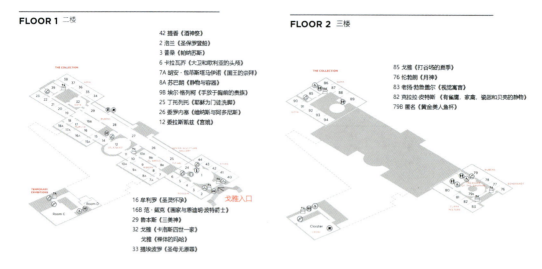

图 12-4　普拉多美术馆 2 层平面图　　　图 12-5　普拉多美术馆 3 层平面图

《死神的胜利》(见图 12-6)的主题取自圣约翰的《启示录》和《旧约》中的《传道书》。作者并非要为教会制作一幅劝喻世人的宗教画,而是基于世俗的理由,特别是对西班牙统治下的残酷屠杀,以及对黑暗的教会和统治者的反抗精神才是此画真正的灵感源泉。其目的在于揭露教会的黑暗与宗教法庭的恐怖。

图 12-6　《死神的胜利》　木板油画　117 cm×162 cm　老彼得·勃鲁盖尔　1562—1563 年

画面的背景是一片狼烟烽火，大地呈现出一种血红色，到处树立着绞刑架，土地荒芜不堪，连巨大的老树干也枯萎了，死神——成群结队的骷髅，向着村镇而来。人们还在徒劳无益地试图到标有十字架记号的庞大捕鼠器里寻找"避难处"。左边有一辆铁甲车式的载器，上面满装着白衣教士，他们打着十字旗号，是魔鬼不敢问津的"天使"，在观察这一群不计其数的牺牲者。

画面的构图以同心圆为基本框架，背景是被烈火的浓烟掩蔽了一半的天空，天空下是堆积如山的尸体，散乱的骨头比比皆是。左侧画面中，在众骷髅的监视下被处以绞刑的人和被砍头的人令人触目惊心。右侧，丧钟已经敲响，大批死神的兵马挣脱了限制，疯狂地屠杀人群，骑在马背上手中挥舞着大镰刀的死神将所有的人赶入预先准备好的大箱子，即便高贵的国王和红衣主教亦无法幸免。在这复杂的景象中，各种细节都被清楚地加以描绘，所有的形象都被纳入从左向右运动的动势当中，形成排山倒海的气势，非常壮观。

来自尼德兰的博斯是北方文艺复兴的代表画家，被确认出自他手的作品数目并不多，《人间乐园》（见图12-7）就是最重要的作品之一。博斯在画作中展现的神秘境界让几个世纪后的人都望尘莫及，很难想象他在画作中所描绘的奇幻世界竟然如此超前。这幅作品是三联画，源于欧洲宗教祭坛画，以三面表现某个内容的绘画为一组，当两翼的画板叠合在一起时，正好覆满中间的画板，起到保护画作的作用，同时外部画面与内部三屏形成一个完整的内容叙事。

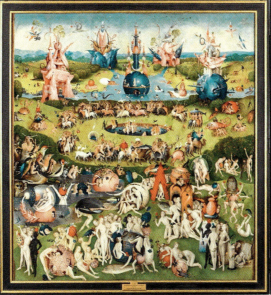

图12-7 《人间乐园》 油画 主体部分220 cm×195 cm，两翼部分220 cm×97 cm 耶罗尼米斯·博斯 1490—1500年

《人间乐园》是观看顺序从左至右的三联画，其中每个面板整体的意思是必不可少的。这三部作品呈现独特而又有联系的主题，解决历史和信仰。从这一时期的三联画一般拟按顺序读取，左侧和右侧面板往往描绘伊甸园和最后的审判。位于中央的画面，是充满了嬉闹的裸体人群、巨型鸟类和甜美水果的花园。三联画描绘了世界的历史，以及罪恶的产生和延续进程。从创造世界的百叶窗开始，亚当和夏娃的原罪故事在左侧画面上；地狱的折磨，黑暗，冰冷但火热的噩梦般

的视觉,则在右边的画面上;位于中心的欢乐花园,说明世间的人类正深深地从事罪恶的愉悦。

注视着博斯的世界,时间与空间似乎都在当下重叠、拼合,可以从它们延伸去上千年前,又至几百年后的我们,人世的活动变换着形式,却贯穿着难以改变的本质:

从伊甸园到炼狱,上帝创造了世界,创造了人类。无所不在的上帝时刻注视着他的作品,看着他们的欢乐与堕落,看着他们受到的折磨。然而,当人类堕入地狱,一切终将回归当初。但那些生动的色彩、梦幻的想象力,那些超越了画面寓意的真正艺术所在,却不会随着时间的改变、人们看法的变迁而褪色。

这幅画的画面色彩缤纷,各种细节的描摹十分细致,遵从了北方文艺复兴的传统。虽然是《圣经》题材,但画面的世俗性很强,尤其是中联。画面中的透视关系不是很明显,画面的平面感比较强。但凭着丰富的色彩和让人眼花缭乱的物象,足以征服每一个观众。

在这幅自画像(见图12-8)上,丢勒精心刻画了面容和衣饰的细部,人物形象逼真而传神,既证明他有将眼睛所看到的世界加以再现的非凡才气,也反映了他个人的信念:"越是能够正确地将现实表现出来,作品就越显得精彩。"作品中,丢勒内穿白色百褶并饰有金色花边的衣服;外穿白底黑边的紧袖外套;左肩披着一个褐色的斗篷,编织的缎带将斗篷与另一侧外套连接起来,这既丰富了画面的视觉层次感,同时也增添了画面的张力;双手戴着白色手套,交叉握着平放于胸前;头上所戴的黑白条纹相间的帽子与外套的纹饰也形成呼应。丢勒用精细的素描手法来表现眼睛的润泽灵动;用贴近轮廓线的造型阴影来增添人物的立体感;用稀疏淡褐色的胡须、波浪式的披肩卷发来烘托人物的形象气质。身后的窗外,细致地刻画了蜿蜒的河流、草木和山川,这也许是他想借此暗示自己的意大利之旅以及他并不是一位小地方的画匠,而是一个有着丰富阅历的艺术家。

丢勒的这幅《自画像》仿佛始终能感受到一种虔诚的宗教精神,一种平静和谐又略带忧愁的神秘美感。丢勒在他的自画像里注入了自己的灵魂与力量,透过人物的眼睛我们能看到丢勒的本心与向往。总之,丢勒创作的一系列自画像与其说是画家的肖像画,不如说是画家形象的自传,他以自己的方式向观众呈现了他的艺术追求与精神理念。

《1808年5月3日夜枪杀起义者》(见图12-9)是一幅描绘法军镇压起义者暴行的悲剧性作品,一幅英雄主义悲壮激昂的画面。起义虽然失败了,但画家并没有把人民画成失败者,而是表现为精神上的胜利者。起义者面对死亡,宁死不屈,法军却不敢正视起义者,内心怯弱,正义和非正义形成强烈对比。

画家将要被杀害的起义战士置于画面上方的视觉中心,突出三个有代表性的典型人物:右边是一位僧侣,在就义前,正做最后的祈祷;中间是位农民,看上去有着一副饱经风霜的面孔,神情坚定地望着夜空,无惧无畏;画家着意描绘一位愤怒至极、高举双手的市民,义正词严痛斥敌人暴行,这是人类英雄的伟大形象。画家以马德里的夜景作为画面刑场的背景,意在表现黑暗笼罩着西班牙。画面聚光于起义者形象,而将法军置于暗部,形成强烈的明暗对比。又在地面放置一灯笼,使一部分光由下向上放射,造成一种动荡不安的气氛。

图 12-8 《自画像》 油画
52 cm×41 cm 丢勒 1498 年

图 12-9 《1808 年 5 月 3 日夜枪杀起义者》
油画 266 cm×345 cm 戈雅 1814 年

1808 年，拿破仑的雇佣军入侵西班牙，腐败无能的卡洛斯王朝不战而降，不甘心做亡国奴的西班牙人民奋起反抗。5 月 2 日，首都马德里附近的爱国志士在太阳门下发动了反抗侵略的武装起义，不幸起义失败，法国军队逮捕了大批革命志士。接着，法国军队无视西班牙的独立地位，未经过任何法律程序，于 5 月 3 日的晚间和次日凌晨，枪杀了数千名起义者。极富爱国热情的画家闻知这一惨绝人寰的事件，极为愤慨和恼怒，挥笔创作了《1808 年 5 月 3 日夜枪杀起义者》。正如画家本人说的那样："我要用自己的画笔，使反抗欧洲暴君的这次伟大而英勇的光荣起义永垂不朽。"

克洛德·洛兰(Claude Lorrain, 1600—1682 年)在意大利度过平静的一生，其画同其人一样平和明朗。1633 年，洛兰加入了罗马的一个艺术家团体，经过一段时日的沉淀，他的风景画创作由初期的讲究传统迅即转入极富活力的北欧风格。由于他久居罗马并没有为法国学院画风浸染，他的风景画能与普桑的作品一脉相承。他革新古典风景画，把自然景观与人文思想相结合，开创了以表现大自然的诗情画意为主的新风格。他的作品充分显示了画家对光线的高度敏感，加之注入人物细腻的描绘，使中年时期的画风达到澄净与和谐的境界；晚年则更有个性，物体造型刻意拉长，色彩带有银色光芒，流露出神秘且严肃的气氛。他的风景画中开阔的海平线总给天空留出巨大位置，近景则总是带有罗马式建筑、船只、人物的逆光海滨。

《圣保罗登船》(见图 12-10)以海空一色、宁静优美的画面令人赏心悦目。在 1639 年至 1640 年间，港口场景是克洛德最喜欢的主题之一。这件作品包含了许多该类型的习惯特征，例如从背景中照射出来，并没有使观众失明的强烈金色光芒，以及一排建筑物。这里的一些建筑物是真实的，包括美第奇别墅和热那亚灯塔，直接矗立在地平线上。

《宫娥》(见图 12-11)是委拉斯凯兹(Diego Rodríguez de Silva y Velázquez, 1599—1660 年)晚期的一件重要作品，在绘画史上有重要的地位，它几乎也是委拉斯凯兹全部天才的体现。该画描绘了宫廷里的日常生活。小公主玛格丽特被描绘得既庄严又具有掩盖不住的稚气，占据画面

的中心位置。一名宫女向她跪献水杯,画面左边是正在作画的画家本人。画家把自己安排在这一颇具戏剧性的情节中,使整幅画具有浓郁的生活气息和情调。这幅高度达 3 米的作品,画面的每个物体与实物同等大小,这些正显示出了委拉斯凯兹高超的技法。画家将每件物体都刻画得相当到位,毫不敷衍。质感、形体、空间、明暗的处理更是让人拍案叫绝,画家向人们展示了一个"真实"的时间片段的塑像。

图 12-10 《圣保罗登船》 油画 211 cm×145 cm 克洛德·洛兰 1639 年

图 12-11 《宫娥》 油画 320.5 cm×281.5 cm 委拉斯凯兹 1656 年

这是一幅有着风俗性特色的宫廷生活画,它展示了宫中的日常生活。在宁静的宫廷中,委拉斯凯兹正在为国王夫妇画像,这一对夫妇的形象在后面的一块镜子中反映出来。在背景上有一扇门打开着,光线从门口射入,在门口站着一个宫中的侍从,正在注视着室内的情景。只有委拉斯凯兹是冷静的,但他好像并没有发现身边所发生的事情,仍然在专心地画画,这也是委拉斯凯兹比较可靠的一个自画像,面部表情严肃,显示出郁郁寡欢的样子。

画家打破宫廷肖像固有的原则,并没有像传统绘画那样把国王夫妇摆在画面的中心,而是把他们放在一个次要的位置,这样的构图是很大胆的,多少有一点随意性,他的这种做法是宫廷肖像画的一种改革。画面上的人物不再是呆板地排列在一起,而是尽量处在自然的状态之中,从门及侧面窗子射进来的自然光运用得很出色,光线均匀地散布在室内的每一个角落。这幅作品就艺术性来说,无疑是一幅很出色的作品。

《穿衣的玛哈》(见图 12-12)和《裸体的玛哈》,是戈雅最有名的两幅画作,创作于 1800 年,是在同一时期以同样的题材、同样的构图造型,甚至连人物的表情、动作、姿势都一模一样的情状来表现的两幅油画。不同的是,前一幅是着装的人物肖像油画,后一幅是不穿衣的人体油画。"玛

哈"在西班牙语中意为时尚俊俏的女郎或指社交场合的名媛淑女。

图 12-12 《穿衣的玛哈》 油画 94.7 cm×118 cm 戈雅 1800—1807 年

《穿衣的玛哈》中，一位年轻俊美的女子身穿一件紧贴身子的白色的时尚礼服，腰上束着一条玫瑰红色的宽腰带，同时上身还套着一件黑黄色相间的大网格短外衣，惬意地半倚半躺在一张铺着翠绿色绸缎床单的软榻上，以妩媚动人的表情看着画面的方向。整个画面以暖色调构成，既展现出女子青春靓丽、高贵纯洁、时尚新潮的神韵风采，又充满温馨浪漫且带有几分神秘的气息。

在 19 世纪以前的西班牙，宗教神学对文化艺术的控制十分严厉，在各地都设有宗教裁判所，对艺术家的艺术创作行为进行监督和裁决，其中有一条就是禁止艺术家创作任何形式的人体作品。关于"玛哈"的两幅作品展现出画家精湛成熟的绘画技巧和高超的表现手法，更是他对封建宗教神学"红线""禁区"及其清规戒律的突破和挑战。《裸体的玛哈》成为西方有油画以来第一幅脱离宗教神话题材和名义而以世俗女子为主题和主体的人体油画，成为西方人体油画主体从神话里的女神到世俗中的女人的标志性作品。戈雅也由此成为西方人体油画史上"第一个敢于吃螃蟹"的画家，其中的意义不言而喻。

《视觉寓言》（见图 12-13）是扬·勃鲁盖尔(Jan Brueghel de Oude，1568—1625 年)画廊题材作品中的代表作，是他和鲁本斯合作的《五种感官》组画中的一幅，其他四幅也是同类型的画作，分别是听觉、嗅觉、味觉和触觉。画作展示了贵族和富庶的中产阶级上层中丰富的珍品收藏。

这幅作品与扬·勃鲁盖尔的其他画廊题材作品不同，他隐去了一般画廊作品中的主人公——画室的拥有者，取而代之的是女神维纳斯和她的儿子丘比特。但是画室真正的主人并没有缺席。在维纳斯的左侧，我们会看到一幅双重含义的肖像——身着弗兰德斯地区的传统服饰的夫妇。肖像中的夫妇就是这件作品的赞助人——荷兰大公和大公爵夫人，他们以画中人的形象出现。画面中间，爱神维纳斯和她的儿子丘比特正在研究画室中一些令人印象深刻的贵重收藏。丘比特正指向《治愈盲人》这幅画，它暗示着所见之人可以在基督的神迹下恢复视力，这也正迎合着这幅作品的主题——"视觉的寓言"。

图 12-13　《视觉寓言》　油画　64.7 cm×109.5 cm　扬·勃鲁盖尔和鲁本斯　1617 年

在《视觉寓言》中,除了宗教意象之外,更重要的是,艺术家想让我们看到画室主人丰富的收藏。我们可以看到一些科学仪器,包括望远镜、地球仪等,这些东西表明天文学和自然科学在当时的重要性。画室的地毯来自波斯,暗示着主人的财富来自世界各地。其中很多油画来自于鲁本斯和勃鲁盖尔本人:比如右下角大幅花环题材作品。画面的右上方的那只鹦鹉,似乎在提醒我们,画室的右侧通向一个更广阔的空间,以长走廊的形式延伸到远方,走廊上挂满了艺术品,并放置有大量的雕像藏品。

三、结语

博物馆与美术馆是一个国家、一个地域、一个城市中不可忽视的存在,这里记载着历史,展现了人类智慧和财富,无形中折射出当地的精神文化厚度,证明时间是真实存在的,也广泛传播人类优秀文化、艺术。西班牙拥有悠久的历史,因此造就了无数各色博物馆,风格更是特立独行。无论您是不是一个艺术爱好者,都不能否认西班牙在艺术史上的地位。从油画、电影、录像、立体派到超现实主义,每一条艺术"战线"上都有成就了不得的大师,甚至在内战阴霾笼罩的时期,西班牙的艺术成就都让人不得小觑。

为把普拉多美术馆办得更富于教育意义、更有观赏价值,20 世纪以来对各类现代作品的收集所做的努力是惊人的,虽然其成效尚不能与过去的收藏相提并论。但是,尽力克服经济上的困难而使普拉多成为尽可能包罗无遗而又均衡的美术馆的意图是显而易见的。正因为如此,普拉多的过去和将来仍是一切美术爱好者之家。过去,普拉多曾帮助许多现代艺术家从蒂齐亚诺、埃尔·格列柯、委拉斯凯兹、牟利罗、鲁本斯、戈雅等大师的作品中学到许多东西;将来,它仍是各色人等进行观摩学习或品味享受的辉煌璀璨的长廊。普拉多的稀世珍藏以及由此形成的浓厚的文化氛围,布满它的各个展厅,无论是谁,都会在这里得到陶醉和受益。

第十三章　美国篇——纽约古根海姆博物馆

一、纽约古根海姆博物馆的历史概况

位于纽约的古根海姆博物馆(见图 13-1),于 1947 年由美国知名的建筑师赖特所设计建造,完工于 1959 年。博物馆内部陈列着企业家所罗门·R.古根海姆所精心收藏的欧美现代艺术品。作为私人现代艺术博物馆的经典代表作品之一,古根海姆总部设在美国纽约,同时在西班牙毕尔巴鄂、意大利威尼斯、德国柏林和美国拉斯维加斯分别设立分馆。

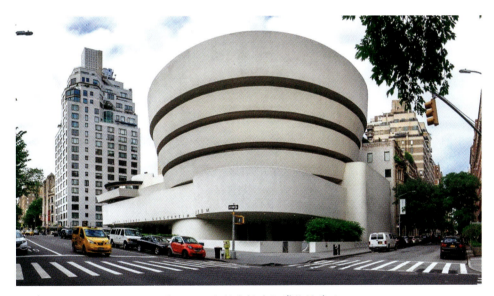

图 13-1　纽约古根海姆博物馆外观

1927 年,古根海姆结交了一位德国女子 Rebay,在与她的交流中,古根海姆了解到一种在欧洲当代绘画中的实验性潮流,这样一段缘分使他的收藏方向发生了巨大的转变。Rebay 所传达的是一种"非具象的"、"前所未有的"艺术风格与审美哲学的观点。1939 年,古根海姆在纽约曼哈顿东 54 街租下了一个旧的汽车展示室,命名为"非具象绘画美术馆"。Rebay 作为第一任馆长,在建筑师 William Muschenheim 的协助下将其改造为一个功能齐全的临时展览空间,并在接下来的 5 年间推出了众多欧美艺术家,举办了多次展览,获得了巨大的成功。随着展览及展品的丰富,1943 年,Rebay 决定建立一个永久性的建筑,用来丰富美术馆展品并做永久性保存。

1943年6月,赖特接到了古根海姆博物馆的设计委托,Rebay希望他能设计出"一座精神殿堂,一座纪念碑"的博物馆,赖特从古巴比伦的金字塔形神庙获得灵感,创造出他认为的"展示精美绘画或听音乐的最佳氛围"(见图13-2)。同时,赖特将有机建筑的理念成功运用到博物馆的建设中,与中规中矩的国际主义建筑风格不同,其创新的建筑理念使博物馆看上去更像一个大型雕塑。在建造时,赖特充分考虑人与自然的关系,选址上考虑博物馆与周边环境的契合关系、地理位置与人的接受程度等因素。纽约布朗克斯区的哈德逊河谷曾是博物馆最初的选址之一,但是古根海姆认为靠近中央公园的现址更贴近于自然,能带来更多的灵感。但是,在赖特看来,这座城市被过度建设,人口过多,并且缺乏建筑价值。他毫不掩饰对古根海姆选择纽约作为他的博物馆的失望,尽管如此,他还是按照客户的意愿进行了工作,最终在第88街和第89街之间的曼哈顿第五大道上定居(见图13-3)。

图13-2　赖特向古根海姆解释模型的重要性

图13-3　纽约古根海姆博物馆选址

赖特经过综合考虑后,给出了倒 Z 形设计方案,而该设计方案经历了 15 年的多次修改,包含 749 幅设计图纸、6 个工程图阶段,凝聚了赖特长久以来的设计理念结晶。这个项目对于赖特来说是在都市氛围中尝试有机建筑的一次实验,也是唯一一栋建成的博物馆项目。最初,赖特设计中的建筑外观是深红色的外挂石材,但因甲方反对和经费所限,最后使用的是喷射砂浆外刷白色涂料。赖特认为,自己的这个设计,会让对街的大都会美术馆看起来像是"新教徒的农舍"。

受战后经济因素等限制,赖特最初为古根海姆博物馆规划的塔楼没能在 1959 年开放时实现,直至 1992 年由建筑师事务所 Gwathmey Siegel & Associates Architects 设计完成,扩建时,塔楼的设计参照了赖特最初的设计规划及思路,增大了办公区域和展示空间。他们分析了赖特原先的图纸,并按照他的构想建造了一个十层高的大理石塔楼。2008 年,古根海姆博物馆(见图 13-4)被指定为国家历史地标。

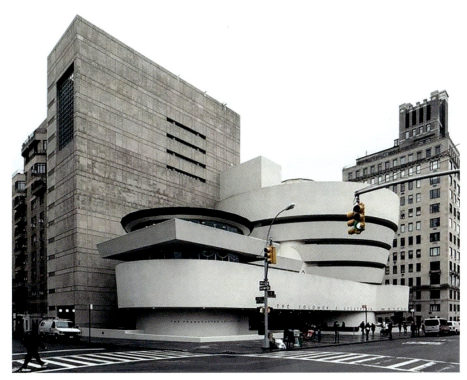

图 13-4　博物馆 1992 年扩建后外观

古根海姆博物馆被人们描述成"海螺"并不是毫无根据的。从外部来看,楼体像一条盘旋着的白色绸带,而它的内部则呈现出螺旋线的样式,如贝壳上弯曲的花纹一般。整个建筑的大厅高约 30 米,大厅顶部是一个花瓣形的玻璃顶,四周是盘旋而上的层层挑台,地面以 3% 的坡度缓慢上升。参观时观众先乘电梯到最上层,然后顺坡而下,参观路线共长 430 米。美术馆的陈列品就沿着坡道的墙壁悬挂着,观众边走边欣赏,不知不觉之中就走完了 6 层高的坡道。

值得一提的是,大厅的玻璃圆顶往往会吸引着来访者的目光,你往往会在不经意的抬头中看见仿佛触手可及的玻璃穹顶(见图 13-5、图 13-6),它如同一个拥有浩瀚星辰的宇宙一般,让长期

被束缚在都市中的人们找到通向自由的那一丝希望与慰藉。顶棚的曲线形玻璃窗与墙壁高窗充分利用自然采光,加上白色墙壁的漫反射,使整个展馆内色调多样,色彩明亮柔和,给人以温暖的视觉感受。透明的玻璃窗将通透的视野带入城市及大自然中,一年四季博物馆内部随着太阳的东升西落、季节的更替,使不同的光线、色调进入室内,产生千变万化的效果。空间顶部采光,开阔明亮,贯穿建筑六层,给人豁然开朗的印象。

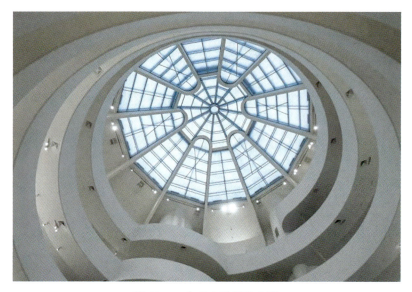

图 13-5　中庭上的圆形天窗

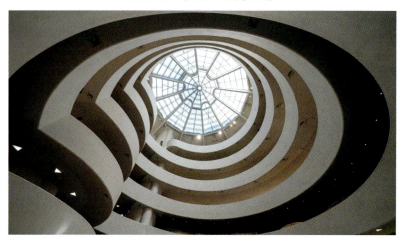

图 13-6　不同光线下的天窗

二、纽约古根海姆博物馆的馆藏分布及代表作品赏析

参观路线:

当你乘坐电梯来到顶层之后,首先映入眼帘的便是一条缓缓而下的坡道与定期展出的特展。作为赖特的独特设计——螺旋式建筑,古根海姆博物馆的观展方式至今仍属罕见,它打破了

传统博物馆设计的形式束缚,"草原式"的开放空间、曲线布局,使得博物馆实现真正的整体与开阔。整个建筑空间的结构(见图 13-7)和细节基本由曲线构成,内部按照功能(见图 13-8)以入口为轴线划分为动态的不对称式结构,两侧设计为功能相同但面积不同的两个空间,内部展厅中的许多作品由金属杆悬挂在墙上,看似飘在空中,实则有内在的结构联系,打破了传统博物馆展厅沿四周布展的传统,博物馆的内部与外部由不同的节点联系起来,形成流畅的线条,真正践行了赖特追求的开放式空间设计。赖特认为,人们沿着螺旋形坡道走动时,空间是连续的、渐变的,而不是片断的、折叠的。古根海姆博物馆内部的金属杆错落有致地摆放作品,使观看者产生一种独特的心理体验,感受到来自艺术作品的强大魅力。

图 13-7　古根海姆博物馆建筑组示意图

图 13-8　古根海姆博物馆内部功能图

《从圣乔治马焦雷岛看总督宫》如图13-9所示。莫奈的展览被大多数评论家誉为胜利,他们在他的作品和早期现代主义之间建立了联系。在阿波利奈尔眼中,立体主义是一种纯洁、清晰的艺术,它不是试图传递对任何物体的"视觉感知",而是"给出一个想法,即客观真理"。正是围绕着同样的"真实性"概念,阿波利奈尔赞扬了莫奈对威尼斯的看法,写道,这种"对真理的关注"导致观众除了了解威尼斯的神话地位,还将其简化为现实:通过薄雾或阴霾看到运河。这位艺术家对这座城市的看法被他渴望着手了解他选择看的东西的赤裸裸的本质所激发。对他来说,威尼斯是回归基本材料——石头、光、水、薄雾——它们与对方互动,产生泡沫虹彩色调的马赛克,使画布的整个表面饱和。威尼斯从未如此严重地剥夺了所有神话属性;空气和阴霾的物质性及其颜色从未像莫奈的绘画中那样融合成如此真实的东西。

毕加索在创作这幅《黄发女子》(见图13-10)时并不是简单地恢复了他以前的发现,圆形、有机的形状和饱和的色调证明了他对超现实主义绘画当代发展的欣赏。曼陀林和吉他的起伏线条、装饰图案和广泛的色彩元素预示着毕加索艺术中出现了一种完全进化的感官、生物形态风格。毕加索在1927年绘制的五幅静物画,将字母组合"MT"和"MTP"作为其构图的一部分,神秘地宣布玛丽·塞雷斯进入了艺术家的生活。玛丽·塞雷斯成为一个永恒的主题:她被描绘成在看书,凝视镜子,最常见的是睡觉,这对毕加索来说是最亲密的描绘。她侧面的简略轮廓——从前额到鼻子的连续拱形线条——成为毕加索主题的象征,并出现在他情妇的众多雕塑、版画和绘画中。这幅优美静谧的画作以一种横扫一切的曲线风格呈现,与其说是玛丽·塞雷斯的肖像,不如说是毕加索对其年轻缪斯的抽象、诗意的敬意。

图13-9 《从圣乔治马焦雷岛看总督宫》 法国 克劳德·莫奈 1908年

图13-10 《黄发女子》 西班牙 巴勃罗·毕加索 1931年

蒙德里安希望通过《构图一号》(见图13-11)将形式与参考意义完全分离,为存在于自然之中,但隐藏在其随机的、有缺陷的表现形式中的真理提供一种视觉上的对等物。他觉得,如果他能通过一种对立的体系,一种"普遍与个体的真正等式"来传达这些真理,那么对观者的精神影响将是一种完全的安宁与万物有灵的和谐。为了实现这种传递,艺术家必须升华他的个性,这样它就不会干扰观众对线条、尺寸和颜色的节奏平衡的感知。个体意识存在于与"绝对"的辩证关

系中,用蒙德里安的话来说,这种辩证关系是通过"构成要素及其内在关系的相互作用"而形象地实现的。就像画布的形式和空间从生活中抽象化一样,精神层面从艺术作品中被移除了,尽管它与艺术作品有关。

第一次世界大战是二十世纪早期许多艺术家创作生涯的转折点,莱热也不例外。他承认这场战争"对我,不论作为人还是作为画家,都不折不扣是一种启示"。他本人的作品很快向抽象和立体主义的形体解散发展。1913年的"形之对比"系列就很有代表性:近乎抽象的形以及至简的原色。莱热自己概括了他战前的美学思想,即"对比＝最大的表现力"。《火炉》(见图13-12)中的许多因素都说明此画作于莱热养伤期间。这幅画的一个草稿画了医院的环境,其中有躺在床上的病人。值得注意的是在油画的完成稿中,莱热使人物处在次于环境中各种物体的地位,而火炉的烟囱则尤其占据了构图的中心。他描绘物体的决定具有社会意义,他把物体看作每个人都可以接触的共同主题;他表现物体的画作,与他扩大群众艺术教育的信念是相连的。

图13-11 《构图一号》 荷兰
皮埃·蒙德里安 1930年

图13-12 《火炉》 法国
费尔南·莱热 1918年

《色彩透视》(见图13-13)是雅克·维隆在20世纪20年代创作的众多同名抽象画之一。在这幅作品中,轮廓分明的重叠色块让人想起他在平面艺术和早期立体派时期的作品。与这一时期的大多数艺术家不同,对他们来说,非客观艺术是一种脱离外部参考的绝对表现形式,维隆经常从具象研究中获得抽象的作品,他将这些具象研究不断地运用到更抽象的作品中。虽然这幅画的确切来源不得而知,但它合成的多色平面与维隆同时代的"骑士"系列非常相似,后者描绘了一匹运动中的马和骑手。维隆在肖像画和风景画中回归立体派风格,偶尔叠加具象的线条画,创造出层次密集的图像。

神智学——哲学、宗教和科学的综合——指导了库普卡对艺术的整体方法。他的绘画取材多种多样,包括古代神话、色彩理论和当代科学发展。射线摄影术在世纪之交的发明对库普卡来说尤其重要,他通过一种绘画X光视觉寻找另一种维度,这在他的纪念作品《彩色平面,大裸体》

（见图 13-14）中得到了捕捉。在这幅作品中，库普卡用紫色、绿色、黄色和蓝色的生动色调渲染了他妻子 Eugénie 的形象，他设计了一种基于颜色的创新建模技术，而不是基于线条或阴影，将她的身体分割成色调平面，这样她的"内在形态"就可见了。这种对看不见的事物的揭示是至关重要的，因为库普卡认为，只有通过感官，通过身体经验，我们才能达到一个超感官的、形而上的维度，然后才能对存在的普遍规律有一个直观的理解。不像皮埃·蒙德里安等纯抽象派画家，他永远不会完全放弃题材。

图 13-13 《色彩透视》 法国
雅克·维隆 1921 年

图 13-14 《彩色平面，大裸体》 捷克
弗朗蒂塞克·库普卡 1909—1910 年

阿尔贝托·马格内利于 1888 年 7 月 1 日出生在意大利佛罗伦萨。1916 年，他开始接受军事训练，并在获释后开始试验几何图形，如在《激情爆发第十四号：兴奋的男子》（见图 13-15）中所见。这些画作庆祝战争的结束，创造性地融合野兽派色彩、未来主义的活力和立体主义的电火花。战后，马格内利游历了德国、瑞士、法国和奥地利，最终于 1930 年在巴黎定居。第二年在意大利卡拉拉大理石地区的旅行激发了"石头"系列的灵感(pierres，1931—1936 年)：以简化的线条呈现的巨大大理石块的令人难忘的超现实主义描绘，在超凡脱俗的背景下形成一种抽象和沉重的可塑性。

俄国建构主义强调简单的几何形状，体现光和透明以及社会改革的影响在《AXL Ⅱ》（见图 13-16）中很明显。建构主义者坚信社会改革的目标，渴望用新材料为新社会建立新形式。在这个作品中，形式和最小色彩的平衡创造了创新的空间关系，退到一个由中心黑色圆圈点缀的建筑空间中。交叉的透明元素被解读为汇聚的光束：平面看起来重叠，从而实现了分层空间的电影感。这幅油画的照明效果强调了莱兹洛·莫霍利-纳吉的信念，即光可以作为一种新的媒介加以利用，"就像绘画中的色彩和音乐中的音调一样"。《AXL Ⅱ》预见了莫霍利-纳吉将在他的电影《光的游戏：黑—白—灰》和他 1940 年代的树脂玻璃作品中探索的光和透明度的游戏，其半透明的品质促进和加强了艺术家非常喜欢的光展示。

约瑟夫·阿伯斯像其他同代艺术家一样，从绘画的具象风格转而创作以几何形为基础的抽象作品。1959 年的《正方形礼赞：显现》（见图 13-17）是一幅心平气和的单纯作品，由四块叠置

的彩色正方形所组成,油画颜料由刮刀直接涂于白色涂底的梅索奈特纤维板上。这是阿伯斯于 1950 年开始,以后又花去二十五年的系列作品中的一幅。这一系列作品,由正方形这一绘画形状作为锲而不舍的因素而确立。闪光色的对比,各平面有进有退的幻觉……阿伯斯创造的视觉效果,并非专为欺骗眼睛,倒是更要向观众视觉接受力进行挑战。艺术家所要求的由观众的感知行为转向接受行为这一重点的变化,便是《正方形礼赞:显现》的哲学根源。它也因每件纤维板背面对于技术细节的精心记录而著名。对绘画创作过程的书面描述,与对色彩运用的系统递减,预告了 20 世纪 60 年代早期的许多艺术创作。

图 13-15　《激情爆发第十四号:兴奋的男子》　意大利　阿尔贝托·马格内利　1918 年

图 13-16　《AXL Ⅱ》　美国
莱兹洛·莫霍利—纳吉　1927 年

图 13-17　《正方形礼赞:显现》
德国　约瑟夫·阿伯斯　1959 年

1926年华金·托雷斯－加西亚在巴黎定居,在那里他制定了他称之为普遍建构主义的关键原则。华金·托雷斯－加西亚也采用了新塑形主义对正交线的强调,用网格作为他的主要构成结构。他选择用包括数字和符号在内的符号来填充由此产生的非透视空间,而不是纯粹的几何形式。华金·托雷斯－加西亚从各种各样的来源,包括埃及、希腊、中世纪、非洲、阿兹特克、印加和大洋艺术中挑选出这些图形人物——比如那些在《建筑结构》(见图13-18)中的人物。他认为,在艺术史上反复出现的特定形式——尽管含义不同,往往也不精确——是某种无所不在的精神的具体表现。他声称人们可以用内在直觉的形式合成网格的理性结构,这在20世纪20年代末的法国先锋派的背景下是不可理解的,当时几何抽象主义和超现实主义之间的斗争占据了中心舞台。

图13-18 《建筑结构》 乌拉圭 华金·托雷斯－加西亚 1931年

1924年,马克斯·恩斯特受到了布列东思想的影响,并很快发展出了他的揉印技术。在制作他的第一张画时,他把纸随意地扔在地板上,用铅笔或粉笔摩擦,从而将木纹的设计转移到纸上。接下来,他将这种技术应用到油画中,从预先准备好的画布上刮取颜料,并将其铺在金属丝网、椅子藤条、树叶、纽扣或麻绳等材料上。他收藏的物品与曼·雷在同一时期的射线图实验中使用的物品非常相似。恩斯特用他的刮法技术(grattage)将他的画布完全覆盖上图案,然后解释出现的图像,从而使纹理以一种自发的方式暗示构图。在《森林》(见图13-19)中,艺术家可能将画布放置在粗糙的表面(可能是木头),在画布上刮上油画,然后在树的区域进行摩擦、刮擦和复涂。

图 13-19　《森林》　德国　马克斯·恩斯特　1914—1916 年

三、结语

美国古根海姆博物馆是所罗门·R.古根海姆基金会旗下所有博物馆的总称,它是世界上最著名的私人现代艺术博物馆之一,也是一家全球性的以连锁方式经营的艺术场馆。古根海姆基金会成立于1937年,是博物馆的后起之秀,发展到今天,古根海姆已是世界首屈一指的跨国文化投资集团。由于古根海姆家族的早期成员积累起巨大财富,后期的家族成员逐渐将时间和精力转向了商业以外的领域,而这一时期所罗门·R.古根海姆开始收藏早期绘画大师的作品,他于此

时邂逅了希拉·冯·雷贝。希拉·冯·雷贝拥有出色的艺术嗅觉,在她的协助下所罗门·R.古根海姆收藏了大量非具象艺术家的作品。

古根海姆博物馆站在世界文化的高度提出自身的发展战略,塑造的是具有国际性的全球化文化品牌,同样也造就了博物馆本身的国际地位。古根海姆博物馆重视新闻媒体的宣传作用,利用报纸、杂志、电视、广播、新闻发布、广告宣传等各种文化交流途径造势。资源共享是古根海姆博物馆展品运营的关键,各分馆之间也可以资源互补,威尼斯古根海姆博物馆的藏品就和纽约古根海姆博物馆的藏品实现了很好的交流互动。随着古根海姆博物馆的不断壮大,藏品的收购越来越丰富,其可共享资源也越来越多。古根海姆博物馆在展览时还强调规模,树立精品意识,不断推出国际性开发项目,与众多国际著名美术馆、博物馆合作,实行"强强联合、取长补短、优势互补、合力发展"的展品运作手段。

古根海姆博物馆在产业链上游注重古根海姆这个品牌文化创意的研发,充分挖掘古根海姆展览的附加值。在产业链下游针对市场需求,着重延伸提供文化产品的产业形态,还注重向旅游观光业和公共基础产业等形式的服务业延伸,从而延长了传统博物馆单一的、附加值低的产业链条,为其创造了更多的经济价值。

参 考 文 献

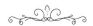

[1] 吕清夫.典藏版·世界美术馆全集[M].台北:光复书局,1991.

[2] 黄光男.美术馆广角镜[M].台北:艺术家出版社,1998.

[3] 何政广.环球博物馆见闻录[M].北京:故宫出版社,2013.

[4] 刘婉珍.博物馆就是剧场[M].台北:艺术家出版社,2007.

[5] 陈丹青.局部——我的大学[M].北京:北京日报出版社,2020.

[6] 刘惠媛.博物馆的美学经济[M].北京:生活·读书·新知三联书店,2008.

[7] 上海天协文化发展有限公司.现代艺术的典范——蓬皮杜艺术中心馆藏精品[M].上海:文汇出版社,2016.

[8] 东京都现代美术馆.蓬皮杜现代艺术中心藏画精品[M].东京:朝日新闻社出版,1997.

[9] (荷)约翰·艾迪玛.如何参观美术馆[M].李鹏程,译.北京:北京联合出版公司,2016.

[10] 吕章申.佛罗伦萨与文艺复兴——名家名作[M].合肥:安徽美术出版社,2012.

[11] 雄狮美术.欧洲美术馆导游[M].台北:雄狮图书股份有限公司,1984.

[12] 木心作品编辑部.2016木心研究专号——木心美术馆特辑[M].桂林:广西师范大学出版社,2016.

[13] 郭玉梅.苏联赫尔米达美术馆1:美丽的宫殿[M].台北:龙和出版有限公司,1991.

[14] 杜滋龄.埃尔米塔什博物馆藏画[M].天津:天津人民美术出版社,1995.

[15] 中国美术馆.俄罗斯艺术300年:国立特列恰科夫美术博物馆珍品展作品集[M].石家庄:河北教育出版社,2006.

[16] 全山石.特列恰科夫国家画廊藏画[M].济南:山东美术出版社,1997.

[17] 亚历山德拉·邦梵蒂-沃伦.奥赛博物馆[M].法国:宇宙出版社,2000.

[18] 瓦莱里·梅达斯.参观罗浮宫(中文版)[M].法国:黎丝艺术出版社,2005.

[19] (日)神林恒道,潮江宏三,岛本浣.艺术学手册[M].潘幡,译.台北:台湾艺术家出版社,1996.

[20] (意)西蒙娜·巴尔多蕾娜.巴黎奥赛美术馆[M].项妤,译.南京:译林出版社,2014.

[21] (意)亚历山德拉·弗雷格兰特.巴黎卢浮宫[M].娄翼俊,译.南京:译林出版社,2015.

[22] (俄)米哈伊尔·彼奥特罗夫斯基.艾尔米塔什博物馆:250件世界级艺术杰作巡礼[M].鹿镭,译.武汉:华中科技大学出版社,2020.

[23] (美)凯瑟琳·卡利·贾利兹.大都会艺术博物馆:馆藏绘画[M].谢汝萱,郭书瑄,译.北京:

北京美术摄影出版社,2018.

[24] 西方现代艺术精粹纽约古根海姆博物馆藏品选[M].上海:上海书画出版社,1997.

[25] (美)埃略特·W.艾斯纳.艺术视觉的教育[M].郭祯祥,译.杭州:浙江人民美术出版社,2016.

[26] 吴廷玉,胡凌.绘画艺术教育[M].北京:人民出版社,2001.

[27] 传斌.盘点世界享负盛名的博物馆[J].上海企业,2014(2).

[28] 蓝庆伟.美术馆的历史、现状与问题[J].建筑实践,2021(2).

[29] 王小平.美术馆的历史、现状及价值延伸[J].艺术科技,2015(8).

[30] 潘守永,尹凯.当代博物馆变迁的全球新视野:挑战与启示[J].中国博物馆,2012(3).

[31] 鲁仲连.博物馆之旅书系[M].2版.桂林:广西师范大学出版社,2003.

[32] (意)格洛丽娅·佛西.乌菲齐博物馆——参观指南[M].王福生,译.君提(Giunti)出版社股份公司,2007.

[33] 杨小芸.中国美术馆要览[M].北京:中国美术馆,1988.